Patagonia

Byd Arall Otro Mundo Another World

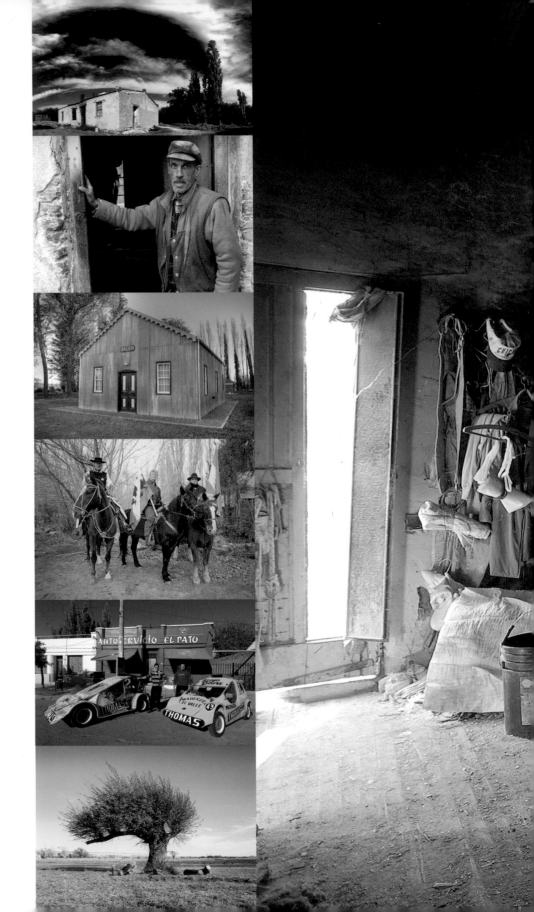

I bobl Patagonia

A la gente de la Patagonia

To the people of Patagonia

Patagonia
Ed Gold

BYD ARALL

OTRO MUNDO

ANOTHER WORLD

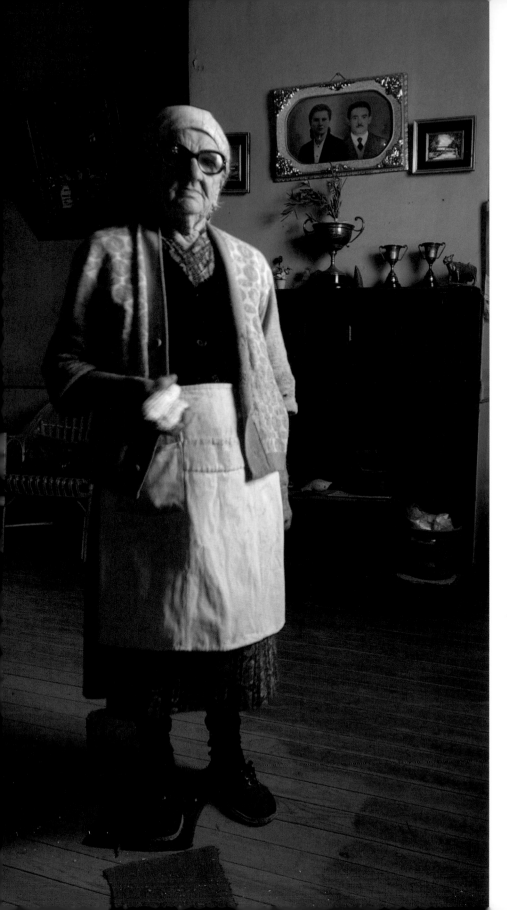

Hoffai Ed Gold ddiolch
i PENTAX a Snugpak
am eu cymorth cyson

Ed Gold quiere dar
las gracias a PENTAX
y Snugpak por su
apoyo constante

Ed Gold would like to
thank PENTAX and
Snugpak for their
continued support

www.pentax.co.uk

www.snugpak.com

Cyhoeddwyd yn 2012 gan / Publicado en 2012 por / Published in 2012 by
Gwasg Gomer
www.gomer.co.uk

ISBN 978-1-84851-437-9

Cyfieithiad Sbaeneg: Emma Dowuona-Hammond

Dyluniwyd gan Olwen Fowler

Dymuna'r cyhoeddwyr gydnabod cymorth Cyngor Llyfrau Cymru.

Argraffwyd a rhwymwyd yng Nghymru gan Wasg Gomer, Llandysul, Ceredigion.

C Y N N W Y S

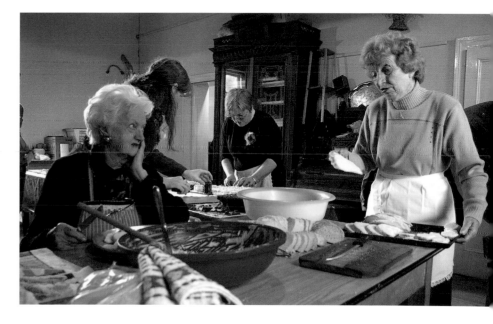

Í N D I C E

C O N T E N T S

Rhagair

Yn 1999, des i i ogledd Cymru ar fy ngwyliau o Loegr, ac es i fyth yn ôl. Ces fy swyno a'm hysbrydoli gan y bobl a'r dirwedd fel ei gilydd, a dechreuais gofnodi fy nghynefin newydd gyda 'nghamera. Roeddwn i'n gwybod am fodolaeth y gymuned Gymraeg ym Mhatagonia er pan oeddwn i'n ifanc iawn ac, o bryd i'w gilydd, clywn straeon bach disglair am hanes Cymru y tu hwnt i Gymru yn y lle pellennig hwn. Wrth i fi baratoi arddangosfeydd lleol o 'mhortreadau, arhosodd Patagonia yng nghefn fy meddwl. Ond sbardunwyd yr ysbrydoliaeth i fynd yno pan welais i gyfres *Cefn Gwlad – Patagonia* tua diwedd 2004, a dechreuais gynllunio fy nhaith.

Yn un o raglenni Dai Jones, dangoswyd gŵr o'r enw Tommy Davies y tu mewn i'w dŷ hardd, tywyll, diddos, Fictorianaidd, o'r enw Hyde Park, yng nghwm Chubut. Wrth wylio'r rhaglen, dechreuais deimlo y gallwn ganfod rhywbeth yn Ne America y bûm yn ysu am dynnu lluniau ohono ers blynyddoedd – cyfle i deithio'n ôl mewn amser a hefyd i archwilio rhan gyfareddol o hanes Cymru ym mhen draw'r byd. Ro'n i wedi bod ar restr aros am sioe yn Oriel Môn ers pum mlynedd ac, o'r diwedd, ro'n i wedi derbyn cadarnhad ei bod yn digwydd yn 2007. Wrth i mi wylio'r rhaglen, penderfynais mai hwn fyddai'r lleoliad delfrydol ar gyfer prosiect yn cofnodi cymuned Gymraeg Patagonia.

Cynhaliais saith arddangosfa yng Nghymru ar fy liwt fy hun mewn llai na thair blynedd, a thrwy ennill grant hefyd, roedd gennyf ddigon o arian i gyrraedd Patagonia.

Glaniais yn Buenos Aires ar 23 Mehefin 2006, a theithio mewn bws am 22 awr i'r de i Drelew. Aeth bws arall wedyn â fi i Gaiman, a buan iawn y sylweddolais y byddai angen cyfnod hirach arna i i wneud cyfiawnder â'r gwaith. Roedd hi'n ganol gaeaf, ac roedd y glaw yn ei gwneud hi'n anodd cyrraedd y ffermydd heb sôn am deithio o gwmpas, felly des i i adnabod y dref i ddechrau cyn mentro'n bellach. Gohiriais fy nhaith adref am dri mis, yna am flwyddyn, gymaint oedd fy nyhead i astudio'r bobl, eu tai, eu ffermydd a'u hanes cyfareddol. Roeddwn i'n byw breuddwyd mewn byd arall, ac yn fy mlwyddyn gyntaf, tynnais 10,000 o luniau.

Dysgais am hanes yr ardal gan fy ffrindiau Tegai Roberts a Fabio Gonzàlez yn yr amgueddfa leol, ac yna trwy grwydro ar fy liwt fy hun trwy ranbarth Chubut ben baladr. Dysgais siarad Castellano'n rhugl, a oedd yn help mawr, ac yn golygu y gallwn deithio i unrhyw le ar fy mhen fy hun er mwyn tynnu lluniau. Mae prif iaith yr Ariannin yn cael ei galw'n Castellano a Sbaeneg fel ei gilydd ac rwyf yn defnyddio'r ddau air yn y llyfr hwn. Cynhaliais nifer o arddangosfeydd, ac aeth y gair ar led am fy ngwaith. Dechreuodd pobl brynu fy lluniau

a gofyn i mi dynnu portreadau ohonyn nhw. Fel hyn ro'n i'n fy nghynnal fy hun a fy nghariad Archentaidd ar y pryd, Tatiana Rogers, sydd o dras Gymreig.

Dros gyfnod, gwelais fod olion bywyd Cymraeg yn diflannu'n sydyn iawn o Batagonia. Roedd tai'n adfeilio a phobl o bob oed yn marw – llawer o'r rhain o ganser. Roedd gweddillion olaf y gwladychwyr gwreiddiol yn pylu, ac es ati cyn gyflymed ag y gallwn i gasglu delweddau ohonynt. Er gwaethaf y gwyliau, y digwyddiadau te prynhawn a'r achlysuron eraill a ddathlai'r cyswllt â Chymru ac a ddefnyddiai'r Gymraeg, roedd bywydau'r bobl a'r adeiladau'n edwino. Ro'n i'n teimlo fy mod ar fin croesi trothwy na fuasai atgofion o'r gorffennol yn medru ei groesi ac, o ganlyniad, y buasent yn diflannu. I ble bynnag yr awn, gwelwn beiriannau, eiddo etifeddol, dillad, celfi a straeon oedd yn rhaid i mi eu cofnodi cyn iddyn nhw erydu a chwythu ymaith ar wynt cynnes y lle arbennig, ond caled, hwn. Er bod yr hanes yn diflannu, roedd yn dal yno o flaen fy llygaid; endid byw oedd yn nesáu at derfyn ei gyfnod mwyaf llewyrchus.

Wedi blwyddyn yn yr Ariannin, dychwelais i Gymru i gynnal fy sioe yn Oriel Môn, ac fe gafodd dderbyniad gwresog gan y cyhoedd a'r cyfryngau. Es yn ôl i Batagonia wedyn am ddeunaw mis arall i gwblhau fy ngwaith, a oedd erbyn hyn yn cynnwys 16,000 o ffotograffau. Roedd Tatiana'n ysgrifenyddes i Frigâd

Dân Gaiman, ac ro'n i'n awyddus i roi rhywbeth yn ôl i'r gymuned. Gan fod y frigâd yn dibynnu ar ddwy hen injan dân o'r 1940au a'r '70au, penderfynom geisio cael rhodd o injan dân gyfoes iddynt tra oedden ni yng Nghymru.

Yn sgil erthygl mewn papur newydd, cynigiodd elusen Operation Florian helpu, am ei bod yn arbenigo mewn darparu cyfarpar a hyfforddiant i wella sgiliau achub a diffod tanau ledled y byd. Derbyniwyd rhoddion o injan dân Volvo a chyfarpar diffod tanau ddwy flynedd wedi i ni ddechrau trafod y syniad. I roi hyn yn ei gyd-destun: mae rhanbarth Chubut oddeutu 14,000 cilometr sgwâr o faint. Gynt, roedd pob gwasanaeth tân o fewn yr ardal yn gorfod rhannu dau beiriant hydrolig oedd yn torri dur i ryddhau pobl o'u ceir wedi damweiniau. Ymhlith y rhoddion niferus, roedd pum peiriant torri, gan gynyddu'r tebygolrwydd, felly, y gellid achub bywydau wedi damwain am y caent eu hachub yn gynt.

Yn ogystal â gweld tystiolaeth o Gymreictod ym mhob man – arwyddion siopau a strydoedd, baneri, sticeri ceir ac enwau pobl – ro'n i'n clywed cymaint o Gymraeg ag y clywn i yng ngogledd Cymru, os nad mwy. Es i angladdau a chlywed emynau Cymraeg, ac roedd eisteddfodau lleol, rhanbarthol ac ieuenctid yn cael eu cynnal yn ogystal â'r brif Eisteddfod flynyddol. Byddai cymdogion yn cyfarch ei gilydd a defnyddio llysenwau

yn Gymraeg, ac er bod Castellano'n fwy cyffredin yn gyhoeddus, mae pwyslais ar ddysgu ac arfer Cymraeg yn y cartref. Er hyn, nid pawb sy'n medru'r iaith, am ddau brif reswm hyd y gwelwn i. Mae'n ddibynnol ar draddodiad y rhieni ac ar faint mae teulu'n ymwneud ag ysgolion, corau neu gymunedau trefol, gan fod rhai teuluoedd yn byw mewn llofydd diarffordd heb gyfle i ymarfer siarad Cymraeg o gwbl.

Ni allwn beidio â sylweddoli pa mor galed ydy bywyd y disgynyddion Cymreig, er mor ddewr oedd eu cyndeidiau wrth fentro i wladychu'r cynefin estron hwn. Pan fo pobl y genhedlaeth hŷn yn trengi, mae eu hiaith a'u cof cenedl hefyd yn diflannu, a lle'r to ifanc ydy cynnal yr etifeddiaeth hon wedyn. Bûm i'n ffodus i gyfarfod â phobl eithriadol a dod i'w hadnabod, ac mae eu portreadau yn y llyfr hwn yn gofeb iddyn nhw ac i'r Batagonia roedden nhw'n ei hadnabod ac sy'n newid mor gyflym.

Mae'n anodd tu hwnt dirnad gwir natur y gymuned Gymraeg ei hiaith a thirwedd Patagonia heb fod wedi bod yno, a gobeithio y bydd y lluniau yn y llyfr hwn yn cyfleu eu naws. Mae'r ffotograffau'n bwysig i mi ar lefel bersonol oherwydd treuliais ddwy flynedd a hanner yn eu tynnu. Ar lefel ddiwylliannol ehangach, maen nhw'n cynnig cipolwg gwerthfawr a gwreiddiol ar gyfnod arwyddocaol ac unigryw yn hanes Cymru.

Teimlais i mi lwyddo i gyrraedd o dan wyneb bywyd ym Mhatagonia i ddatgelu ei hanfod, ac y gallwn adael gan wybod 'mod i wedi portreadu ei chymunedau'n onest ac ar eu gorau. Gwn i mi lwyddo i gofnodi cyfnod allweddol yn hanes yr ardal, hanes sydd bellach wedi mynd ac na ddaw yn ei ôl; camp sylweddol yn fy marn i. Mae crynswth yr amser a dreuliais yno o fewn y llyfr hwn, ac rwy'n ffyddiog ei fod yn waith cyflawn, ac na allwn fod wedi gweithio'n galetach i'w gwblhau. Gobeithio y caf ddychwelyd rhyw ddiwrnod i dynnu lluniau cymunedau iaith Gymraeg Patagonia wrth iddyn nhw symud ymlaen, a medru cymharu'r dyfodol â'r portread hwn o ddechrau'r unfed ganrif ar hugain.

Ed Gold
Llanberis
Gorffennaf 2012

Prefacio

En 1999 llegué desde Inglaterra al norte de Gales de vacaciones y nunca volví a mi tierra de origen. Me impresionaron mucho sus interesantes personajes y su paisaje inspirador, y de inmediato empecé a documentarlos con mi cámara. Desde joven sabía que en la Patagonia había una comunidad galesa, y de vez en cuando escuchaba historias rutilantes sobre esta parte de la historia galesa lejos de Gales. Mientras hacía exposiciones de los retratos que fotografiaba, la Patagonia seguía grabada en mi mente. El deseo de volver a esa tierra se consolidó al ver el programa *Cefn Gwlad – Patagonia* a finales de 2004, y empecé a planear este viaje. Uno de los programas de Dai Jones mostró a Tommy Davies dentro de su hermosa casa oscura, silenciosa y misteriosa llamada Hyde Park, en el valle del Chubut. Lo que vi en este programa me dio la sensación de que en Sudamérica podría realizar algo que había querido fotografiar durante años: retroceder en el tiempo para explorar una parte fascinante de la historia galesa en el otro lado del mundo. Había estado en lista de espera durante 5 años para hacer una exposición en la galería Oriel Môn, y por fin conseguí fechas para 2007. Mientras veía el programa de Dai Jones decidí que Oriel Môn sería el lugar ideal para exponer un proyecto sobre la comunidad galesa de la Patagonia.

Después de haber realizado siete exposiciones en Gales en menos de tres años por iniciativa propia, hice una solicitud para una beca que me proporcionó suficiente dinero para llegar hasta la Patagonia. Llegué a Buenos Aires el 23 de junio de 2006 y viajé en autobús hacia el sur durante 22 horas para llegar a Trelew. A continuación tomé un autobús para Gaiman, donde permanecí un mes, pero en seguida me di cuenta de que necesitaría mucho más tiempo para hacer un buen trabajo. Era invierno y llovía mucho, por lo que era difícil llegar a las granjas y, en general, desplazarme, así que estudié primero el pueblo y finalmente me aventuré a ir más lejos. Cambié mi vuelo de regreso para estar tres meses más, y luego un año más; estaba dedicado a investigar a fondo la gente, sus casas, sus granjas y su atrapante historia. Estaba viviendo un sueño en otro mundo. En ese primer año tomé 10.000 fotografías.

Aprendí sobre la historia local gracias a mis amigos Fabio González y Tegai Roberts en Amgueddfa Gaiman, el museo local, y después a través de las infinitas incursiones que hice por toda la provincia de Chubut. Aprendí el castellano con fluidez, lo que ayudó mucho y significó que podía viajar solo por todas partes para documentar la gente. La principal lengua que se habla en Argentina es conocida como castellano y también como español, y en este libro alterno ambos nombres. Hice algunas exposiciones y la noticia corrió de boca en boca, lo que llevó a la gente a comprar fotos y a pedirme que les hiciera retratos. De esta manera podía mantenerme a mí y a mi novia argentina de entonces, Tatiana Rogers, de ascendencia galesa.

Con el tiempo, pude ver que los rastros de la vida galesa estaban desapareciendo rápidamente de la Patagonia. Las casas se esteban deteriorando y gente de todas las edades se estaban muriendo; muchos de cáncer. Los últimos restos de los colonizadores originales estaban desapareciendo y fui buscando temas y personas para documentar tan rápidamente como pude. A pesar de los muchos festivales galeses, celebraciones, tés y otras ocasiones en las que se hablaba en galés y se recordaba el país de Gales, la vida de la gente y los edificios se estaban extinguiendo. Sentía como si estuviera observando recuerdos del pasado que se iban sin dejar rastro. En todas partes adonde fui encontré maquinaria, reliquias de familia, ropa, muebles e historias que tuve que capturar antes de que también se erosionaran y volaran con los vientos cálidos de este desierto, tan duro como maravilloso. Aunque la historia se estaba desvaneciendo, aún era visible a mis ojos; una entidad viva que se estaba acercando al final de su período más rico.

Después de un año en Argentina, volví a Gales para exponer mi proyecto en Oriel Môn, el cual generó mucho interés entre el público y los medios. Después volví a la Patagonia durante otro año y medio para terminar mi estudio, que para entonces consistía de 16,000 fotos. Tatiana era secretaria del cuerpo de bomberos de Gaiman. Como yo quería devolver algo a la comunidad, cuando estuvimos en Gales decidimos buscar una donación de un camión de bomberos moderno. En Gaiman utilizaban dos camiones de bomberos viejos de los años 40 y 70.

Mediante un artículo periodístico conseguimos la ayuda de Operation Florian, una organización benéfica del Reino Unido especializada en el suministro de equipo y formación para mejorar la lucha contra incendios y las técnicas de rescate en todo el mundo. Nos proporcionaron un camión de bomberos Volvo y un contenedor lleno de equipamiento contra incendios, que llegaron dos años después desde del comienzo del projecto. Para dar una idea, la provincia de Chubut tiene un tamaño de aproximadamente 140.000 kilómetros cuadrados, y todos los cuerpos de la zona tenían que compartir dos cortadores de acero hidráulicos para rescatar a ocupantes de vehículos accidentados. Entre muchas otras cosas, fueron donados un total de cinco cortadores, lo que garantizó que más gente en esta gran provincia tuviese más posibilidades de sobrevivir en accidentes de vehículos.

Además de constatar una fuerte presencia de la lengua galesa en todas partes, en letreros de las calles y de las tiendas, banderas, pegatinas en los coches y en los nombres de la gente, era consciente de oír tanto galés como en el norte de Gales, si no más. Asistí a funerales donde se cantaba himnos conmovedores en galés. Había eisteddfodau (festival cultural galés) de diferentes clases: micro, mini y de la juventud, además del principal festival anual. Los vecinos se saludaban afectuosamente en galés, usando apodos. Y, aunque en la calle se utiliza más el castellano, se anima a los niños de descendencia galesa a que aprendan y practiquen el galés en casa. Pero sin embargo no todos los adultos o los niños tienen conocimiento de galés: depende mucho de cómo educan a sus hijos, si las familias se involucran con las escuelas, los coros o la comunidad en los pueblos, ya que hay gente que vive en lugares muy remotos y no tiene ninguna ocasión de practicar el galés.

En todo momento me llamó la atención lo difícil que es la vida para estos descendientes de galeses, cuyos antepasados fueron los primeros europeos que colonizaron este medio tan duro. A medida que los mayores fallecen, también desaparece su idioma y su herencia, de modo que corresponde a los jóvenes mantener su legado. Tuve la suerte de conocer bien a algunas personas fascinantes cuyos retratos en este libro representan un homenaje a ellos y a la Patagonia que conocieron y que está cambiando tan rápido.

Es muy difícil comprender cómo son la comunidad galesa y el paisaje de la Patagonia sin haber estado allí, de modo que espero que este libro brinde una idea del lugar y de su gente. Las fotografías son importantes para mí a nivel personal porque invertí dos años y medio en sacarlas. A un nivel cultural más amplio, nos dan una perspectiva original y valiosa de una era única y singular de la historia galesa.

Sentí que por fin me había metido en la piel de la vida patagónica para empezar a mostrar su esencia, y que podía marcharme sabiendo que había conseguido retratar honestamente sus comunidades y mostrarlas desde la mejor perspectiva. Sé que he podido documentar un momento crucial en la historia de la zona que ya ha pasado y que nunca volverá a ser como antes: un logro fundamental. Mi tiempo allá está encapsulado en este libro, y estoy convencido de que es una obra completa y que no podría haber trabajado más para llevarla a cabo. Espero volver a la Patagonia algún día para fotografiar la comunidad galesa mientras avanza, y poder hacer una comparación con esta representación de principios del siglo XXI.

Ed Gold
Llanberis
Julio 2012

Foreword

In 1999, I arrived in north Wales on holiday and never went back to England. Struck by the interesting characters and inspiring landscape, I immediately began to document this new environment with my camera. I had known of the existence of a Welsh community in Patagonia since I was quite young and, every now and then, I'd hear twinkling snippets of information about this part of Welsh history beyond Wales, and whilst I made local exhibitions of my portrait studies, Patagonia stayed in the back of my mind. But the inspiration to go there was cemented by watching *Cefn Gwlad – Patagonia* in late 2004, and I started to plan for this journey. Dai Jones' TV programme showed Tommy Davies inside his beautifully dark, peaceful and mysterious Victorian house, called Hyde Park, in the Chubut valley. What I saw in that programme gave me the feeling that I could find in South America something I had been yearning to photograph for years – a chance to go back in time and explore a fascinating part of Welsh history on the other side of the world. I had been on a waiting list for a show at Oriel Môn for five years, and it had finally been booked for 2007. As I watched the programme, I decided that this would be the ideal venue for a project documenting the Welsh community in Patagonia.

My first application for a grant, having held seven exhibitions in Wales in less than three years under my own initiative, gave me just enough money to get to Patagonia. I landed in Buenos Aires on 23 June 2006, and took a 22-hour coach ride south to Trelew. A bus then took me to Gaiman, where I based myself for a month, but I very quickly realised that I would need far longer to do a proper job. It was winter, and lots of rain made it hard to get out to the farms, let alone find ways to get around, so I studied the town first and eventually ventured further afield. I set my return flight back three months, and then a year, such was my determination to fully investigate the people, their houses, farms and captivating history. I was living a dream in another world and in my first year there, I took 10,000 photographs.

I learned about local history from my friends Fabio Gonzàlez and Tegai Roberts in the local museum, Amgueddfa Gaiman, and then from my own endless forays all over the Chubut province. I learned fluent Castellano, which helped enormously and meant that I could travel anywhere alone to document the people. The first language in Argentina is referred to as Castellano and Spanish and I use both in this book. I held a number of exhibitions, and word soon got around about my work, which led to people buying photographs and asking me to take their portraits. In this way, I could support myself and my Argentine then-girlfriend, Tatiana Rogers, who is of Welsh descent.

Over time, I saw that traces of Welsh life were rapidly disappearing from Patagonia. Houses were decaying and people of all ages were dying – many from cancer. The last remnants of the original settlers were fading away, and I sought out subjects to record as fast as I could. Despite the many Welsh festivals, celebrations, teas and occasions when Welsh was used and where the link to Wales was remembered, it was the people's lives and a lot of their buildings which were eroding. It felt as though I was on the cusp of reminders of the past leaving without a trace. Everywhere I went I found machinery, heirlooms, clothing, furniture and stories which I had to capture before they too became eroded and blew away with the warm winds in this wonderful but harsh desert location. Although the history was vanishing, it was also immediate and visible; a living entity nearing the end of its richest period.

After one year in Argentina, I returned to Wales to hold the Oriel Môn show, which generated a lot of interest among the public and the media. I then returned to Patagonia for a further year and a half to complete

my study of what had become 16,000 photos. Tatiana was the secretary of the Gaiman Fire Brigade, and I wanted to give something back to the community. Since they relied on two old fire engines from the 1940's and 70's, we decided whilst we were in Wales to try and get a donation of a modern fire engine.

A newspaper story soon enlisted the help of Operation Florian, a UK charity specialising in providing equipment and training to improve fire fighting and rescue capabilities worldwide. They provided a free Volvo fire truck and a container full of fire-fighting equipment, which arrived two years after the idea's inception. To put this in perspective: the province of Chubut is roughly 140,000 square kilometres in size, and all the fire services in this area had to share just two hydraulic rescue steel-cutters available to free vehicle occupants. Five cutters were donated, amongst many other items, ensuring that more people in the vast province would now have a chance of survival in crash situations.

As well as witnessing a strong Welsh presence everywhere, with street and shop signs, flags, car stickers and people's names, I was conscious of hearing as much Welsh as in north Wales, if not more. I attended funerals where moving Welsh hymns were sung; there were micro, mini and youth eisteddfodau in Welsh as well as the main annual one. Neighbours would warmly greet one another in Welsh and use nicknames, and although Castellano is used more on the street, there is an emphasis on the children of Welsh descendants learning and practicing Welsh in the home. Not all adults or children have a knowledge of Welsh though, and it seems this is due to parenting, and how closely families become involved with schools, choirs or town communities, as some people live in remote places with no opportunity to practice Welsh at all.

I was struck constantly by how hard life is for these Welsh descendants whose forefathers were the first westerners to bravely colonise this harsh environment. As the people of the older generation pass away, so too do their language and knowledge, and it is up to the young to uphold their legacy. I was fortunate to meet and get to know some captivating people, whose portraits in this book stand as a memorial to them and the Patagonia they knew, which is changing so fast.

It's extremely hard to appreciate what the Welsh community and the landscape of Patagonia are like without having been there, and I hope these pages give a sense of the place and the people. These photographs are important to me on a personal level because it took two and a half years for me to take them. On a wider cultural level, they provide an invaluable and original insight into a significant and unique episode of Welsh history.

I felt that I had finally gone beneath the surface of life in Patagonia to begin to reveal its essence, and I could leave knowing I had managed to portray the communities there honestly, and show them in their best light. I know that I managed to record a pivotal moment in the area's history which has now gone and will never be the same again; an imperative achievement. My time there is encapsulated in this book and I am satisfied that it is a complete work, and that I could not have worked any harder or further. I hope that one day I will return again to photograph the Welsh communities in Patagonia as they advance, and be able to make a comparison to this depiction of the beginning of the 21st century.

Ed Gold
Llanberis
July 2012

CYFLWYNIAD
INTRODUCCIÓN
INTRODUCTION

Dr Robert Owen Jones

Mae hon yn gyfrol arbennig. Casgliad o luniau yw hi, o fro sy'n hynod o bwysig yn hanes Cymru a'r Ariannin – Patagonia. Yno, goroesodd y Gymraeg a'r diwylliant Cymreig am 147 o flynyddoedd; nodwedd cwbl unigryw yng nghyd-destun ymfudiad o Gymru. Heddiw, mae pobl yno'n cael eu geni i'r bedwaredd a'r bumed genhedlaeth a aned yn yr Ariannin ac sy'n gallu siarad y Gymraeg. Llwyddwyd i warchod yr hunaniaeth Gymreig wrth barhau'n deyrngar i'r Ariannin.

Mae cryn fynd ar gerddoriaeth a chanu corawl Cymreig; mae'r eisteddfodau wedi eu hadfywio ac mae cryn ddiddordeb mewn dawnsio gwerin. Ceir oddeutu 650 o bobl yn mynychu dosbarthiadau Cymraeg bob blwyddyn. Bu'r fath ddiddordeb yn heintus ers rhyw bymtheg mlynedd.

Serch hynny, dal i edwino y mae niferoedd y rhai a fagwyd o'r crud i siarad y Gymraeg, er bod niferoedd siaradwyr ail iaith yn cynyddu. Maent ar dân dros warchod yr etifeddiaeth Gymreig, ond mae honno yn ei glendid yn diflannu gyda'r genhedlaeth hŷn. Mae'n ardal o wrthgyferbyniadau a deuoliaethau ar bob lefel: yr economaidd a'r diwylliannol, y cymdeithasol a'r addysgiadol, y gwleidyddol, y crefyddol a'r seciwlar, a'r hen a'r newydd. Dyna sy'n gwneud y lle mor gyfareddol, a dyma yw union destun y gyfrol hon – cofnod darluniadol o bobl a thirwedd drawiadol, diwylliant hynod a ffordd o fyw unigryw.

Treuliodd Ed Gold rai blynyddoedd yn arsylwi a chofnodi bywyd ym Mhatagonia ar ffilm, a llwyddodd yn gelfydd i fynd o dan yr wyneb, gan gyflwyno portread gonest a theg o fywyd yn y Wladfa. Mae'r gyfrol yn ddogfen gymdeithasol, hanesyddol a diwylliannol hynod o bwysig. Mae'n hoelio'r sylw ar nodweddion beunyddiol yn nhermau tirwedd, pobl a digwyddiadau a hynny sy'n rhoi blas arbennig i'r gwaith.

Gwelais y lluniau yn gyntaf mewn arddangosfa rai blynyddoedd yn ôl yn Gaiman. Cefais fy ngwefreiddio ac, ar y pryd, roeddwn i'n mawr obeithio y gallai Ed Gold fynd ati i gyhoeddi delweddau gorau ei gasgliad a chyflwyno ei ddehongliad i gynulleidfa ehangach. Dyma'r gyfrol honno. Mae'r cynnwys yn adlewyrchu hanes yr ardal ond mae'n gyfoes a ffres. Tystia i'r Gymraeg a'i diwylliant adael eu hôl yn drwm ar y gornel fechan hon o'r Ariannin.

Mae Dr Robert Owen Jones yn Athro Emeritws yn Ysgol y Gymraeg Prifysgol Caerdydd. Rhwng 2004 a 2007, bu'n arwain dau brosiect ymchwil noddedig ar ieithyddiaeth gymdeithasegol y Gymraeg ym Mhatagonia.

Este es un libro excepcional. Se trata de una colección de fotografías llevadas a cabo en una región de gran importancia para la historia de Gales y la Argentina: la Patagonia. En esta tierra, la lengua y la cultura galesas han sobrevivido durante 147 años, hecho que representa un logro excepcional en el contexto de la diáspora galesa. Hoy hay personas de la cuarta y quinta generación nacida en Argentina con el galés como lengua materna, y su identidad galesa ha sido protegida sin faltar lealtad a la Argentina.

Hay en la actualidad un gran interés en la música y el canto coral galés, y la tradición del Eisteddfod se ha revitalizado. Asimismo, las danzas tradicionales son muy populares. Unas 650 personas asisten cada año a clases de lengua galesa, y el interés por todas estas actividades ha ido aumentando a lo largo de los últimos 15 años.

Sin embargo, el número de hablantes de galés como primera lengua está disminuyendo, aunque la cantidad de personas que hablan galés como segunda lengua esté en aumento. Preservan la tradición con ahínco, pero la lengua en estado puro está desapareciendo con la generación más mayor. Se trata de una región con grandes contrastes en muchos aspectos: económicos, culturales, sociales y educativos, políticos, religiosos y seculares, antiguos y nuevos. Todos estos factores la convierten en una región fascinante, y esto es exactamente lo que trata de reflejar este libro: un retrato visual de rostros y paisajes importantes, de una cultura especial y una forma de vida única.

Ed Gold estuvo varios años observando y documentando la vida en la Patagonia, y ha logrado presentar un retrato sincero y equilibrado de la vida de la región. Este libro tiene gran importancia como testimonio social, histórico y cultural. Centra nuestra atención en la cotidianeidad del paisaje, de las personas y acontecimientos, y esto es lo que confiere a esta obra un carácter tan auténtico.

Tuve la ocasión de ver estos retratos por primera vez en una exposición en Gaiman. Me dejaron anonadado, y deseé fervientemente que Ed Gold pudiese publicar una selección de las mejores fotografías con el fin de mostrar su interpretación de la vida en la Patagonia a un gran público. Aquí tenemos la publicación. Su contenido refleja la historia de la región a través de una visión fresca y actual, y da fe de que la lengua y la cultura galesas han dejado una huella profunda en este pequeño rincón argentino.

El doctor Robert Owen Jones es profesor emérito en el Departamento de Galés de la Universidad de Cardiff. Entre 2004 y 2007 dirigió dos proyectos de investigación sociolingüística en la Patagonia.

This is an exceptional book. It is a collection of photographs of a region which is extremely important to the history of Wales and Argentina – Patagonia. There, the Welsh language and culture have survived for 147 years, which is a completely unique achievement in the context of a Welsh diaspora. Today, there are people there who are the fourth and fifth generations born in Argentina and are native Welsh speakers. The Welsh identity has been protected without compromising loyalty to Argentina.

Today, there is a great deal of interest in Welsh music and choral singing; the tradition of the Eisteddfod has been revitalised, and folk-dancing is also popular. Around 650 people attend Welsh classes every year. Interest in all these activities has increased over the last fifteen years or so.

In spite of this, the number of people who speak Welsh as a first language is in decline, although the number of second-language Welsh speakers is increasing. They are passionate about preserving the Welsh heritage, but the language in its purest form is disappearing with the older generation. This is a region of dichotomies on all levels – economic and cultural, social and educational, religious, political and secular, and old and new. That is what makes this region so fascinating, and that's exactly what this book is all about – a visual portrait of interesting faces and landscapes, a special culture and a unique way of life.

Ed Gold spent some years observing and chronicling life in Patagonia on film, and he succeeded in communicating an honest and balanced portrayal of life there with great skill. This book is a very important social, historical and cultural record. It focuses our attention on the everyday features of landscape, people and events, and this is what lends the work such an authentic tone.

I first saw these photographs some years ago at an exhibition in Gaiman. I was mesmerised by them, and truly hoped that Ed Gold would be able to publish the very best of his collection, thereby presenting his interpretation of life in Patagonia to a wider audience. This is the resulting publication. Its contents reflect the history of the region through a fresh and contemporary vision. It testifies that the Welsh language and culture have left a defined imprint on this small corner of Argentina.

Dr Robert Owen Jones is Emeritus Professor at Cardiff University School of Welsh. Between 2004 and 2007 he led two funded research projects on the sociolinguistics of Welsh in Patagonia.

Y Cymry ym Mhatagonia

Ychydig o'r hanes

Ymfudodd y Cymry cyntaf i Batagonia ar y llong *Mimosa* yn 1865. Roedd dau amcan i'r ymfudiad: dianc rhag cynni bywyd yng Nghymru, a sefydlu cymdeithas Gymreig mewn gwlad arall, gan warchod a meithrin y Gymraeg, addysg, crefydd a diwylliant. Cawsai cymunedau o Gymry dramor blaenorol eu traflyncu gan ddylanwad cymdeithas eu gwlad fabwysiedig, yn enwedig yn UDA, lle ymfudodd miloedd o Gymry yn hanner cyntaf y bedwaredd ganrif ar bymtheg.

Cynigiodd llywodraeth yr Ariannin dir ar hyd afon Camwy i'r ymfudwyr er mwyn ei drin, er ei fod yn gartref i bobl frodorol y Tehuelche yn y cyfnod hwn. Tri phrif bensaer breuddwyd y Wladfa Gymreig oedd Edwin Cynrig Roberts, Michael D. Jones a Lewis Jones, yr enwyd Trelew ar ei ôl. Roedd bywyd yn nyffryn Camwy'n galed, ac roedd y tir diffrwyth yn rhwystr i ffermio llwyddiannus. Fodd bynnag, pan fabwysiadwyd system ddyfrhau arloesol yn y cwm yn y blynyddoedd cynnar, datblygodd tyfu gwenith yn ddiwydiant o werth masnachol sylweddol, a gwellwyd safonau byw. Yng nghanol y 1880au, sefydlwyd cymuned Gymreig arall yng Nghwm Hyfryd yn yr Andes. Daeth yr ymfudiad torfol diwethaf o Gymru i Batagonia ar fwrdd yr *Orita* yn 1911.

Los galeses en la Patagonia

Los primeros días

Los primeros colonos galeses emigraron a la Patagonia a bordo del buque *Mimosa* en 1865. Tenían dos objetivos: escapar de la pobreza en Gales, y vivir como una comunidad galesa en otra tierra, preservando y cuidando su lengua, educación, religión y su cultura. Otras comunidades inmigrantes habían sido asimiladas por la lengua de la mayoría del lugar, sobre todo en los EE.UU. donde miles de galeses habían ido a buscar una nueva vida a mediados del siglo XIX.

El gobierno argentino ofreció a los immigrantes tierra a lo largo del río Chubut a cambio de que colonizaran el territorio, que entonces era la tierra de los pueblos originarios, los Tehuelches. Los hombres cuya visión dio origen a la colonia Galesa (*Y Wladfa Gymreig*) fueron Edwin Cynrig Roberts, Michael D. Jones y Lewis Jones, de donde viene el nombre Trelew. La vida en el valle de Chubut era difícil, y la tierra árida resultó ser difícil de cultivar. Sin embargo un sistema de riego fue establecido pronto y esto creó trigales fértiles y un cultivo comercial viable que mejoró la calidad de vida. A mediados de la década de 1880 otra comunidad galesa fue establecida en un valle de los Andes, Cwm Hyfryd. La ultima migración grande desde Gales a la Patagonia fue a bordo del buque *Orita* en 1911.

The Welsh in Patagonia

The early days

The first Welsh settlers emigrated to Patagonia on board the *Mimosa* in 1865. Their objectives were two-fold: to escape the poverty in Wales, and to live a full life as a Welsh community in another land, nurturing and preserving their language, education, religion and culture. Other immigrant communities had been absorbed into the majority language around them, mainly in the USA, where thousands of Welsh people had gone to look for a new life by the mid nineteenth century.

The government of Argentina offered the immigrants land along the Chubut river in exchange for settling the territory, which was home to the native Tehuelche people at the time. The men whose vision drove the establishment of the Welsh Colony (*Y Wladfa Gymreig*) were Edwin Cynrig Roberts, Michael D. Jones and Lewis Jones, after whom Trelew is named. Life in the Chubut valley was hard, and the arid land proved to be a great challenge to farm successfully. However, the early establishment of an irrigation system created fertile wheatlands and a viable commercial crop, which improved the quality of life. In the mid 1880s, another Welsh settlement was established in a valley in the Andes, Cwm Hyfryd. The last mass migration to Patagonia from Wales was in 1911, on board the *Orita*.

Diolchiadau

Hoffwn i ddiolch i'r bobl a fu'n gymorth i mi yn ystod y cyfnod y bûm yn cofnodi bywyd ym Mhatagonia, ac i'r sawl a'm hysbrydolodd yng Nghymru cyn i mi ddechrau ar y gwaith hwn.

Nicola Gibson, Delyth Gordon, Gwyneth Roberts, Wil Williams Hŷn (Coch y Moel), Emlyn Richards, Wil Rowlands, John Dickins, Steve Sanderson, Marilyn Dixon, Darren Burrell, Stewart Anderson, Donal Whelan, Luned Roberts de Gonzaléz, Tegai Roberts, Fabio Gonzaléz, Rubén a Margarita Rogers, Tommy Evans, pobl Gaiman a thalaith Chubut, Dr Robert Owen Jones, Steve Darby a Tony Jones (Operation Florian), Luned Whelan, Elinor Wyn Reynolds, Dylan Williams.

Agradecimientos

Quiero dar las gracias a las siguientes personas por su ayuda durante mi estancia en la Patagonia, y a las que me inspiraron en Gales antes de empezar este trabajo.

Nicola Gibson, Delyth Gordon, Gwyneth Roberts, Wil Williams padre (Coch y Moel), Emlyn Richards, Wil Rowlands, John Dickins, Steve Sanderson, Marilyn Dixon, Darren Burrell, Stewart Anderson, Donal Whelan, Luned Roberts de Gonzaléz, Tegai Roberts, Fabio Gonzaléz, Rubén y Margarita Rogers, Tommy Evans, los habitantes de Gaiman y de la provinica de Chubut, Dr Robert Owen Jones, Steve Darby y Tony Jones (Operation Florian), Luned Whelan, Elinor Wyn Reynolds, Dylan Williams.

Acknowledgements

My gratitude goes to the following people who helped me during my time documenting in Patagonia and to the ones who inspired me in Wales prior to initiating this work.

Nicola Gibson, Delyth Gordon, Gwyneth Roberts, Wil Williams Sr (Coch y Mool), Emlyn Richards, Wil Rowlands, John Dickins, Steve Sanderson, Marilyn Dixon, Darren Burrell, Stewart Anderson, Donal Whelan, Luned Roberts de Gonzaléz, Tegai Roberts, Fabio Gonzaléz, Rubén and Margarita Rogers, Tommy Evans, the people of Gaiman and Chubut province, Dr Robert Owen Jones, Steve Darby and Tony Jones (Operation Florian), Luned Whelan, Elinor Wyn Reynolds, Dylan Williams.

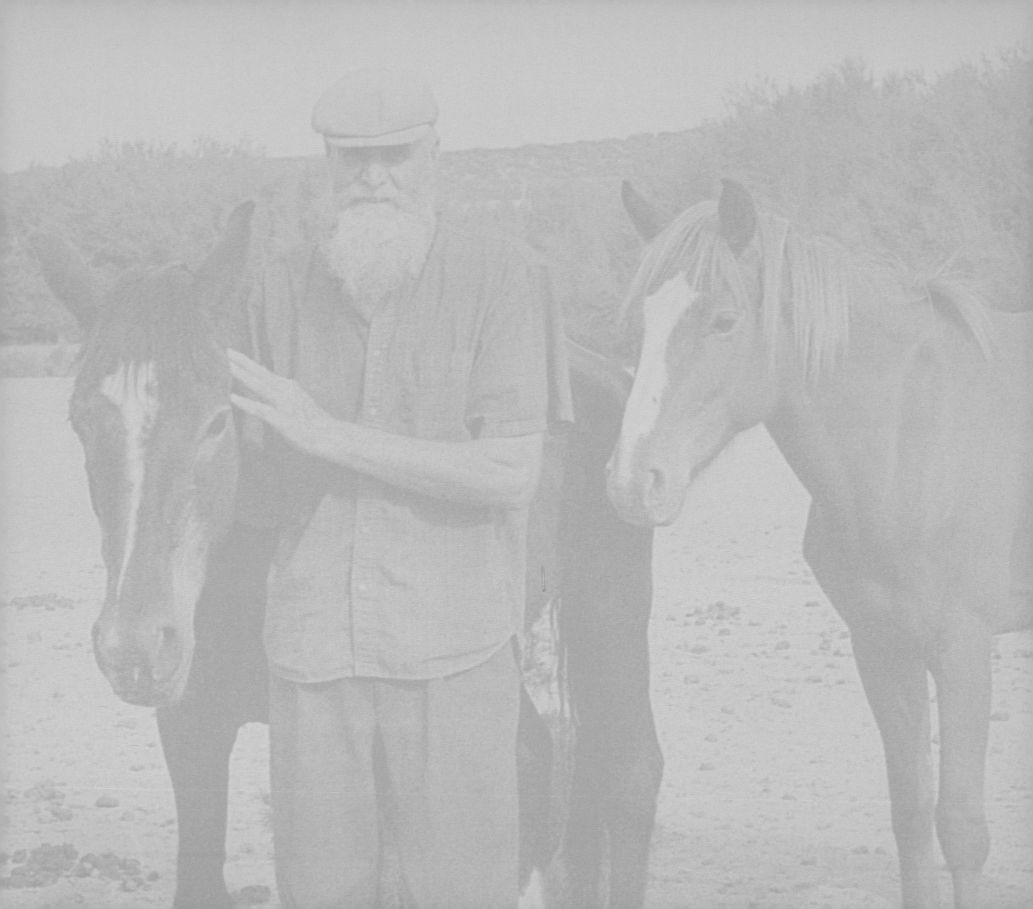

Y LLUNIAU ▬
LAS FOTOGRAFÍAS ▬
THE PHOTOGRAPHS

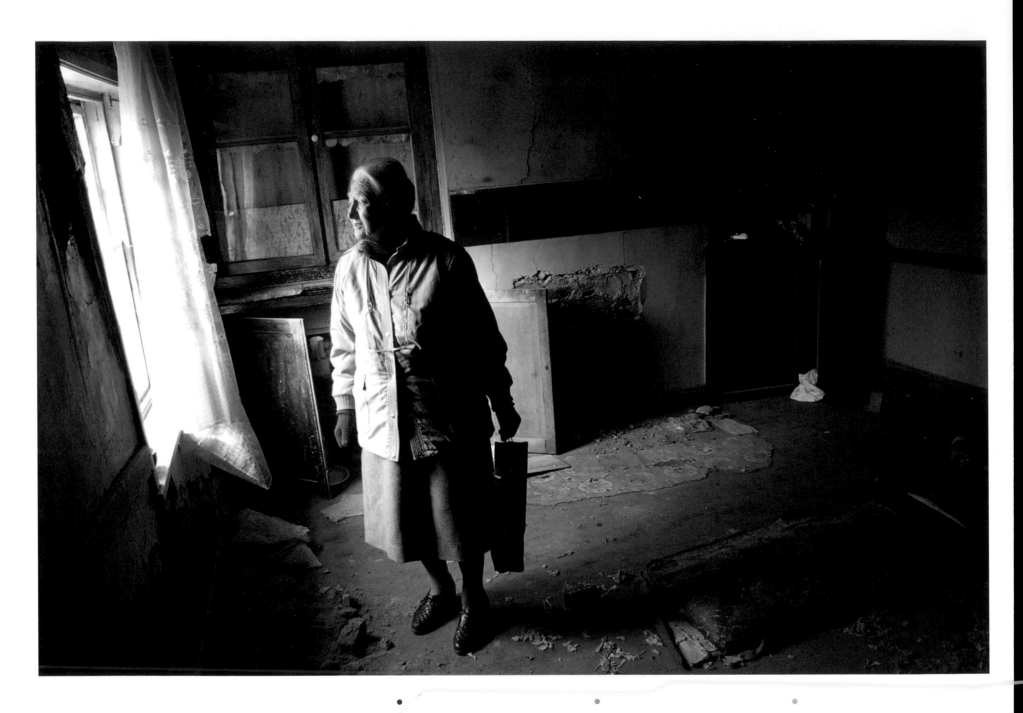

Tegai Roberts yn syllu trwy ffenestr Hyde Park, y tŷ a ysbrydolodd fy nhaith gyntaf i Batagonia yn 2006

Tegai Roberts mira por la ventana de Hyde Park, la casa que inspiró el primer viaje que hice a la Patagonia, en el año 2006

Tegai Roberts gazes out of the window of Hyde Park, the house that inspired my first journey to Patagonia in 2006

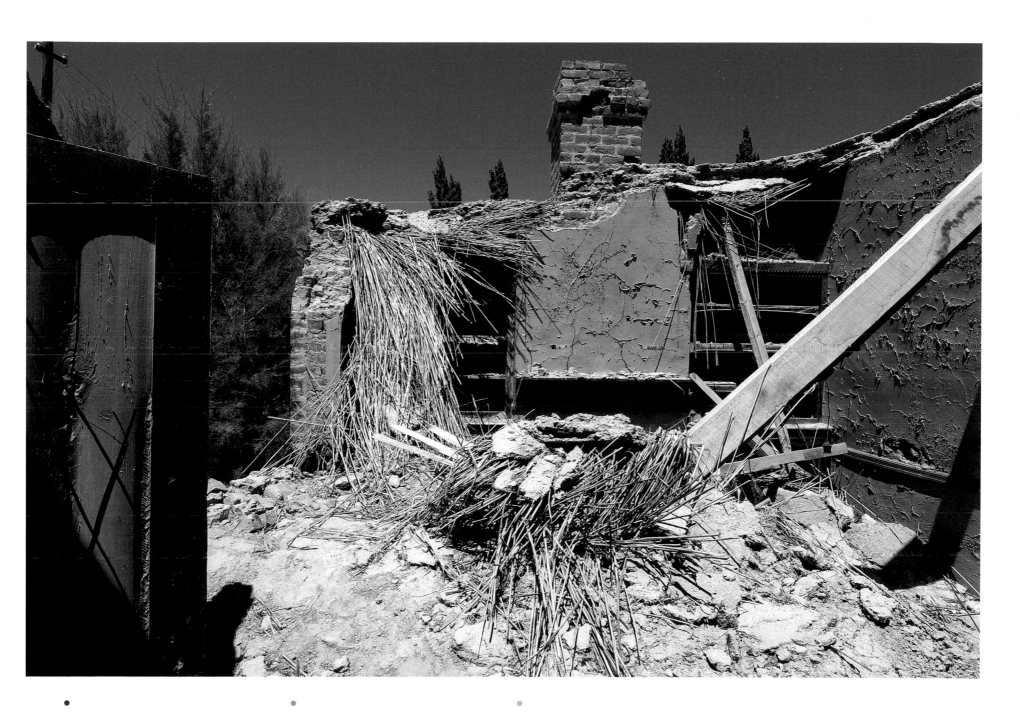

Dirywiad Hyde Park. Tynnwyd y llun hwn o'r un fan yn union â'r llun blaenorol, gwta ddwy flynedd a hanner yn ddiweddarach

El deterioro de Hyde Park. Esta foto fue tomada en el mismo lugar que la anterior, sólo dos años y medio después

The demise of Hyde Park. This photograph was taken from the exact same spot as the previous one, just two and a half years later

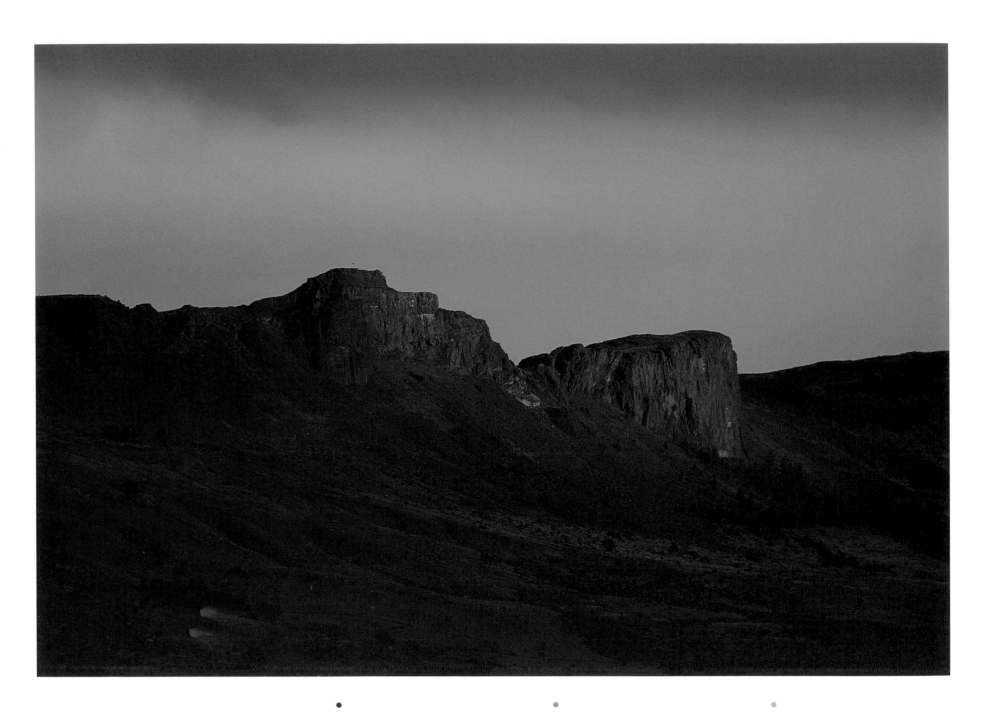

Y graig lle gwelodd yr ymfudwyr cyntaf
o Gymru y cwm lle mae Trevelin ac
Esquel heddiw – Cwm Hyfryd

La cumbre desde donde los primeros
colonizadores galeses vieron el valle,
y donde actualmente se encuentran
Trevelin y Esquel – Cwm Hyfryd

The rock from where the first Welsh
settlers saw the valley where Trevelin
and Esquel lie today – Cwm Hyfryd

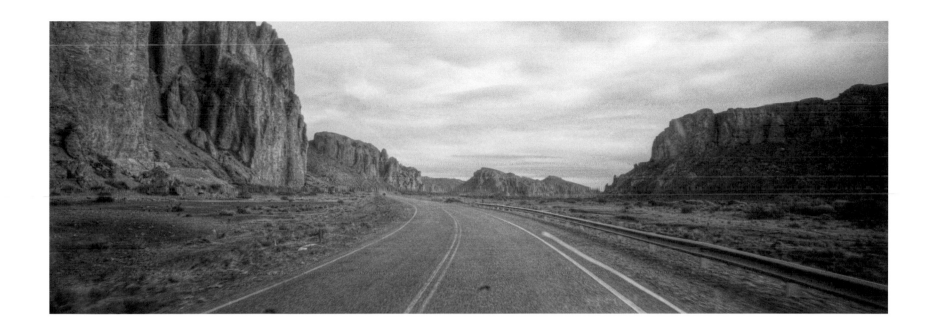

Ruta 25

●

Rhwng Dol y Plu a Dyffryn yr Allorau

●

Entre Las Plumas y Los Altares

●

Between Las Plumas and Los Altares

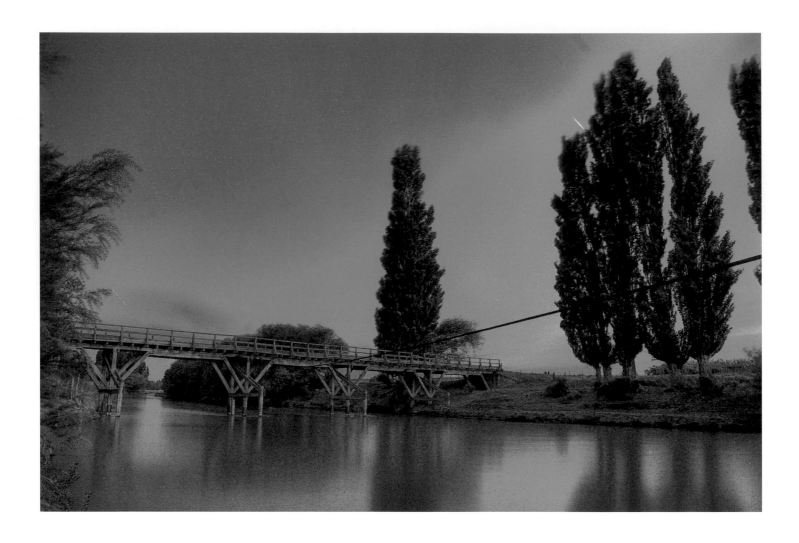

● Pont Tir Halen, yn wynebu'r dwyrain ger Dolavon; un o'r ychydig bontydd yn nyffryn Camwy sy'n croesi afon Camwy

● El puente de Tierra Salada, mirando hacia el este en Tierra Salada, cerca de Dolavon. Sólo uno de los pocos puentes que cruzan el río Valle del Chubut

● Tir Halen Bridge, facing eastwards at Tir Halen, near Dolavon, one of only a handful of bridges in the Chubut valley which cross the Río Chubut

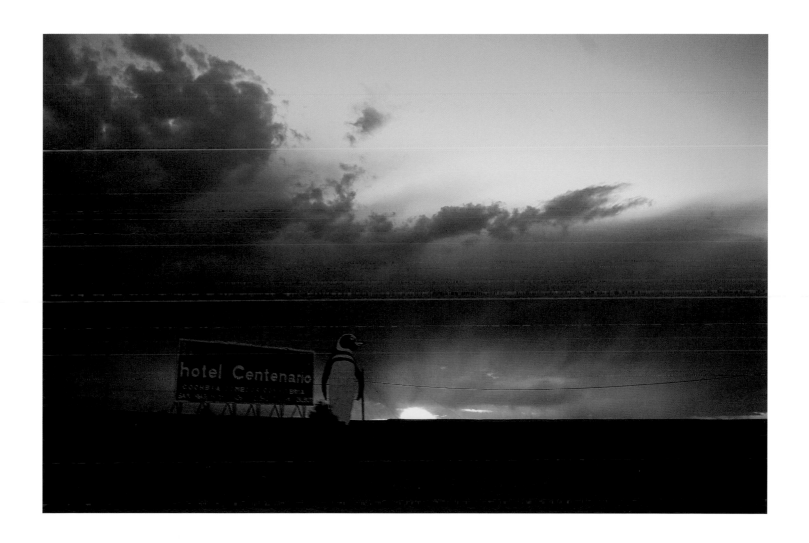

Hotel Centenario

●
Dychwelyd o Puerto
Madryn i Drelew

●
Volviendo a Trelew
de Puerto Madryn

●
Returning from Puerto
Madryn to Trelew

•

Tynnwyd hwn yn wynebu'r
dwyrain ar Ruta 259, hanner
ffordd rhwng Esquel a Threvelin

•

Tomada mirando hacia el este
en la Ruta 259, a mitad de camino
entre Esquel y Trevelin

•

Taken facing east on Ruta 259 half
way between Esquel and Trevelin

●

Y ffordd i Gaiman

●

El camino a Gaiman

●

The road to Gaiman

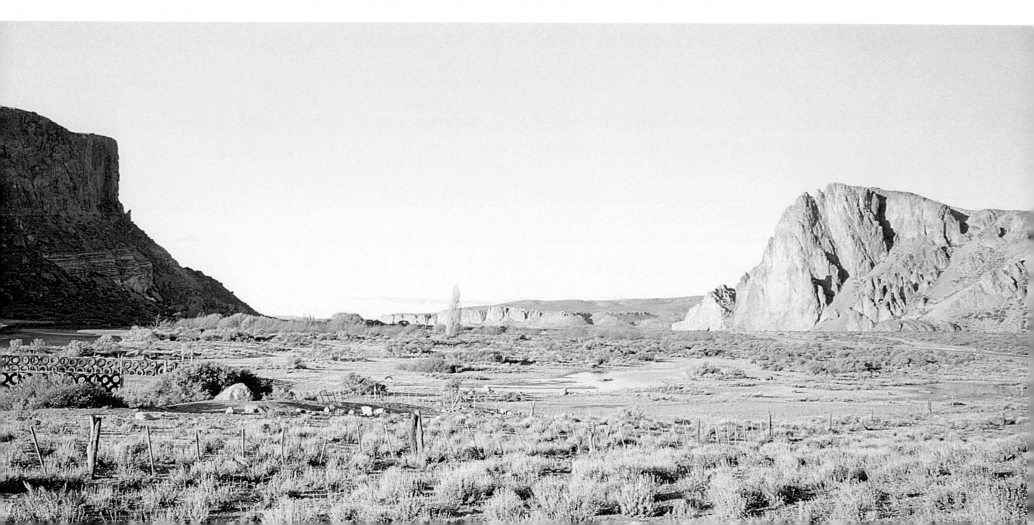

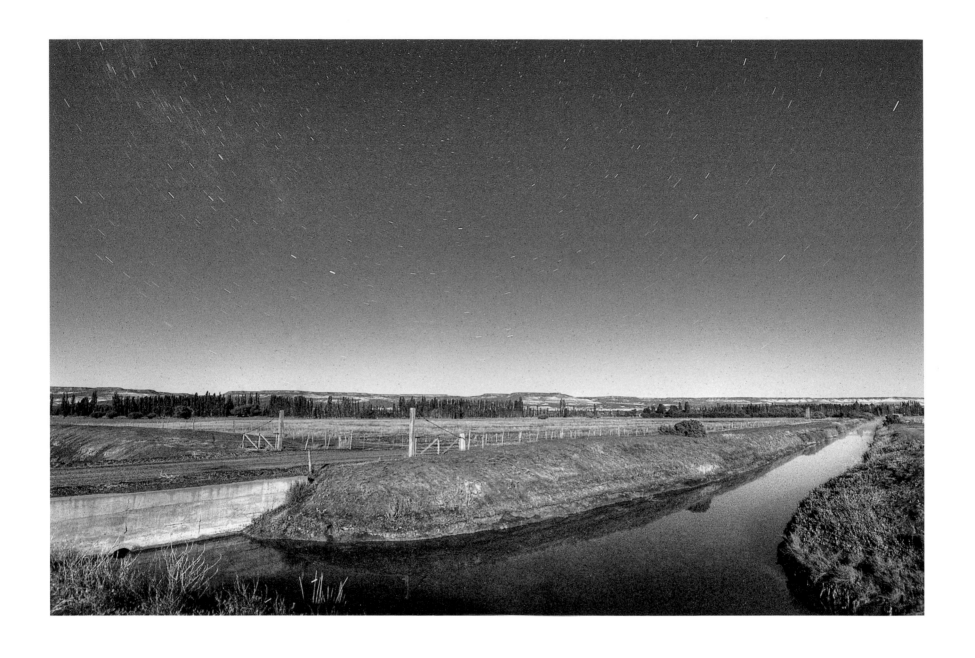

● Ar ffordd gefn López
y Planes o Gaiman
i Drelew

○ En el camino regional
López y Planes desde
Gaiman hacia Trelew

○ On the López y
Planes back road
from Gaiman to Trelew

● Yr olygfa tua'r gorllewin
yn edrych dros Stryd
M. D. Jones, Gaiman

○ Vista en dirección al
oeste que da a la calle
M. D. Jones, Gaiman

○ The view towards
the west, overlooking
M. D. Jones Street,
Gaiman

• Wedi ei dynnu o ffenestr bws wrth deithio i'r de (gan edrych i'r gogledd-orllewin) i fyny Valle Carbajal, ger La Torre de la Yaya ar ynys Tierra del Fuego ar y ffordd i Ushuaia – dinas fwyaf deheuol y byd

• Tomada desde la ventana del autobús, mientras viajaba al sur (mirando hacia el noroeste) por el Valle Carbajal, hacia la Torre de la Yaya en la isla de Tierra del Fuego, camino a Ushuaia – la ciudad más austral del mundo

• Taken from a coach window whilst moving south (and looking north-west) up Valle Carbajal at La Torre de la Yaya on the island of Tierra del Fuego on the way to Ushuaia – the world's southernmost city

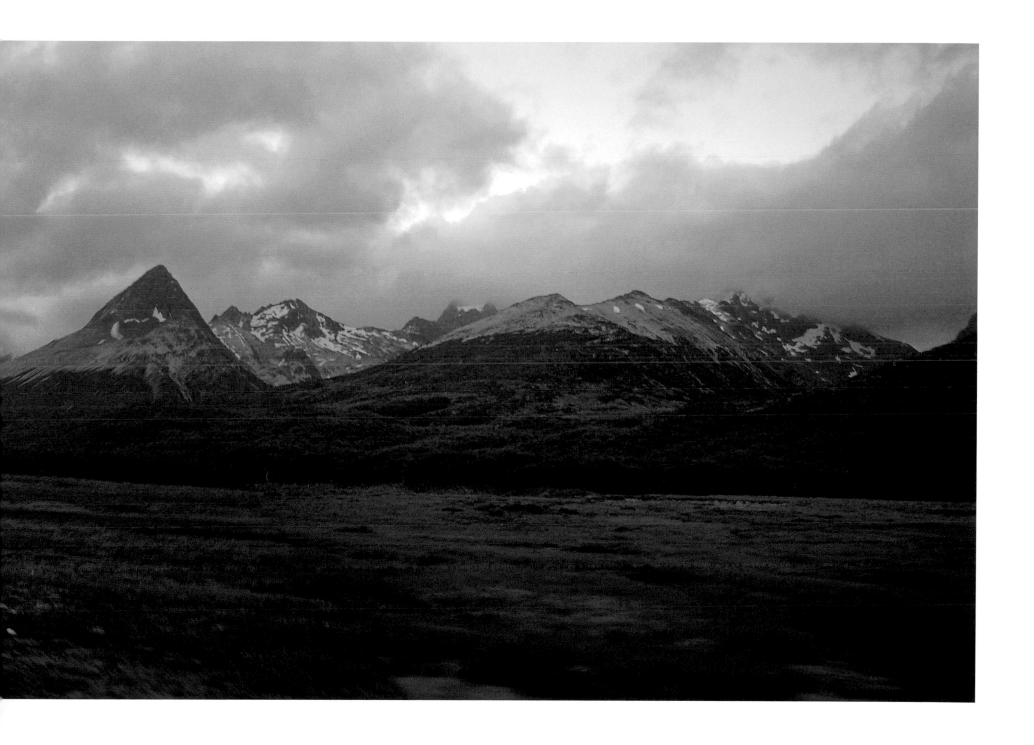

Ar y ffordd gefn o Gaiman i Drelew

En el camino regional desde Gaiman a Trelew

On the back road from Gaiman to Trelew

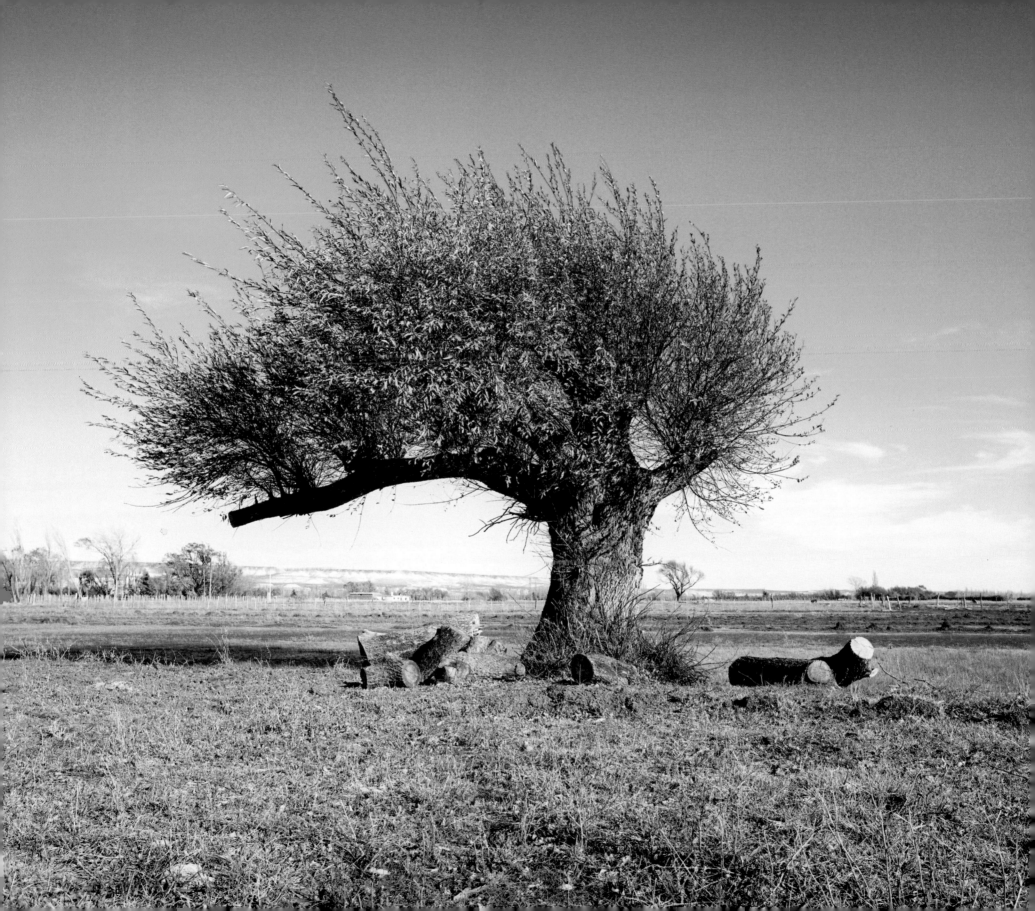

•

Morfil ger Puerto Madryn

•

Ballena y Puerto Madryn

•

Whale and Puerto Madryn

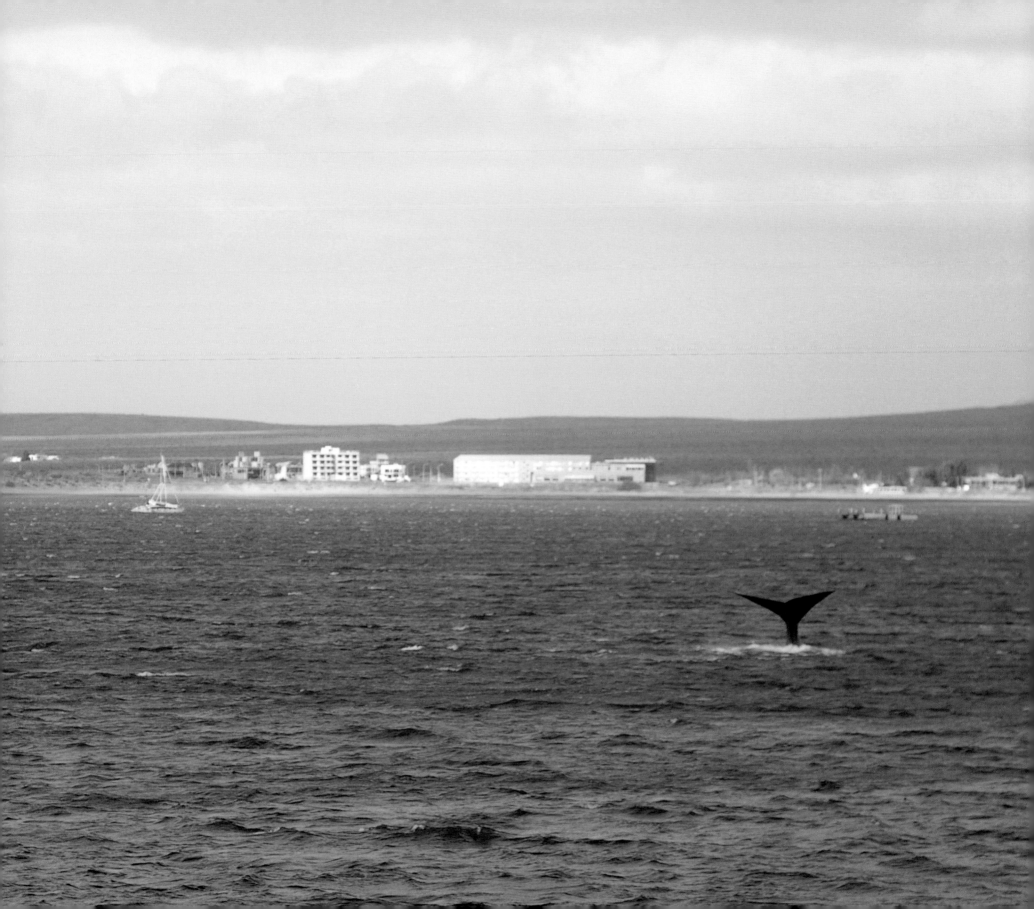

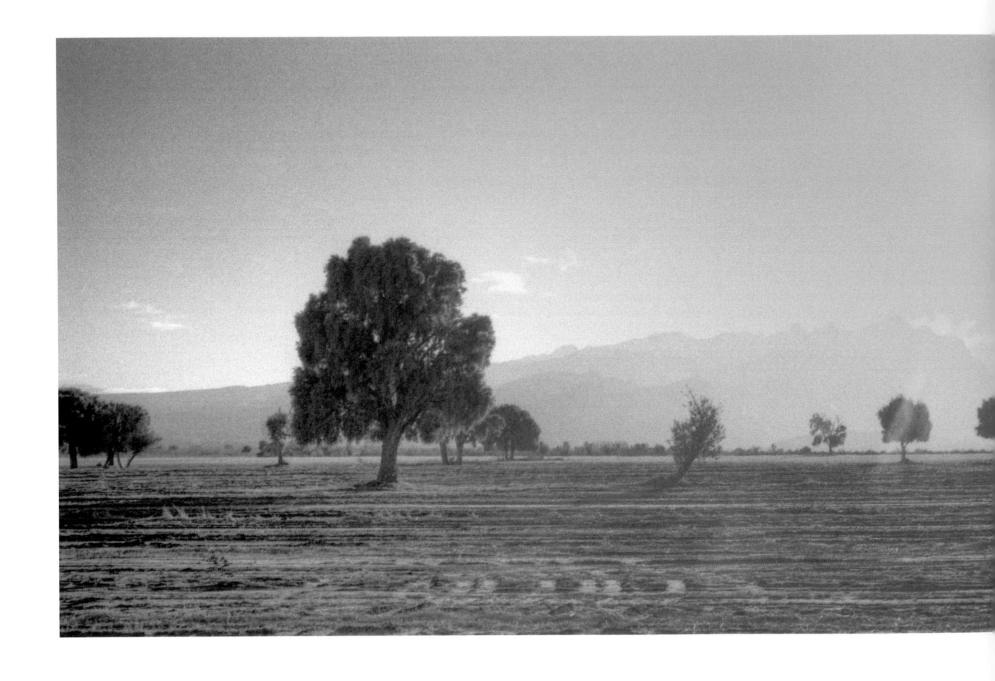

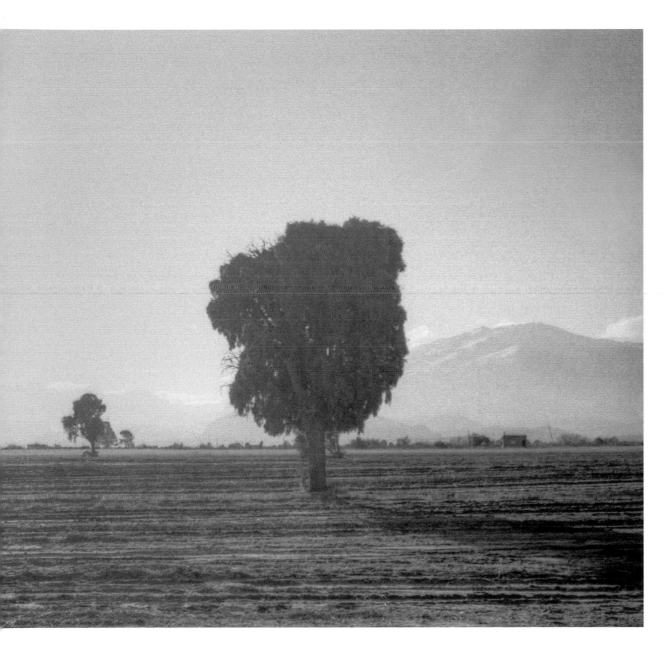

Trevelin

● Tynnwyd ar Ruta 259, y
brif ffordd at y ffin â Chile

● Tomada en la Ruta 259, la
carretera principal a
la frontera con Chile

● Taken on Ruta 259,
the main road to the
Chilean border

● Mynydd Cerro La Cruz,
ar Ruta 259 wrth nesáu
at Esquel

● Cerro La Cruz, en
la Ruta 259 llegando
a Esquel

● Cerro La Cruz mountain,
on Ruta 259 as you
approach Esquel

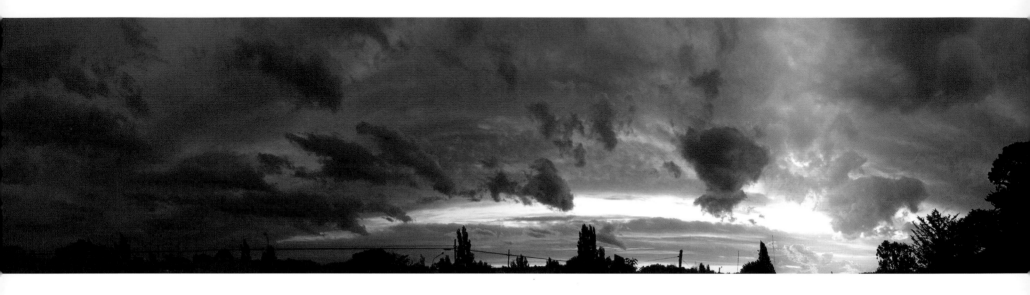

Edrych i'r gogledd o Avenida Eugenio Tello, prif stryd Gaiman

Mirando hacia el norte desde la Avenida Eugenio Tello, Gaiman

Looking north from Avenida Eugenio Tello, Gaiman

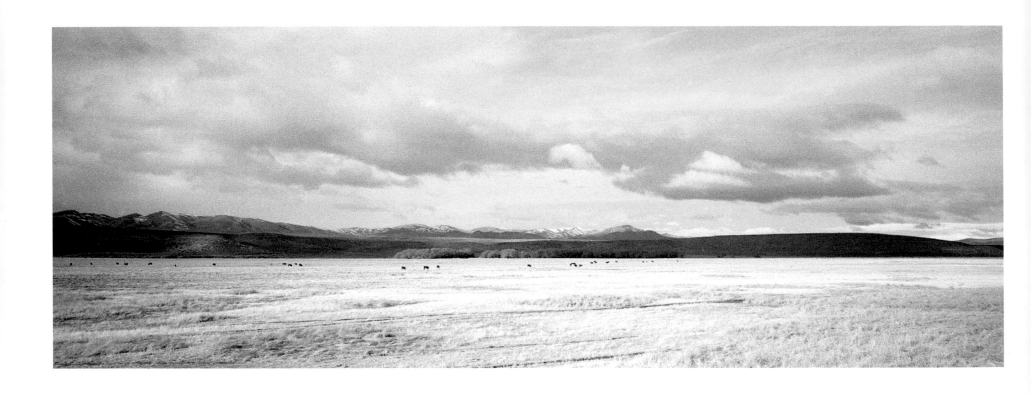

• Teithio i'r gogledd-orllewin wedi
Estancia La Mimosa ar Ruta 40 ar
y ffordd i Esquel ac edrych i'r dwyrain
ar y gwartheg yn pori wrth droed
yr Andes

• Viajando al noroeste después de la
Estancia La Mimosa en la Ruta 40,
camino a Esquel. Mirando hacia el este,
se observa el ganado pastando justo
donde comienza la cordillera

• Travelling north-west after
Estancia La Mimosa on Ruta 40
on the way to Esquel and looking
east at cattle grazing at the foot
of La Cordillera

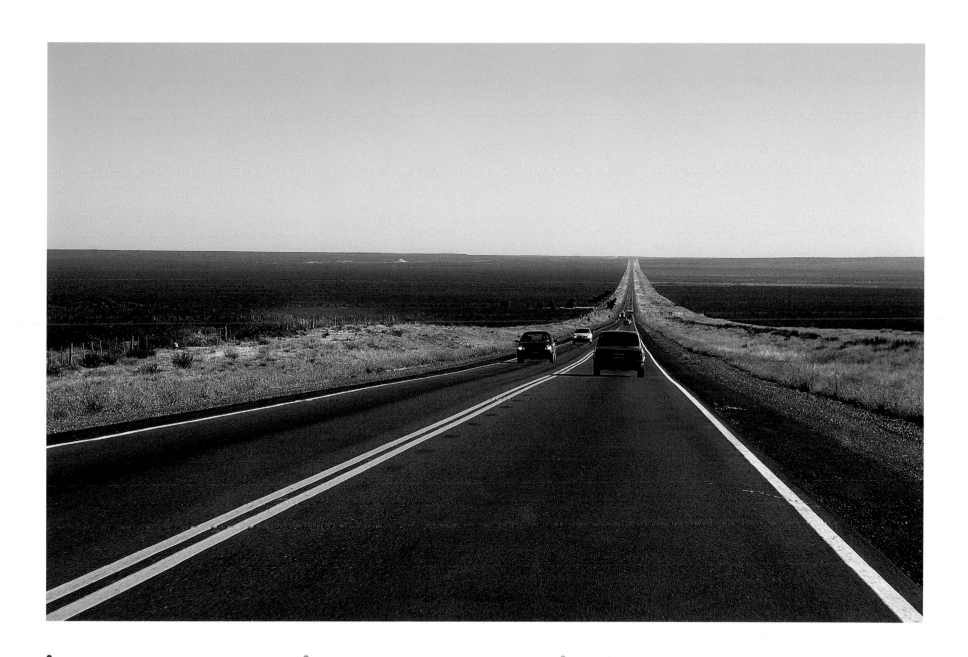

• Gyrru i'r gogledd ar Ruta 3 i Puerto Madryn.
Yn y pellter, rhwng y chwith a chanol y llun,
gallwch weld triongl bach gwyn, sef
Twr Joseph, a enwyd ar ôl un o'r
ymfudwyr Cymraeg cyntaf

• Conduciendo hacia el norte, a Puerto Madryn, por
la Ruta 3. A lo lejos, en el centro a la izquierda, se
puede ver el pequeño triángulo blanco donde está
La Torre de José, bautizade así en honor a uno de
los primeros colonos galeses

• Driving north on Ruta 3 to Puerto Madryn.
In the distance at middle left, you can just make
out the small white triangle that is La Torre de
José, named after one of the first Welsh settlers

•

Aur yr hydref

•

Oro de otoño

•

Autumn gold

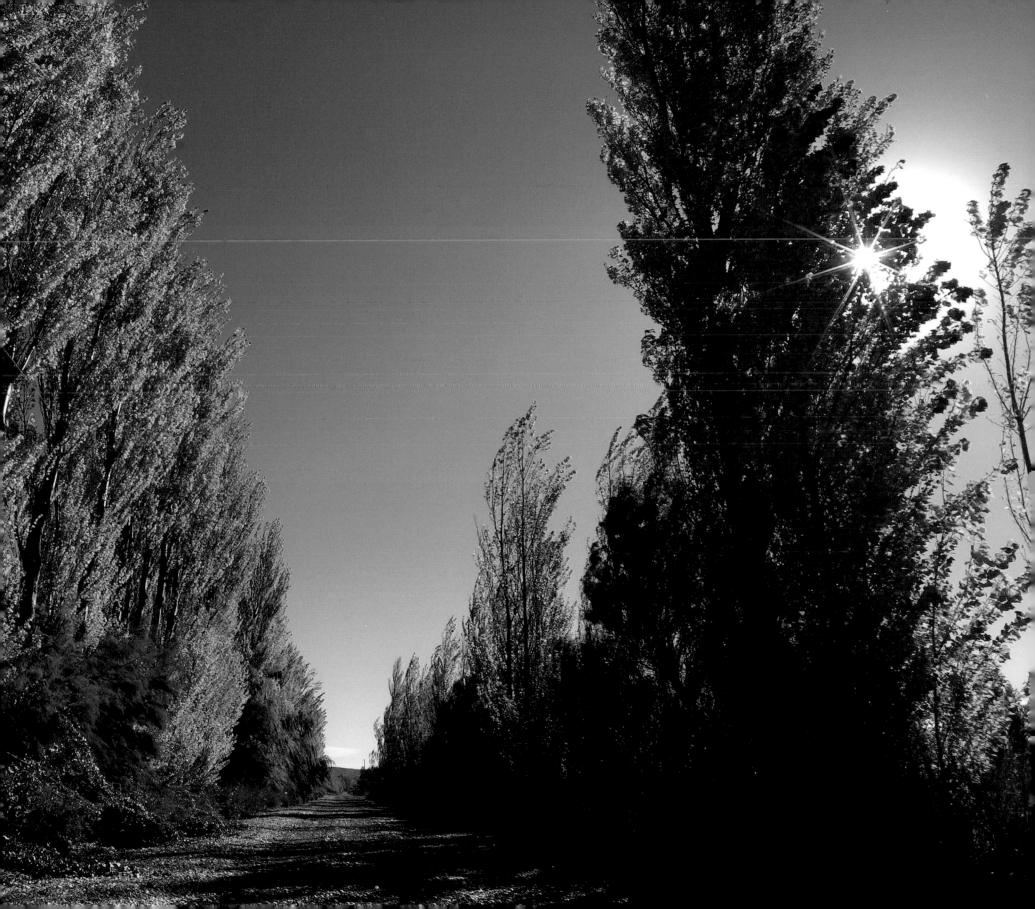

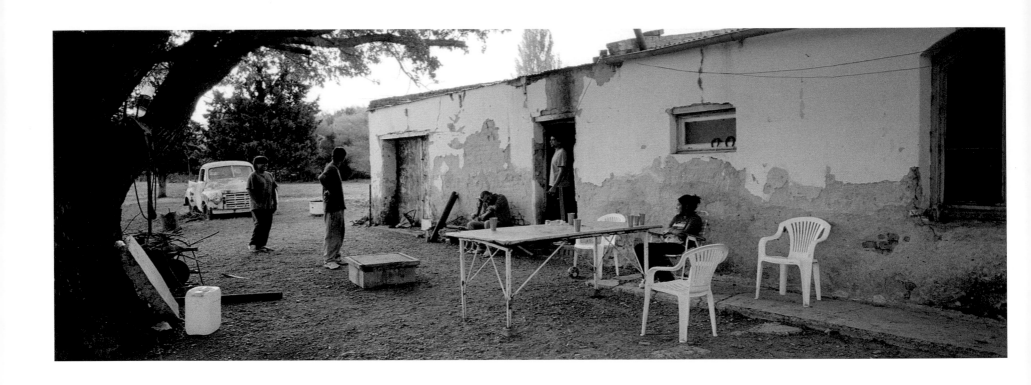

● Teulu o Bolivia'n ymlacio
ar fferm yn Drofa Dulog,
a rentir iddynt gan
Homer Roy Hughes

● Una familia boliviana se
relaja en una granja en
Drofa Dulog, alquilada
a Homer Roy Hughes

● A Bolivian family relaxes
at a farm in Drofa Dulog,
rented from Homer Roy
Hughes

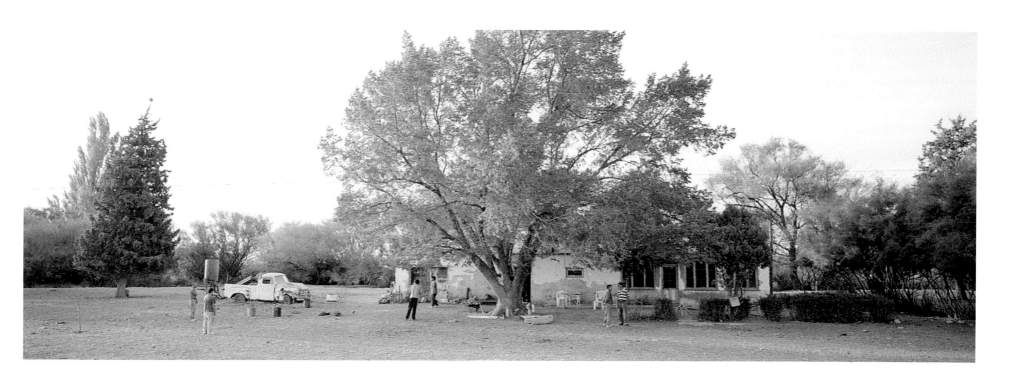

Y teulu'n sgwrsio
gyda Homer Roy Hughes
(yn y siwmper streipiog)
yn ystod eu penwythnos

La familia charla con Homer
Roy Hughes (con la camisa
de rayas), durante un fin
de semana

The family chats to Homer
Roy Hughes (in the striped
top), during their weekend stay

Maes Cymro

●

Y fferm lle cynhelid
y diwrnod lladd
mochyn cyntaf

●

La granja donde
tiene lugar el primer
día de carnear cerdos

●

The farm where
the first pig slaughter
day takes place

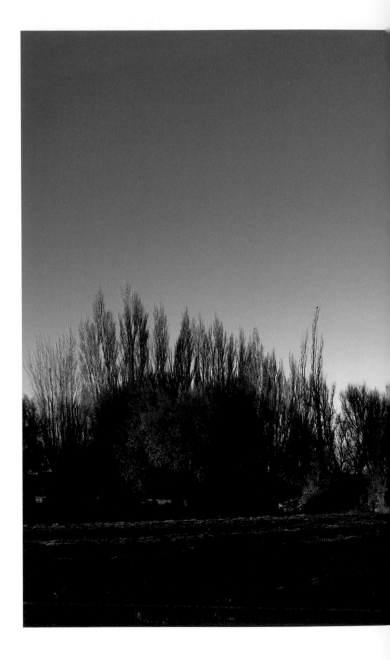

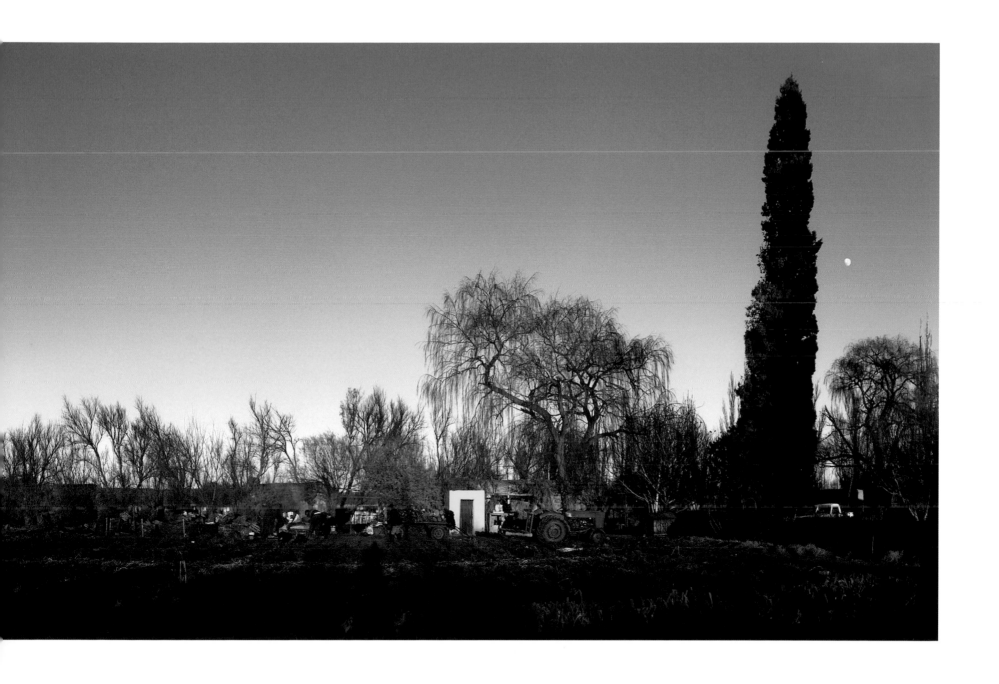

Mae moch yn cael eu
lladd bob blwyddyn, ac
nid oes unrhyw ran o'r
anifail yn cael ei gwastraffu

Se carnear cerdos
cada año, y no se
desperdicia ninguna
parte del animal

Pigs are slaughtered
annually, and no part
of the animal is wasted

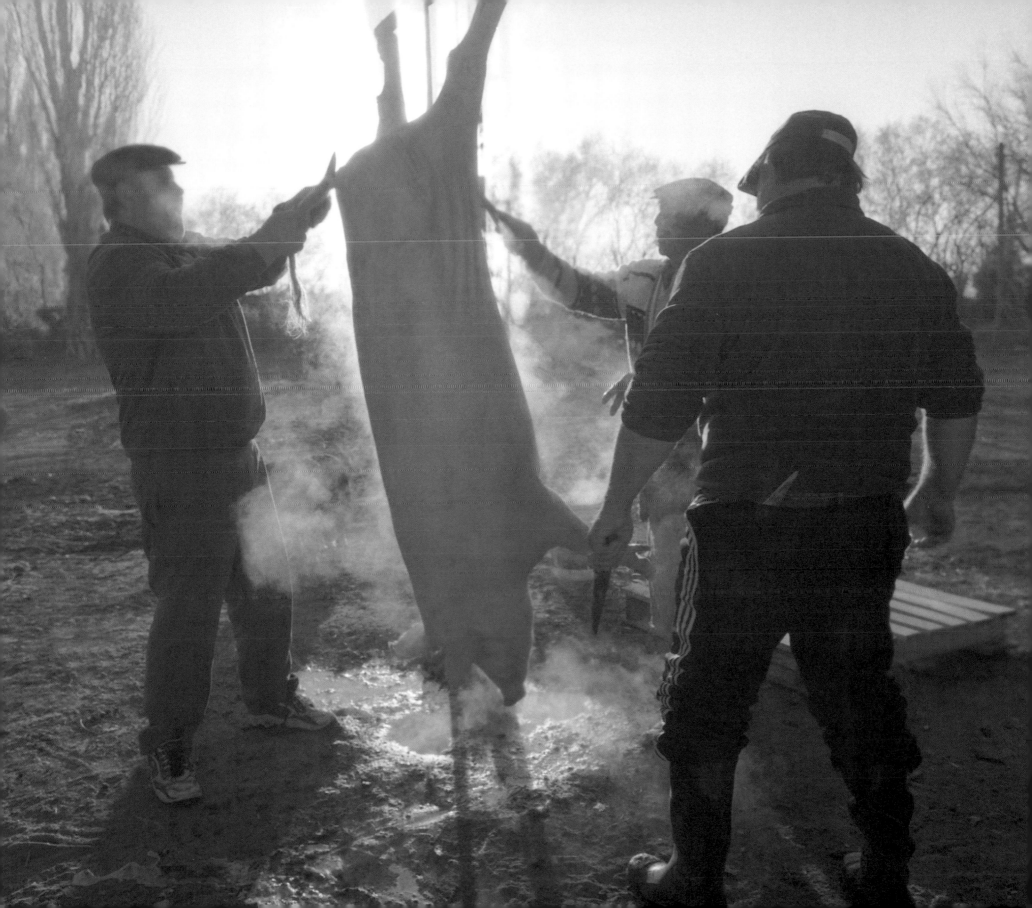

Fy ail ddiwrnod lladd mochyn,
Bryn Gwyn, Gaiman. O'r chwith:
Roberto Barragan, Eudogio Calfunao,
Carlos Barragan, Neilor Morgan Evans

Mi segundo dia de carnear cerdos.
Bryn Gwyn, Gaiman. De izquierda a
derecha: Roberto Barragan, Eudogio
Calfunao, Carlos Barragan, Neilor
Morgan Evans

My second pig killing, Bryn Gwyn,
Gaiman. From left: Roberto Barragan,
Eudogio Calfunao, Carlos Barragan,
Neilor Morgan Evans

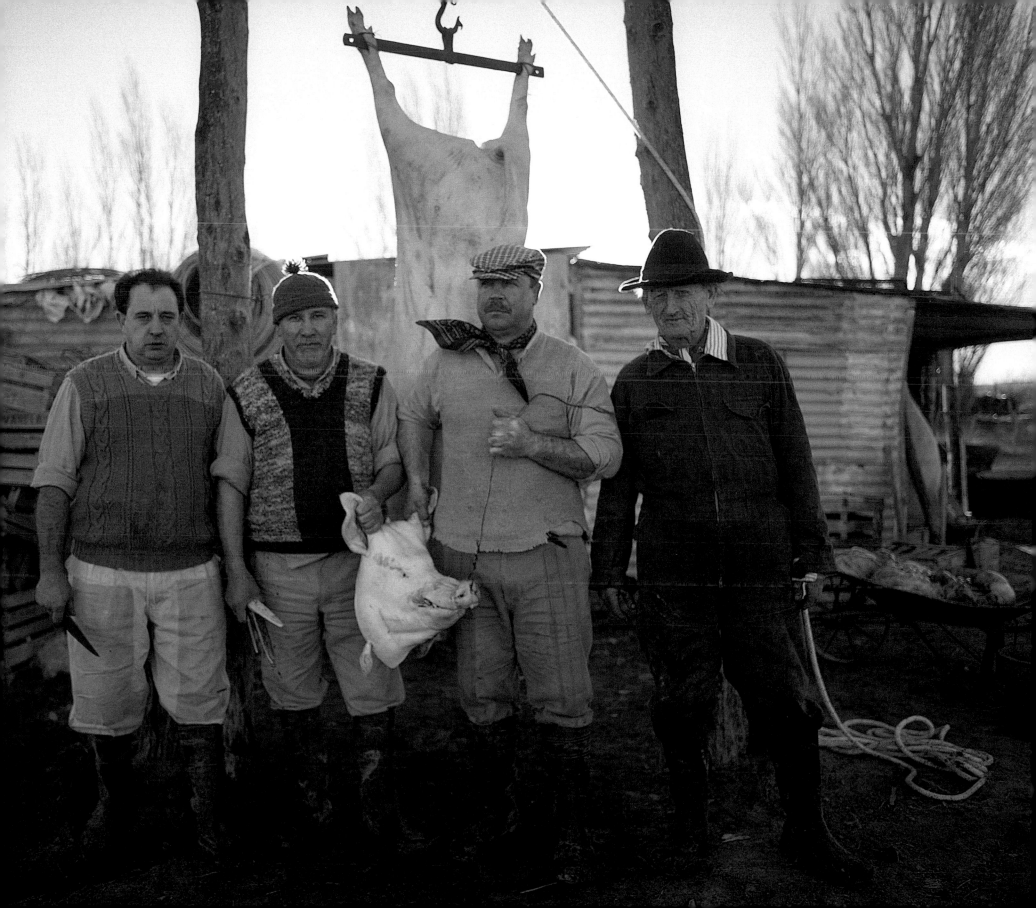

Neilor Morgan Evans yn
troi gwaed mochyn i wneud
pwdin gwaed. Mae Neilor
o dras Gymreig ac yn siarad
yr iaith, ond Castellano yw
ei iaith gyntaf

Neilor Morgan Evans
revolviendo sangre de cerdo
para hacer morcillas. Neilor
es un descendiente de
galeses y aunque habla el
idioma de galeses, su lengua
materna es el castellano

Neilor Morgan Evans
stirring pig's blood for black
pudding. Neilor is a Welsh
descendant and speaker,
but his first language is
Castellano

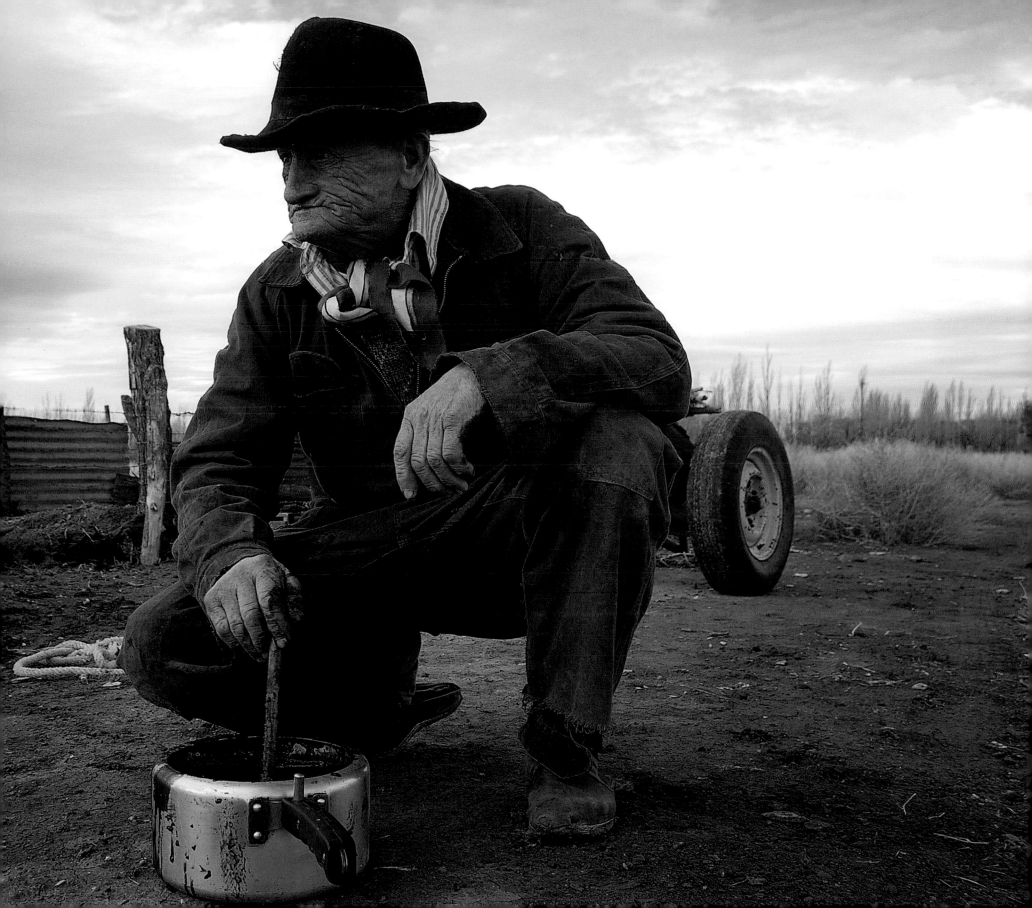

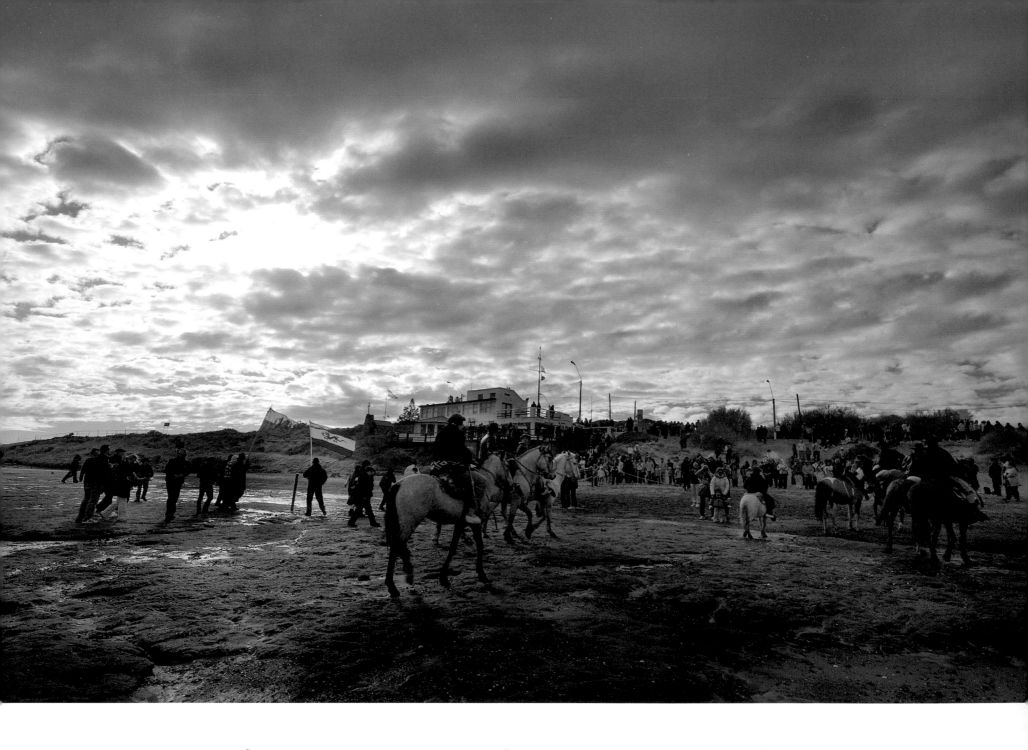

Gŵyl y Glaniad: Ar 28 Gorffennaf bob blwyddyn, mae dyfodiad yr ymfudwyr cyntaf o Gymru ar fwrdd y llong *Mimosa*'n cael ei ddathlu trwy Batagonia. Yma, mae'n cael ei ail-greu yn Puerto Madryn

Día del Desembarco: el 28 de julio de cada año se reconstruye en Puerto Madryn la llegada de los primeros colonos galeses en la *Mimosa*

On 28 July every year, the arrival of the first Welsh settlers on board the *Mimosa* is re-enacted at Puerto Madryn, called 'Gŵyl y Glaniad' (literally 'Landing Festival')

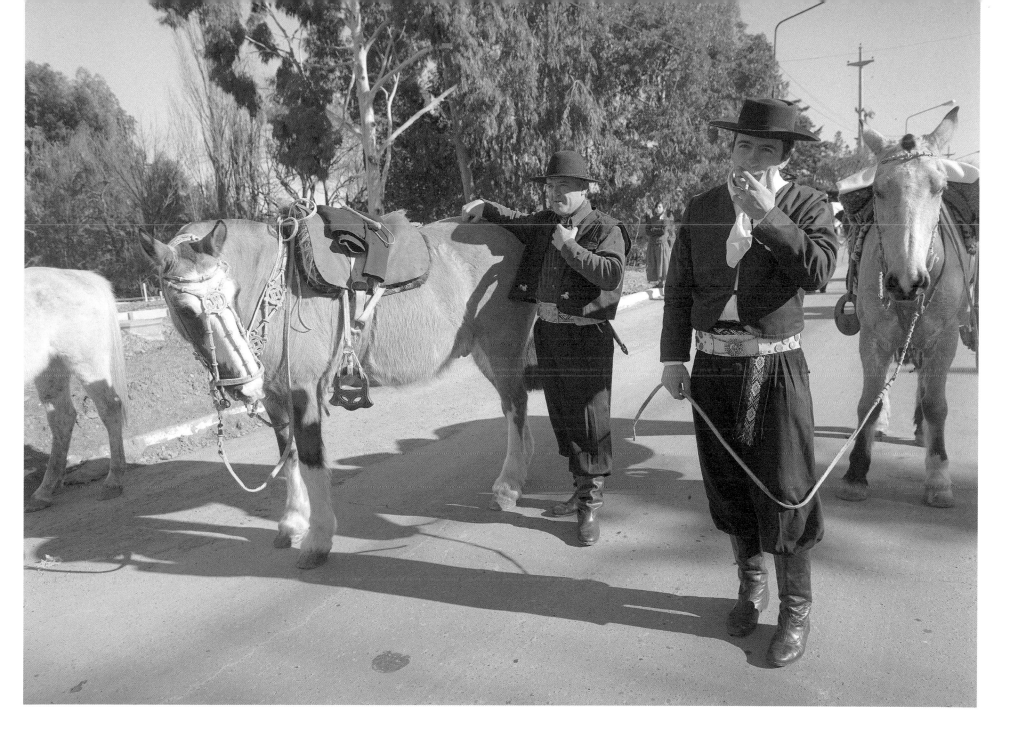

Dathlu Diwrnod Gaiman –
Daniel Garcia (blaendir);
Jorge Patterson

Celebrando el Día de Gaiman –
Daniel García (primer plano);
Jorge Patterson

Celebrating the Day of
Gaiman – Daniel Garcia
(foreground); Jorge Patterson

Camp draddodiadol yn niwylliant y
gaucho ydy *La Jineteada*. Y nod ydy
i'r marchog aros ar gefn ceffyl sydd
heb ei ddofi am gyfnod penodol

La Jineteada es un deporte
tradicional en la cultura gaucha.
El jinete tiene que mantenerse
en el caballo durante un tiempo
especificado

La *Jineteada* is a traditional sport in
the *gaucho* culture. The objective is
for the rider to stay on an untamed
horse for a specified time

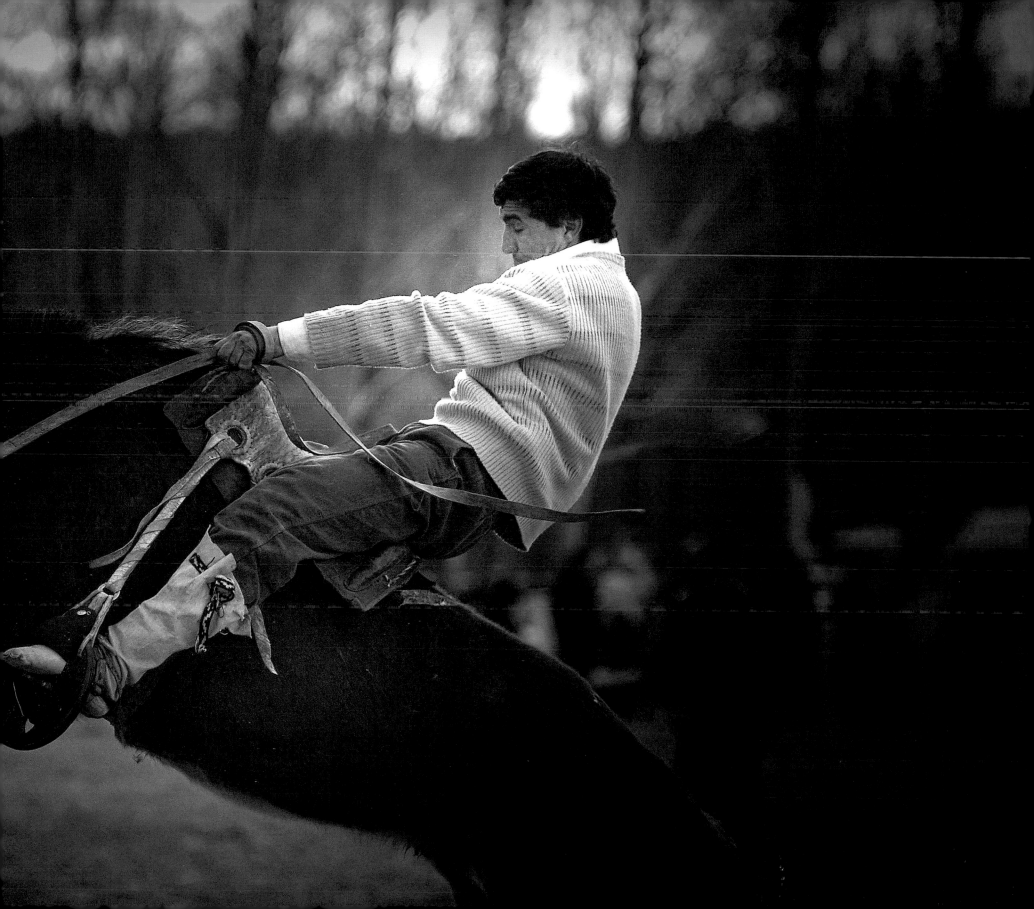

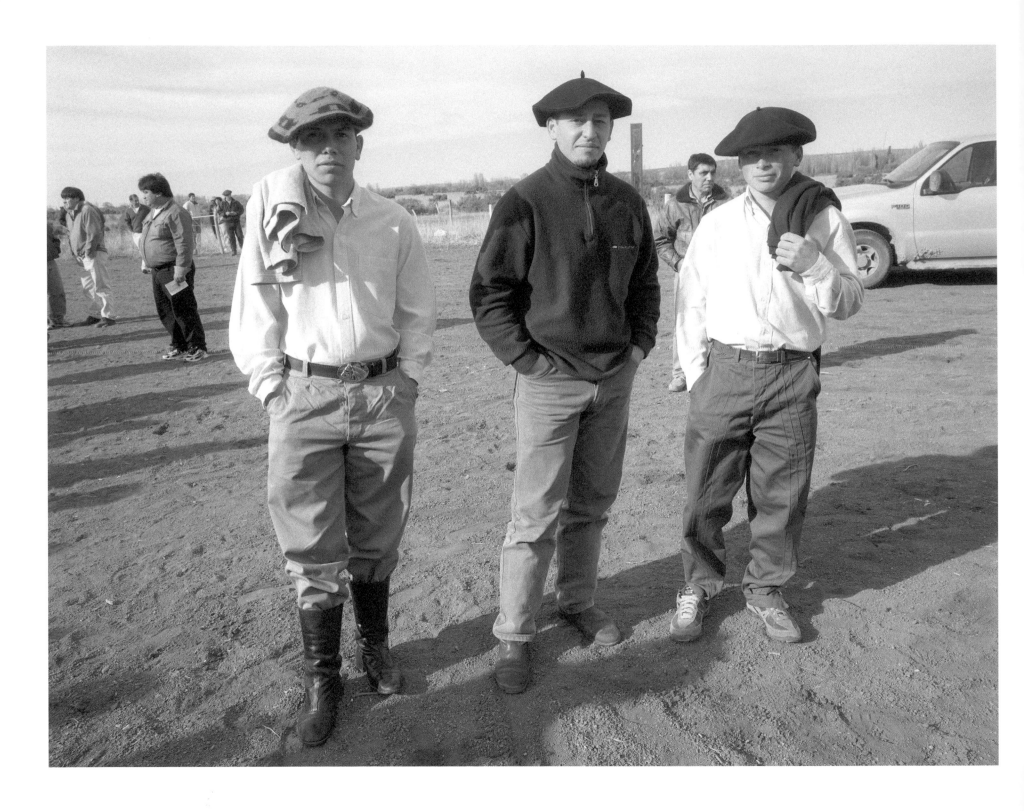

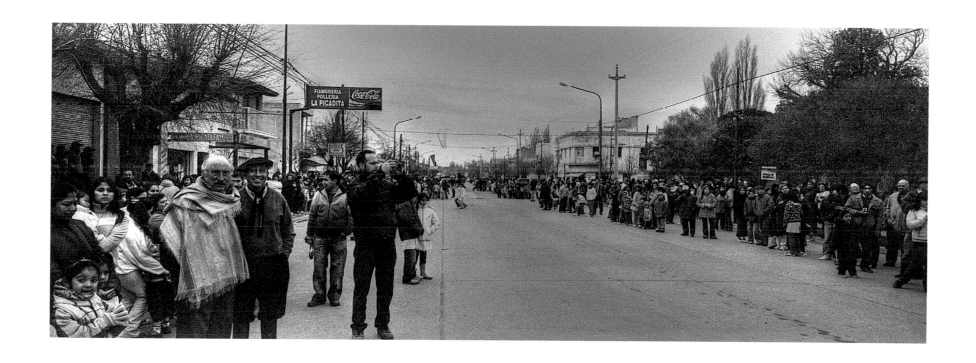

Cannoedd o bobl yn llenwi'r
strydoedd i weld gorymdaith
Diwrnod Gaiman 2006

Cientos de personas se alinean
en las calles para ver el desfile
del Día de Gaiman 2006

Hundreds of people line the
streets to witness the 2006
Day of Gaiman procession

Disgynyddion dras Gymreig yn
Rasys Ceffylau Dolavon. O'r
chwith: Carlos Vraga, Marcos
Rodríguez, Pedro Vraga

Descendientes de galeses
durante las carreras de caballos
en Dolavon. De izquierda a
derecha, Carlos Vraga, Marcos
Rodríguez, Pedro Vraga

Welsh descendants at
Dolavon Horse Races.
From left: Carlos Vraga,
Marcos Rodríguez,
Pedro Vraga

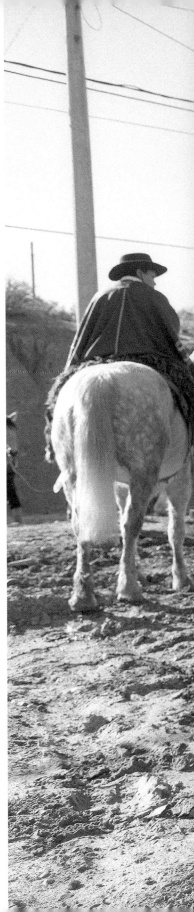

●

Bachgen ifanc o dras Gymreig
yn aros i ddathliadau Diwrnod
Gaiman ddechrau

●

Un chico joven de descendencia
galesa espera el comienzo de las
celebraciones del Día de Gaiman

●

A young boy of Welsh descent
waits for the Day of Gaiman
celebrations to begin

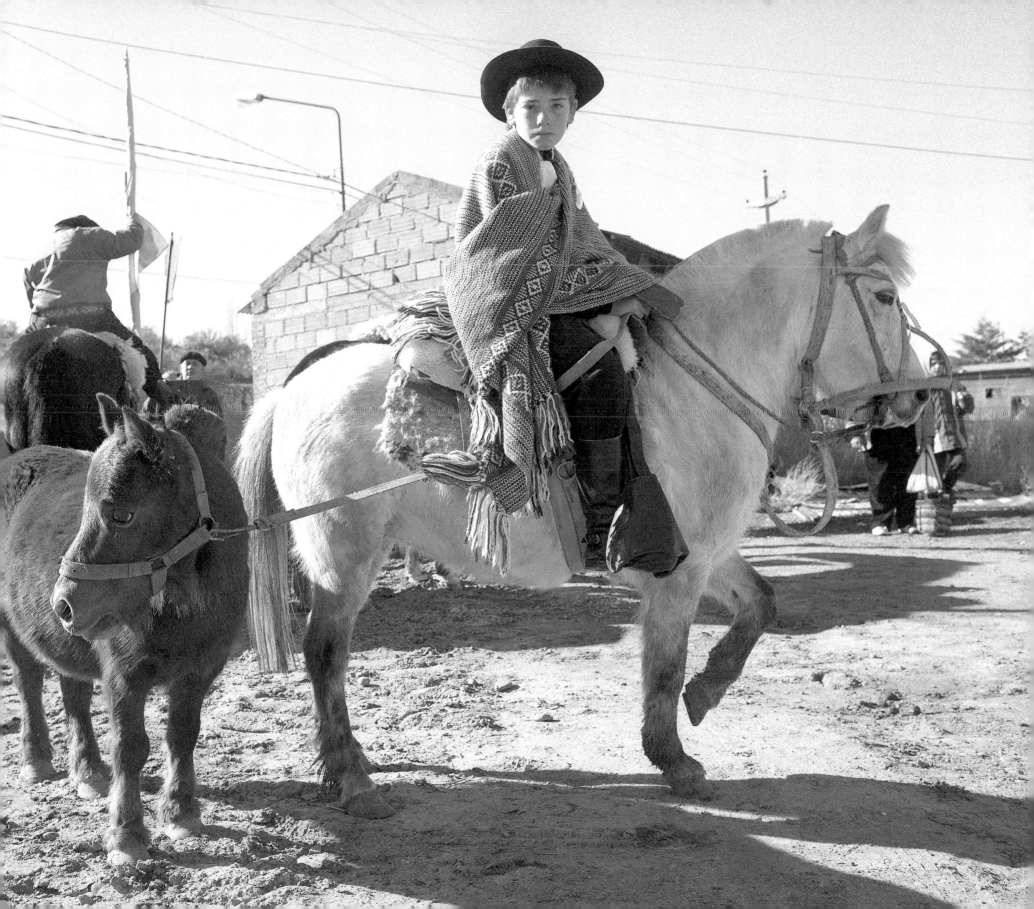

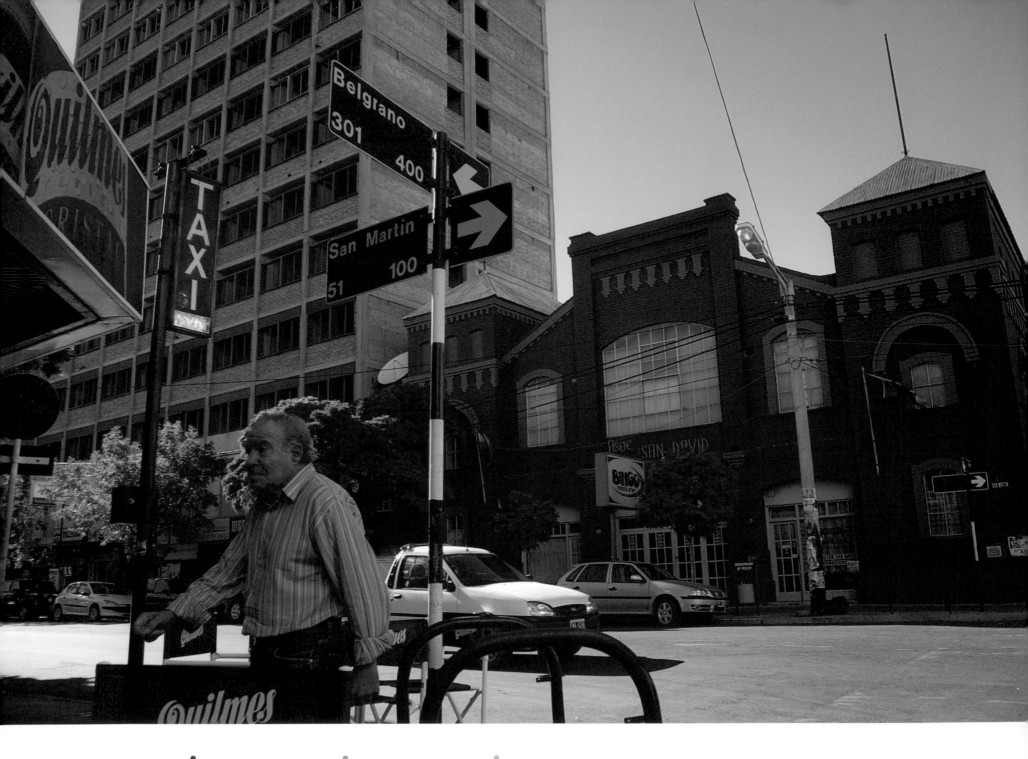

Neuadd gyfarfod
Gymraeg Dewi Sant, San
Martín a Belgrano, Trelew

Salón San David,
San Martín y Belgrano,
Trelew

St David's Welsh meeting
hall, San Martín and
Belgrano, Trelew

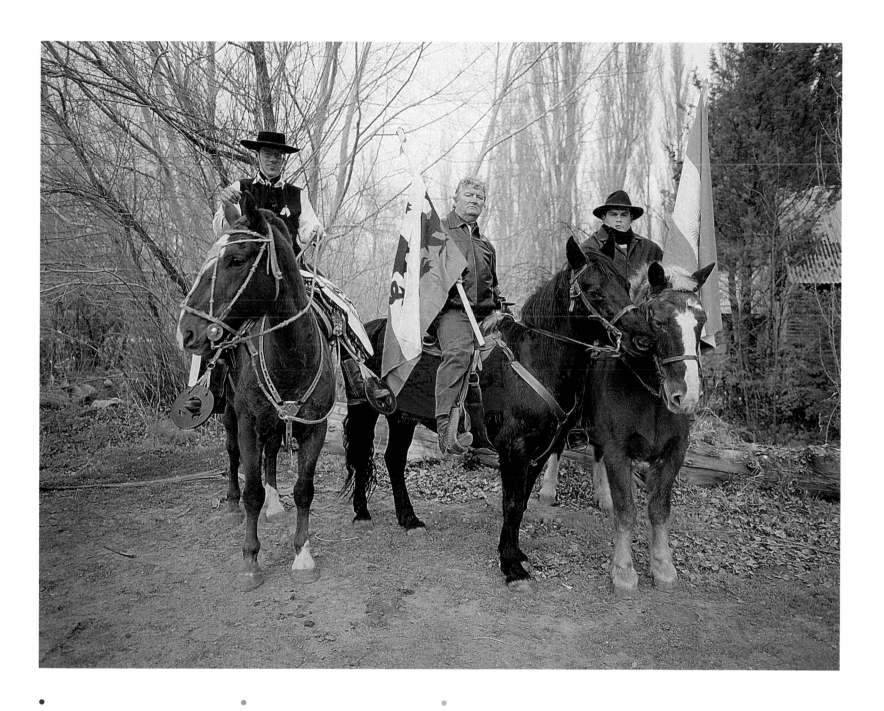

Gorymdaith y Dref, Gaiman, 2008.
O'r chwith: Nelson Roberts, Benito
Owen, Guillermo Evans

El desfile de Gaiman 2008. De
izquierda a derecha: Nelson Roberts,
Benito Owen, Guillermo Evans

Gaiman Town Parade 2008.
From left: Nelson Roberts,
Benito Owen, Guillermo Evans

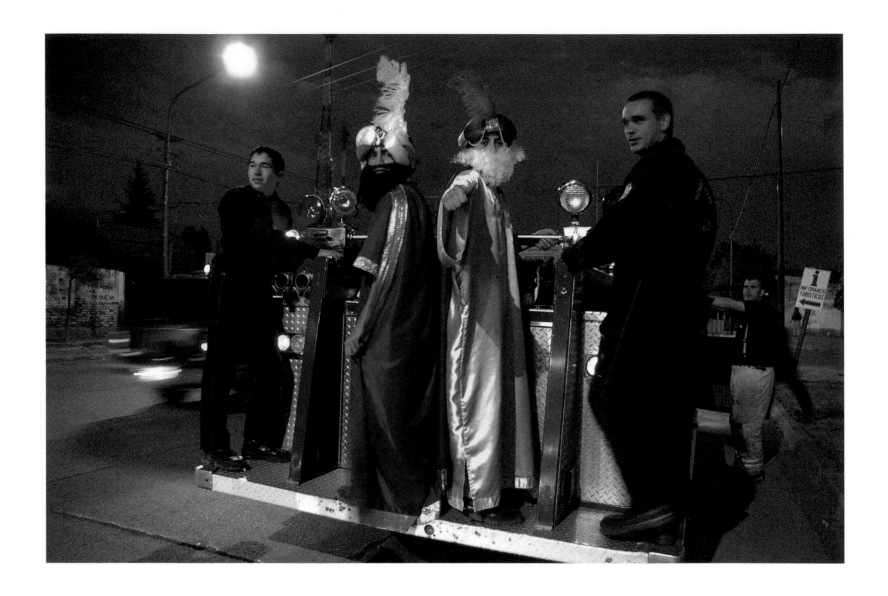

Mae'n draddodiad i aelodau o Frigâd Dân
Gaiman wisgo fel y Tri Gŵr Doeth ar Nos Ystwyll
(6 Ionawr: Castellano; Día de los Tres Reyes
Magos) a dosbarthu losin yn rhodd i
blant y dref oddi ar gefn yr injan dân

Es una tradición que los miembros del cuerpo de
bomberos de Gaiman se vistan como Los Tres
Reyes Magos y repartan caramelos a los niños
del pueblo desde la parte trasera del camión
de bomberos

It is traditional for members of the Gaiman Fire
Brigade to dress as the Three Kings at Epiphany
(6 January: Castellano; Día de los Tres Reyes
Magos) and hand out free sweets to the town's
children from the back of the fire engine

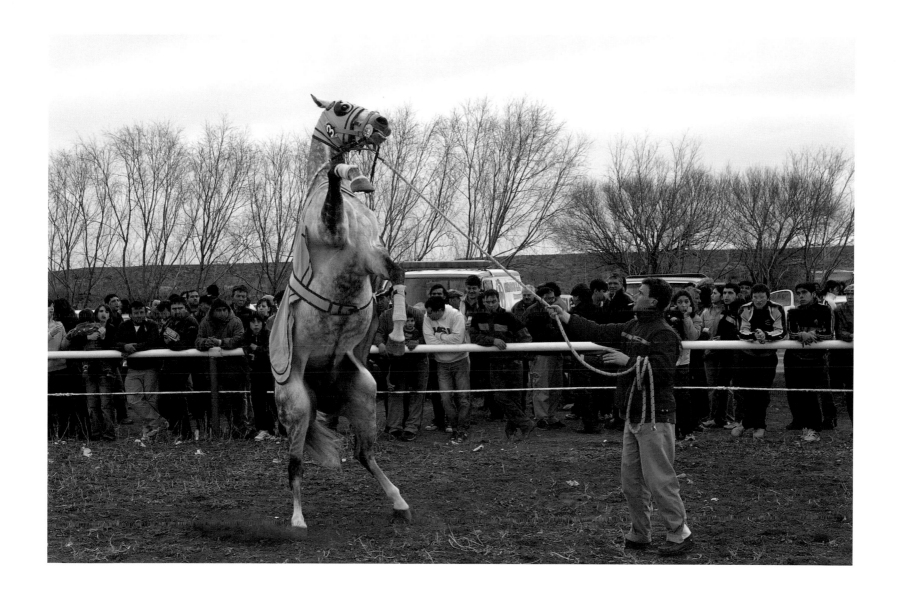

Pluto'r gaseg yn Rasys
Ceffylau Dolavon

La yegua Pluto en las
carreras de Dolavon

Pluto the horse at
Dolavon Horse Races

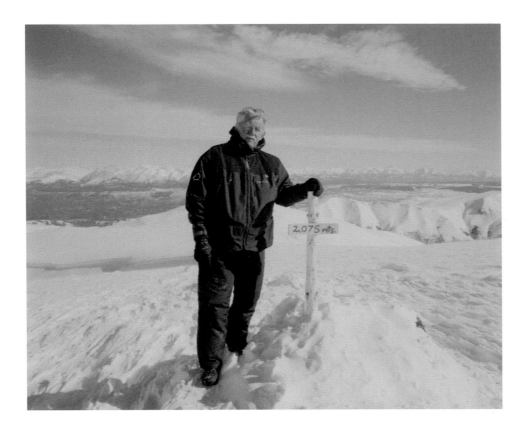

Donald Williams, Esquel (1946-2010)

Gweithiodd Donald yng nghanolfan sgïo
La Hoya yn Esquel am flynyddoedd lawer.
Gwelwn ef yma ar gopa mynydd La Hoya,
2,075 metr (6,807 troedfedd) uwchlaw
lefel y môr. Yn y pellter, mae uchelfannau
mynyddoedd Chile, lle ffrwydrodd llosgfynydd
Chaitén ar achlysur enwog yn 2008.

Donald trabajó en el centro de esquí La
Hoya en Esquel durante muchos años.
Aquí se lo ve en la cima del Cerro La Hoya,
a 2.075 metros por sobre el nivel del mar.
En la distancia se puede ver las cimas de
las montañas de Chile en donde el volcán
Chaitén entró en erupción en 2008.

Donald worked at La Hoya ski centre in
Esquel for many years. He is pictured here at
the very summit of La Hoya mountain which
stands at 2,075 metres (6,807 feet) above
sea level. In the distance, you can see the
mountain peaks of Chile where the Chaitén
volcano famously erupted in 2008.

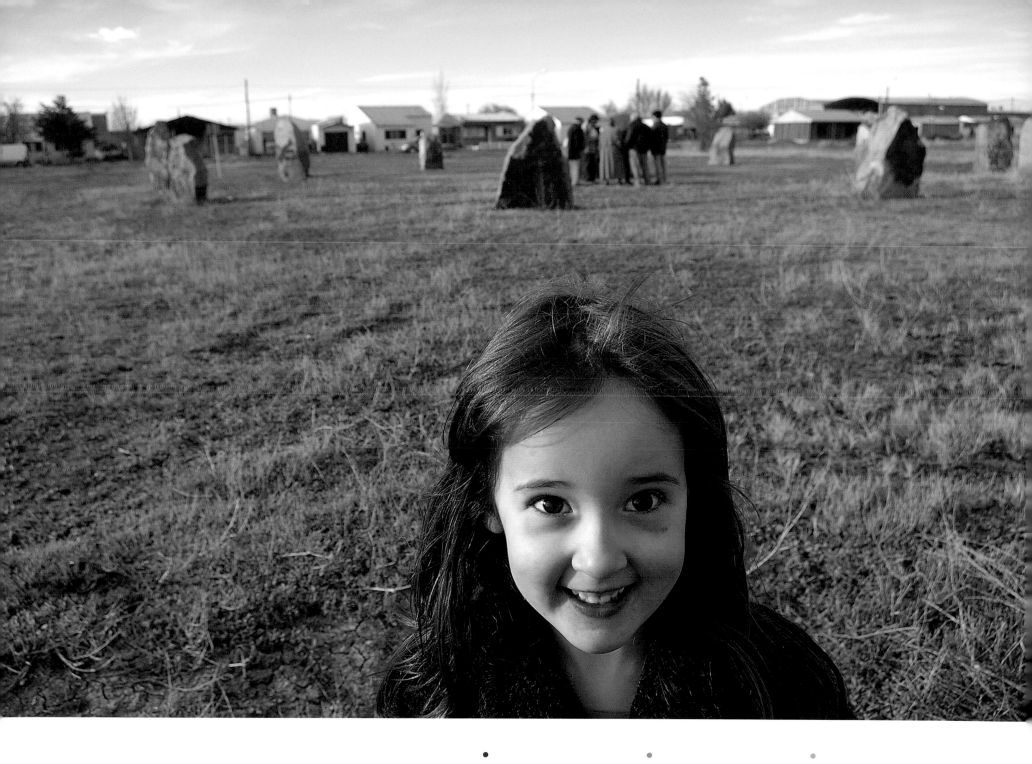

Elen Junyent Wrth Gerrig yr Orsedd En las piedras del Gorsedd At the Gorsedd stones

Bruno Pugh, chwith, a Juan
Phillips yn sefyll o flaen siop
fwyd newydd Juan, *El Pato*
(Yr Hwyaden), yn Gaiman

A la izquierda Bruno Pugh,
y Juan Phillips frente a 'El
Pato', el nuevo almacén de
comida de Juan, en Gaiman

Bruno Pugh, left, and Juan
Phillips stand in front of
Juan's new food shop, *El
Pato* (The Duck), in Gaiman

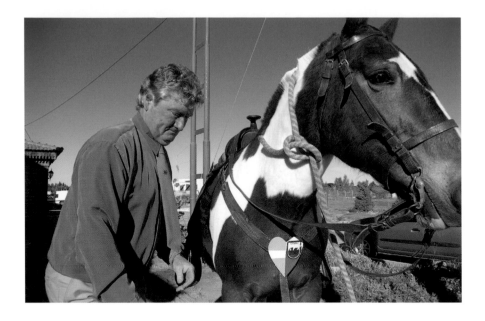

• • •

Benito Owen, Gaiman

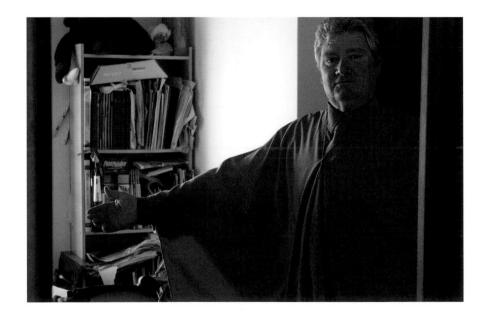

●

Dawnswyr yn paratoi yng
nghefn y llwyfan ar gyfer
Eisteddfod Ieuenctid
2006, Chubut

●

Bailarines preparándose
entre bastidores en
el Eisteddfod de la
Juventud 2006, Chubut

●

Dancers preparing
backstage at the 2006
Youth Eisteddfod, Chubut

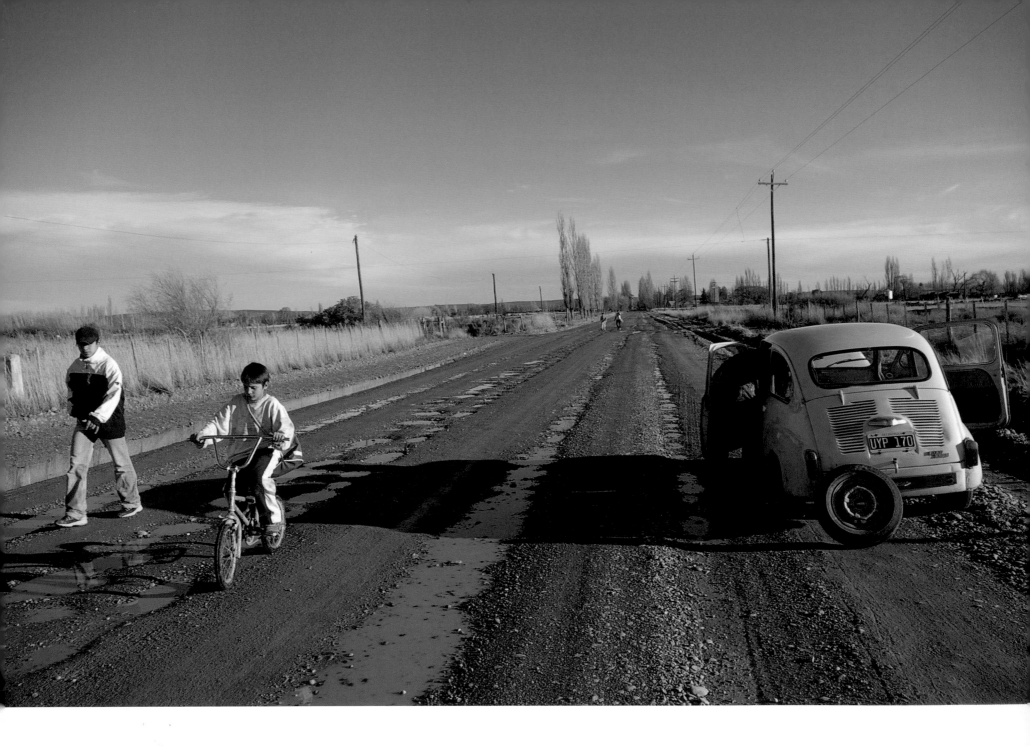

Heol fferm yn Lle Cul Una carretera rural en La Angostura A farm road in Angostura

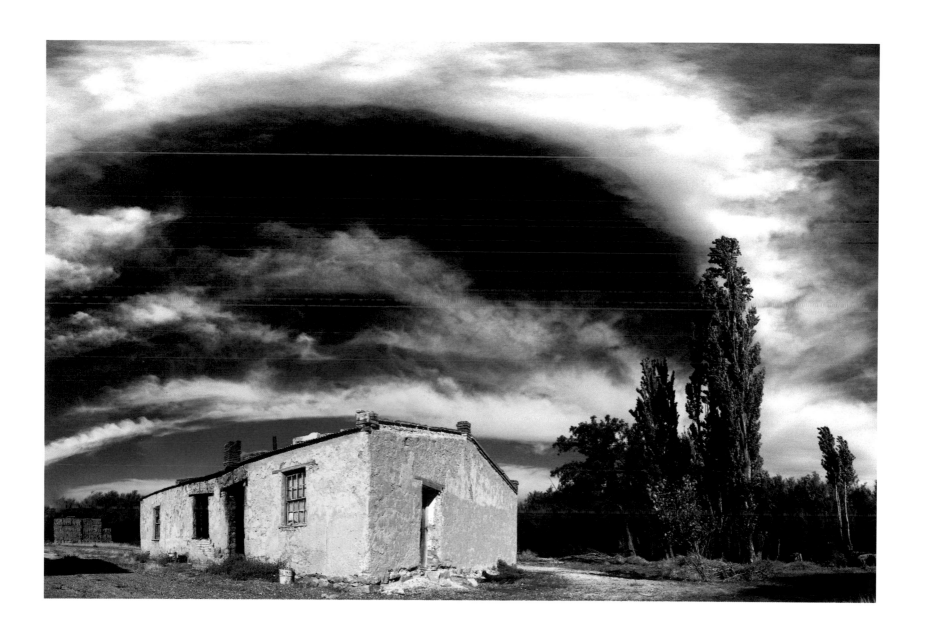

Glan y Bryn,

Bryn Crwn, Gaiman

Fferm Rubén Rogers

La granja de Rubén Rogers

Rubén Rogers' farm

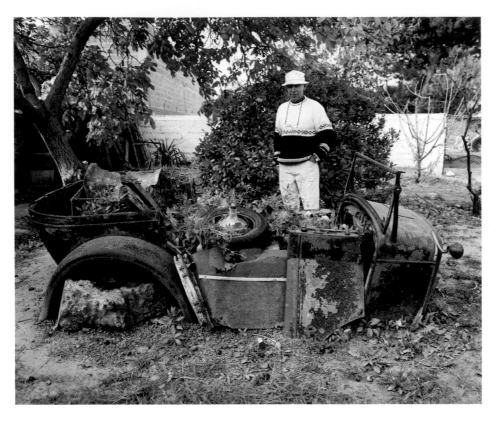

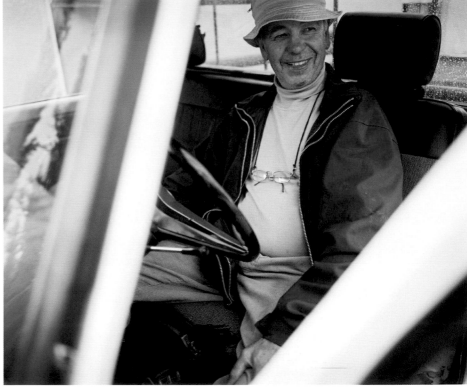

Rubén Rogers gyda dau gar
Ford gwahanol. Sylwer
ar y dryll llaw o dan y sedd
yn yr ail lun

Rubén Rogers con dos
coches diferentes de
Ford. Observe el revólver
debajo del asiento en la
segunda foto

Rubén Rogers with two
different Ford cars. Notice
the revolver under the seat
in the second picture

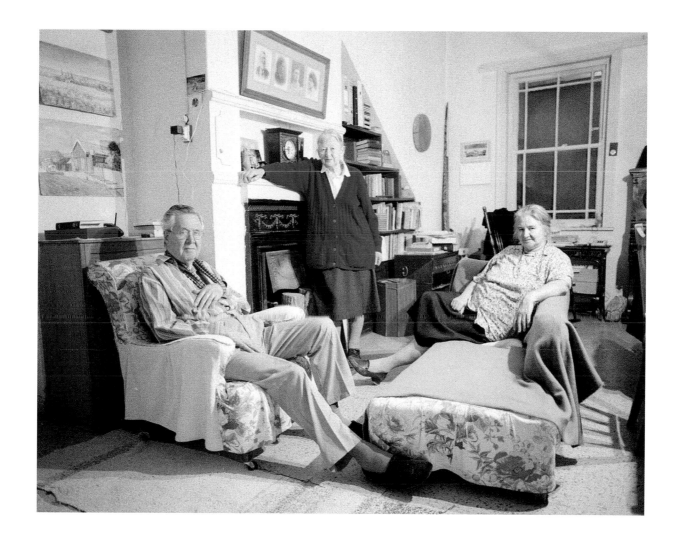

Dr Arturo Lewis Roberts, Tegai
Roberts a Luned Roberts de
González yng nghartref y teulu,
Plas y Graig, Gaiman

Dr. Arturo Lewis Roberts, Tegai
Roberts y Luned Roberts de
González en la casa familiar
Plas y Graig, Gaiman

Dr Arturo Lewis Roberts, Tegai
Roberts and Luned Roberts de
González in their family home,
Plas y Graig, Gaiman

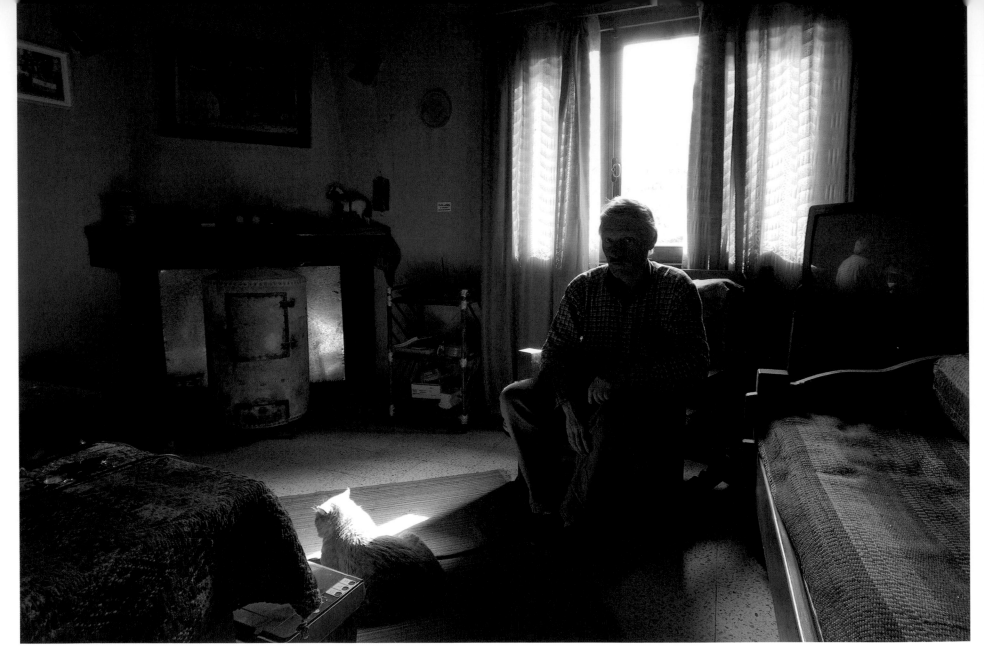

Alberto Williams, Las Lauras, Trevelin

Mae Alberto'n gweithio ar fferm y teulu sy'n cynhyrchu cig gwartheg swydd Henffordd i'w gwerthu. Arferai gyflwyno rhaglen radio o'r enw *Cwm Hyfryd* ar yr orsaf radio leol, gan chwarae caneuon Cymraeg a thrafod y geiriau mewn Castellano.

Alberto trabaja en la granja familiar, donde cría ganado Hereford cuya carne comercializa. Solía conducir un programa de radio que se llamaba *Cwm Hyfryd* (apelativo galés del Valle 16 de Octubre) en la estación local de radio, en el que pasaba música galesa y comentaba en castellano la letra de las canciones.

Alberto works on the family farm producing meat for market from Hereford cattle. He used to present a radio programme called *Cwm Hyfryd* on the local radio station, in which he played Welsh music and shared the lyrics in Castellano.

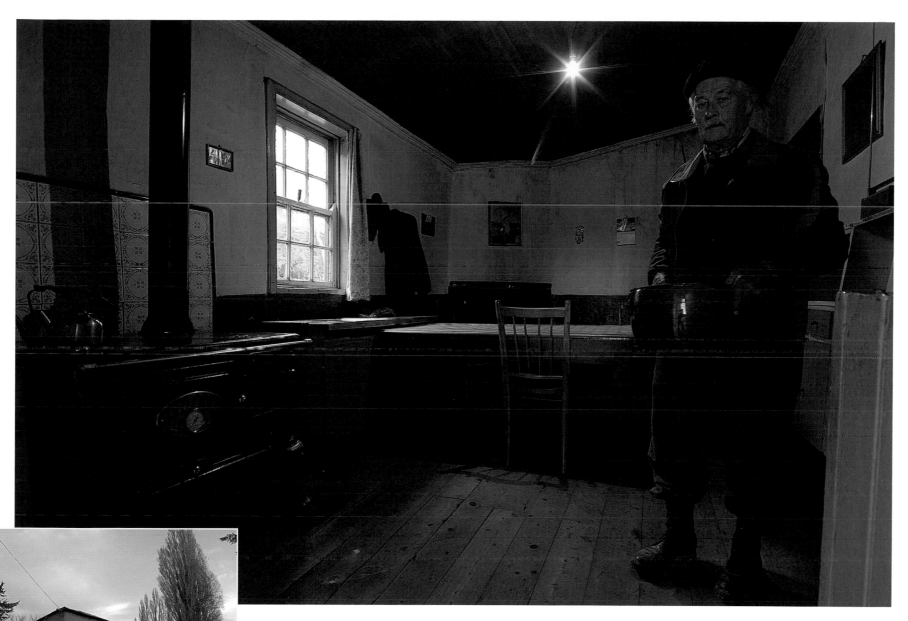

Thomas Dafydd Jones, Cwm Hyfryd

●

Mam Thomas Dafydd Jones oedd
Elizabeth Williams, y ferch gyntaf a aned
i rieni Cymraeg yng Nghwm Hyfryd, yn
1892. Hen lanc yw Thomas, ac mae'n
byw yng nghartref y teulu – y tŷ hynaf
yn Nhrevelin. Gwelwn Thomas y tu mewn
i'r tŷ, a ffotograff o'r cartref o'r tu allan.

●

La madre de Thomas Dafydd Jones fue
Elizabeth Williams, la primera mujer nacida
de padres galeses en el Valle 16 de Octubre,
en 1892. Thomas es soltero y vive en la
vieja casa de la familia, la casa más vieja de
Trevelin. Aquí se ve a Thomas dentro de la
casa y una foto exterior de la vivienda.

●

Thomas Dafydd Jones' mother Elizabeth
Williams, the first girl born of Welsh parents
in Cwm Hyfryd, in 1892. Thomas is a
bachelor and lives in the old family home,
the oldest house in Trevelin. We see Thomas
inside the house, and an exterior photograph
of the dwelling.

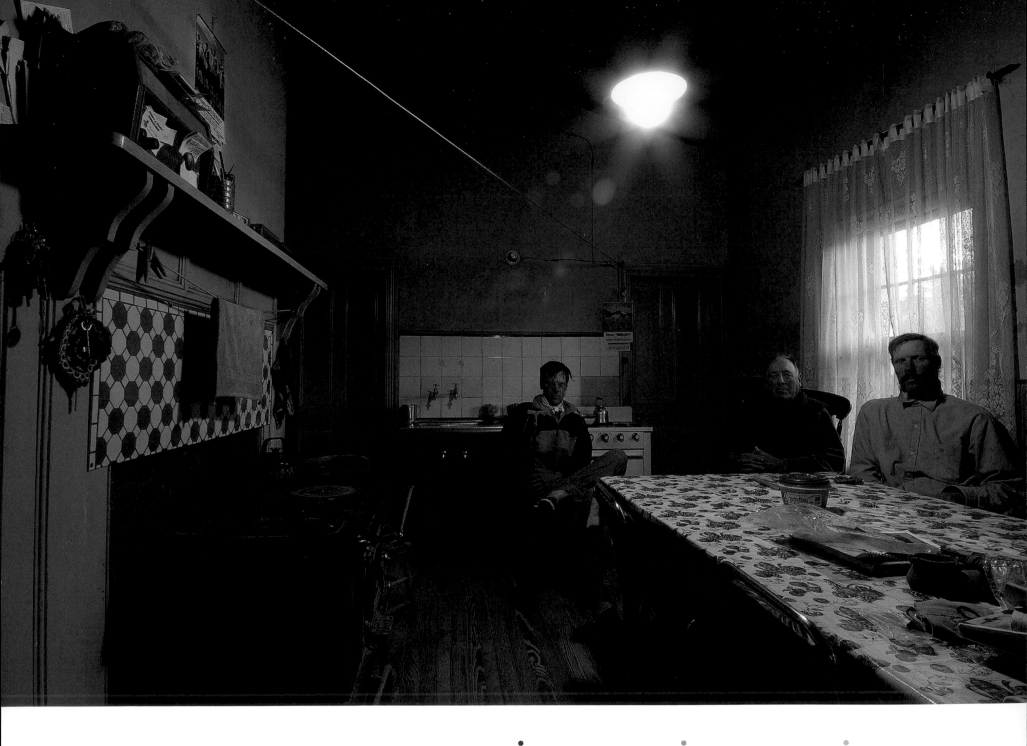

Brinley Roberts a'i feibion,
Nelson (ar y chwith) ac
Osvaldo, Dolavon

Brinley Roberts y sus hijos,
Nelson (izquierda) y Osvaldo,
Dolavon

Brinley Roberts flanked
by his sons, Nelson (left)
and Osvaldo, Dolavon

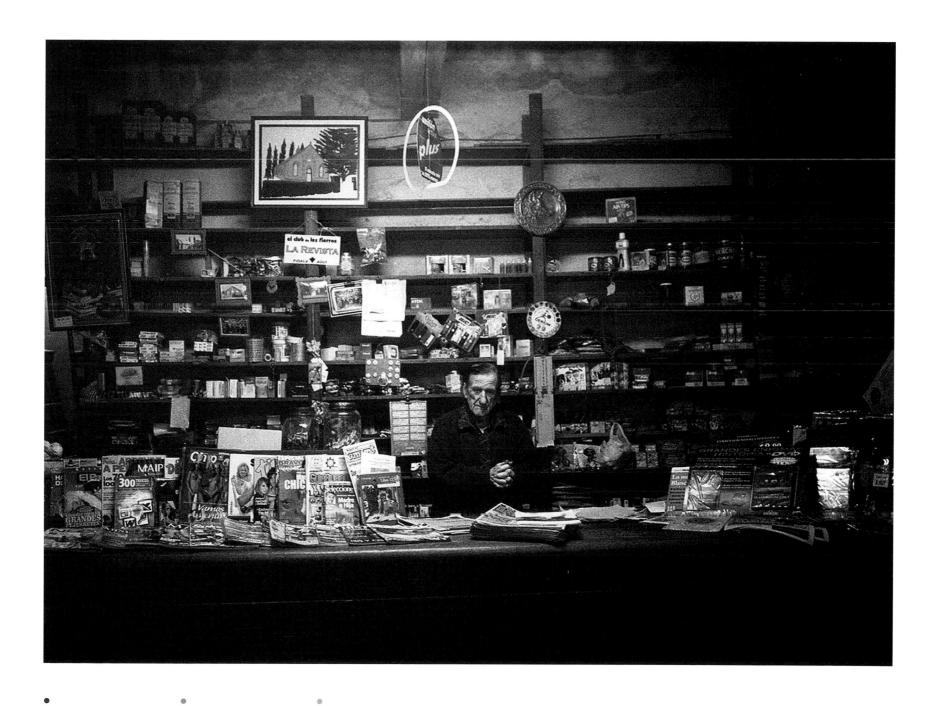

Ririd Williams yn ei
siop, Kiosco 'Bob'

Ririd Williams en su
tienda, Kiosco 'Bob'

Ririd Williams in his
shop, Kiosco 'Bob'

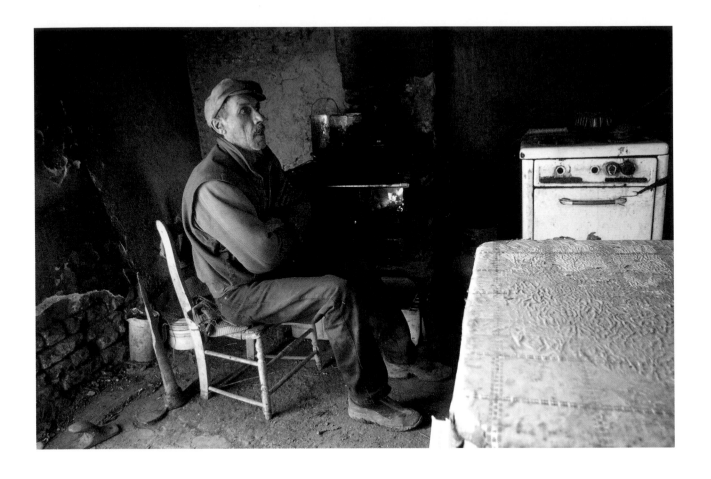

● ● ●

Arturo Jones

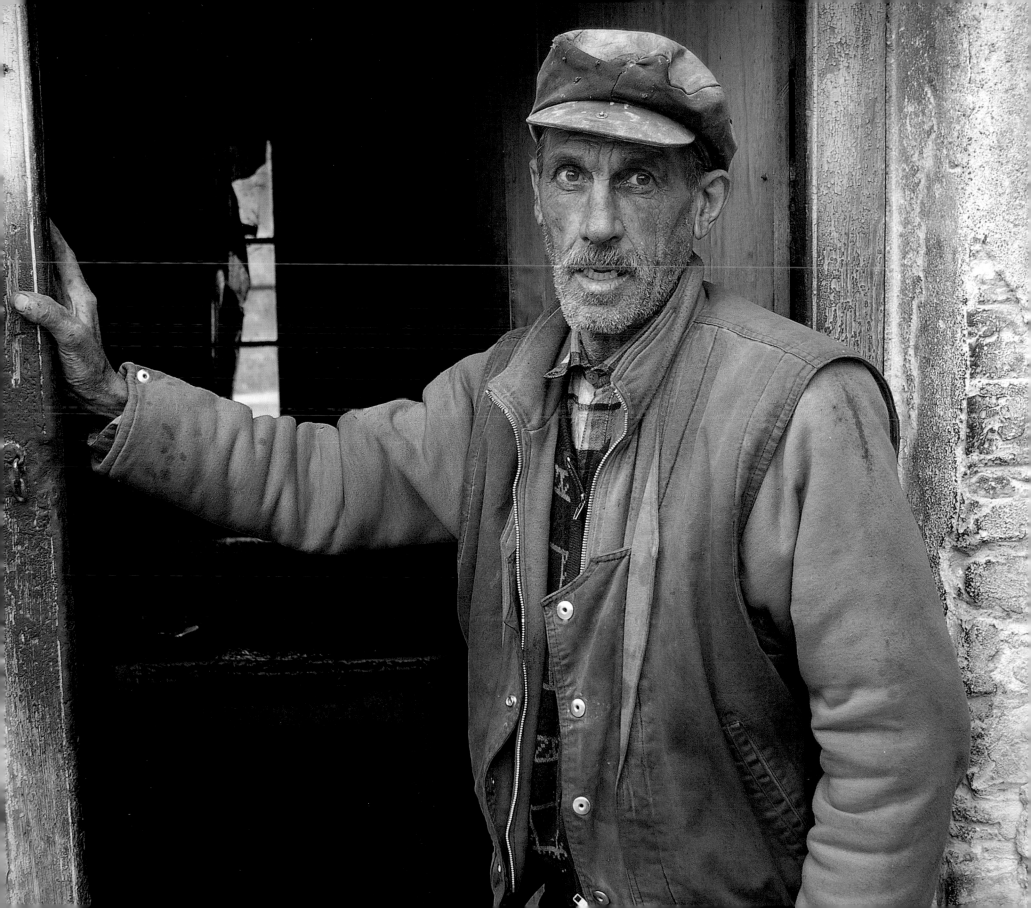

● ● ●

Ariel Ellis, Lle Cul, Gaiman, Chubut

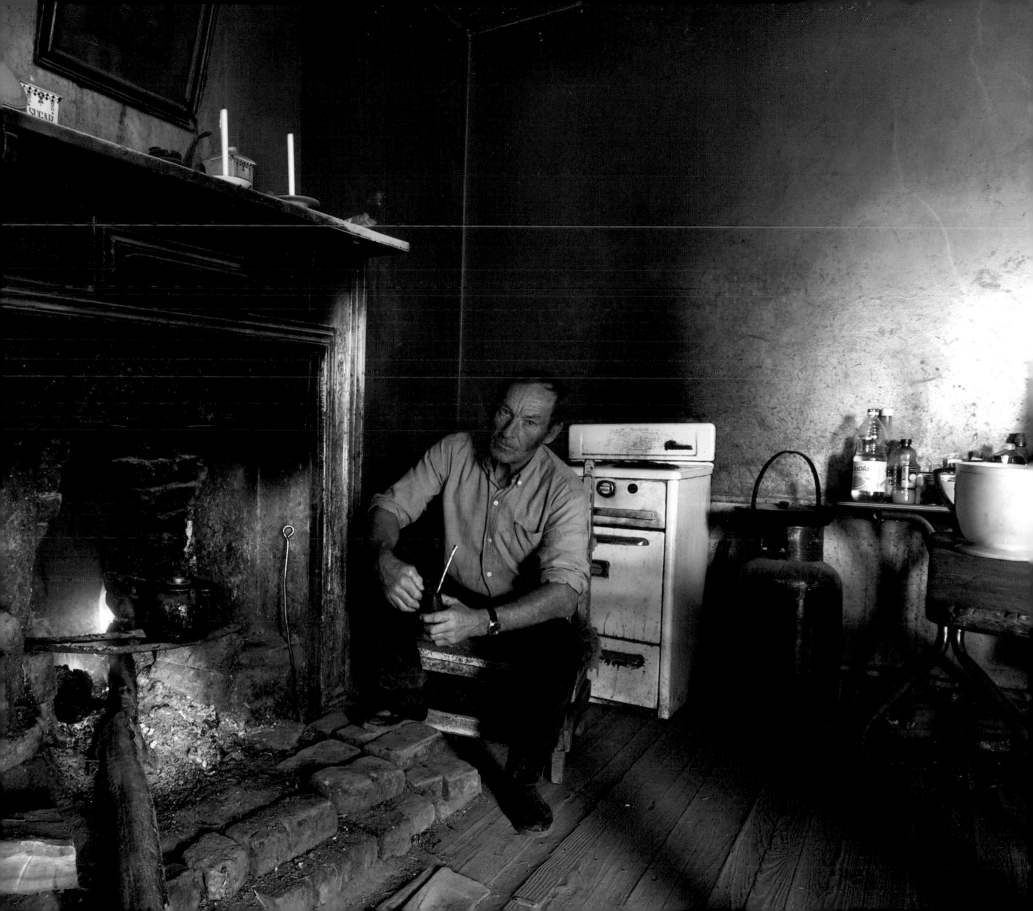

Caerenig 'Reni' Evans

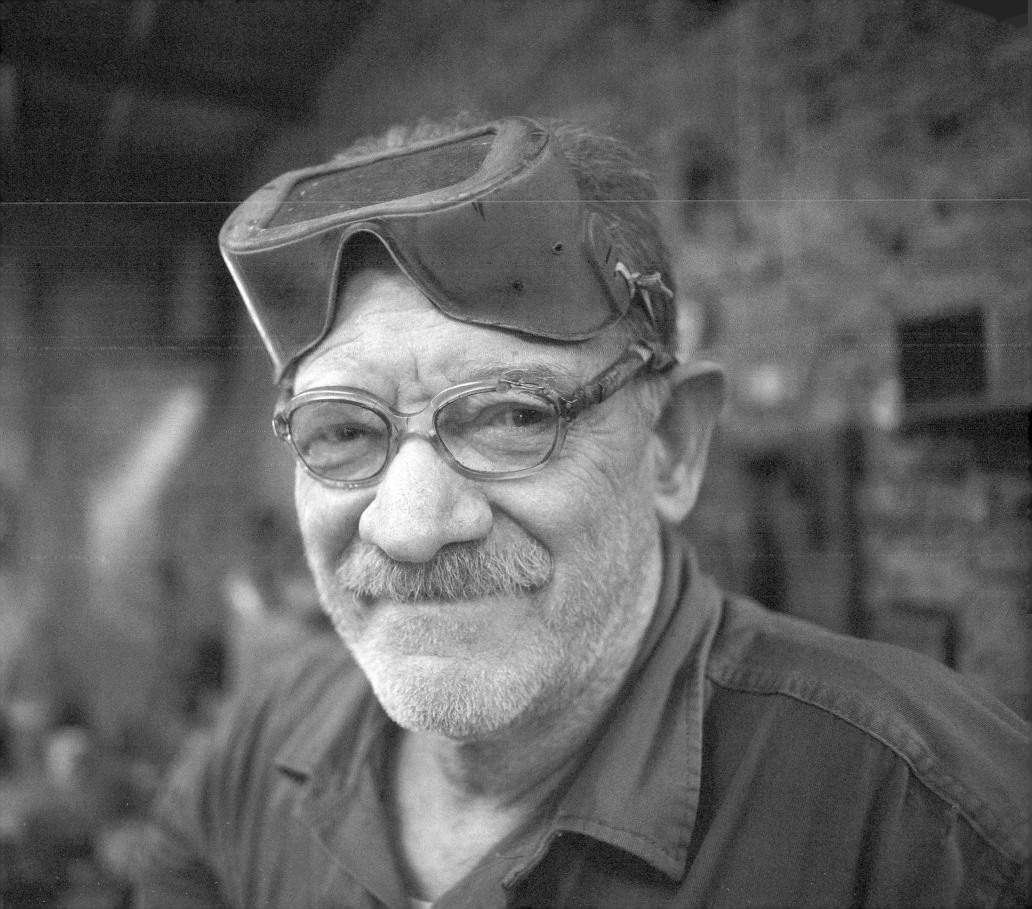

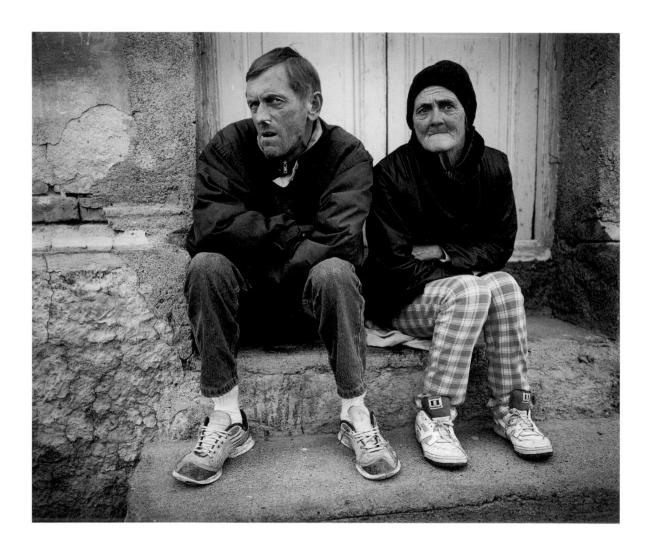

● Vilda Williams: mae'r llun hwn yn dynodi man cychwyn fy niddordeb brwd mewn cartrefi Cymreig – eu cynnwys a'u trigolion – ym Mhatagonia

● Vilda Williams: esta fotografía marca el comienzo de mi búsqueda de interiores galeses y sus habitantes en Patagonia

● Vilda Williams: this photograph marks the beginning of my search for Welsh interiors and their inhabitants in Patagonia

● Alberto James a'i fam Delma Reynolds, Avenida Eugenio Tello, Gaiman

● Alberto James y su madre Delma Reynolds, Avenida Eugenio Tello, Gaiman

● Alberto James and his mother Delma Reynolds, Avenida Eugenio Tello, Gaiman

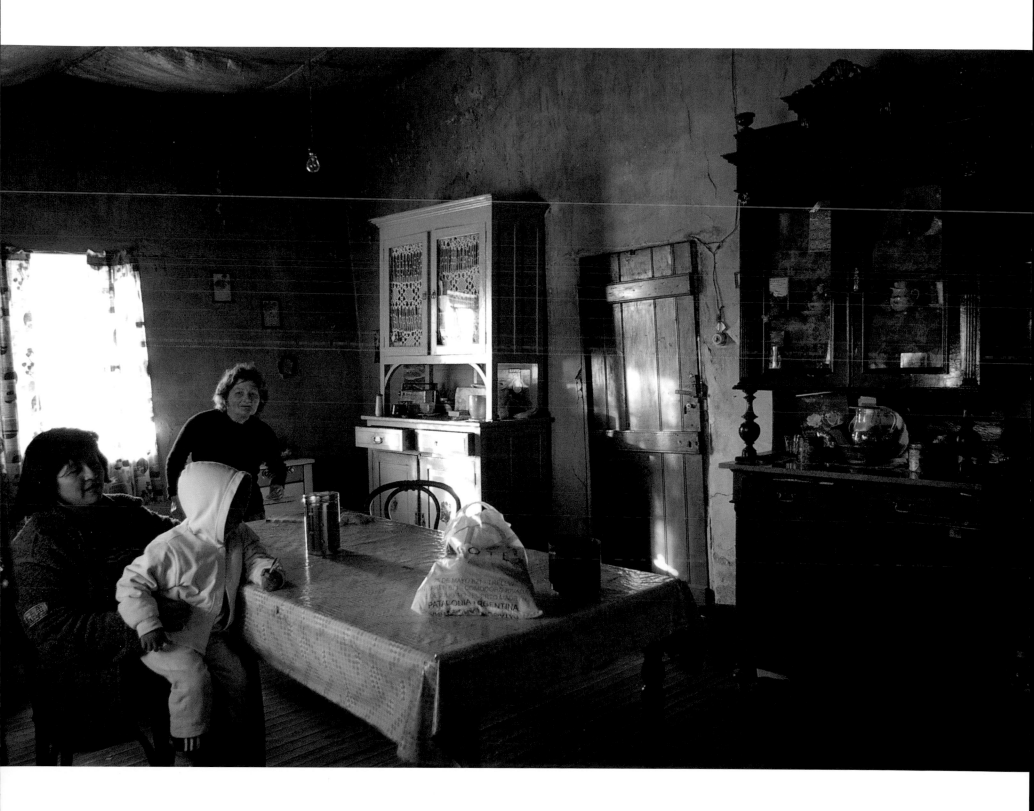

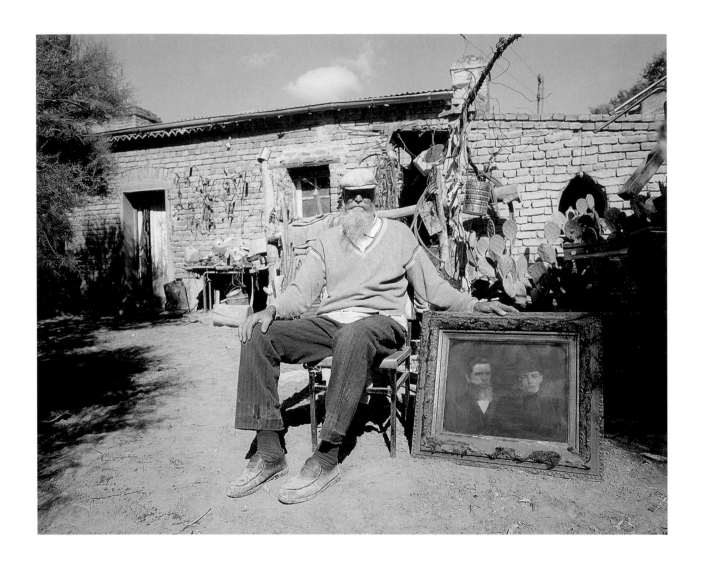

Dervel Finlay Davies, Drofa Dulog, Gaiman

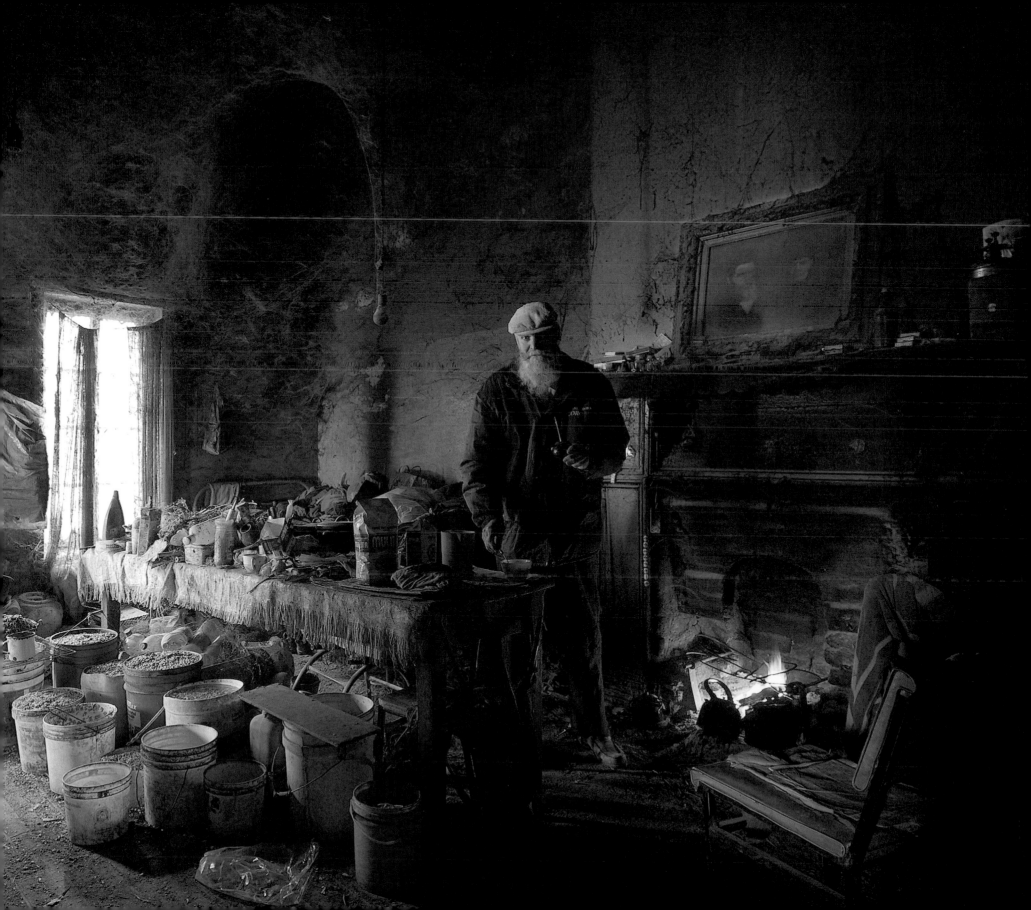

Dervel Finlay Davies Gyda'i geffylau Con sus caballos With his horses

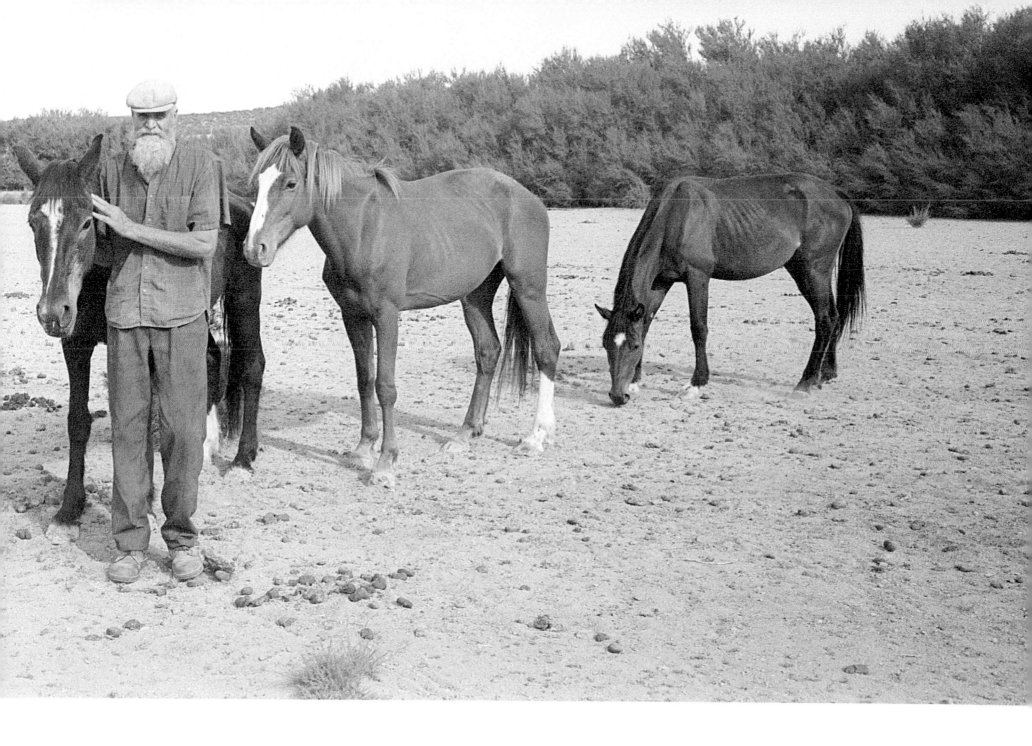

Fabio Trevor González, mab
Luned Roberts de González,
ar Dŵr Joseph. Cyrhaeddodd
cyndeidiau Fabio ar y *Mimosa*, fel
y 'José' yr enwyd y graig ar ei ôl

Fabio Trevor González, hijo de
Luned Roberts de González, en
La Torre de José. Los ancestros
de Fabio llegaron en la *Mimosa*,
al igual que el 'José' que dio su
nombre a la roca

Fabio Trevor González, son of
Luned Roberts de González, on
La Torre de José. Fabio's relatives
arrived on the *Mimosa*, like the
'José' the rock was named after

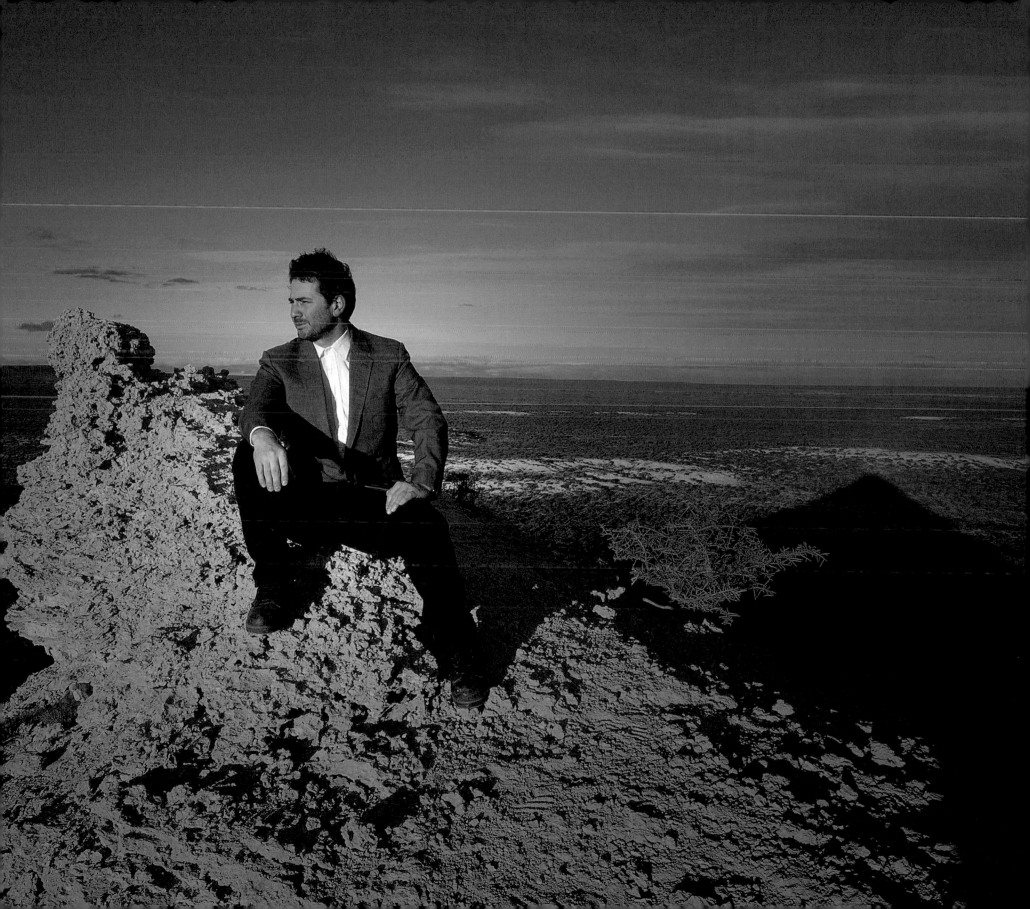

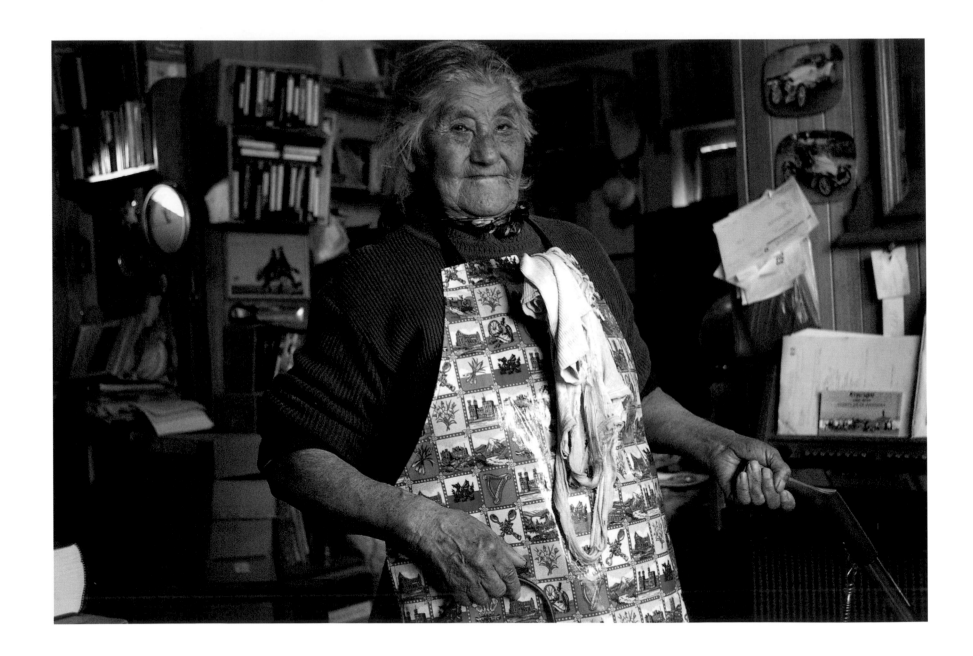

Palmira Yañez de Gacitúa

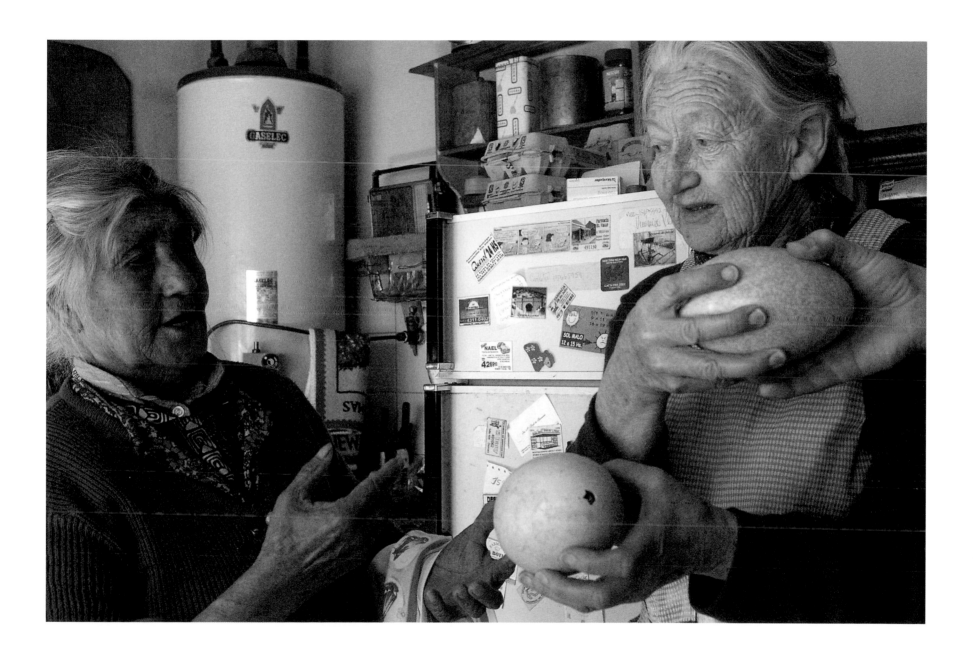

Palmira Yañez de Gacitúa
gyda Tegai Roberts, yn trafod
wyau estrys

Palmira Yañez de Gacitúa con
Tegai Roberts, hablando de los
huevos de avestruz

Palmira Yañez de Gacitúa
with Tegai Roberts, discussing
ostrich eggs

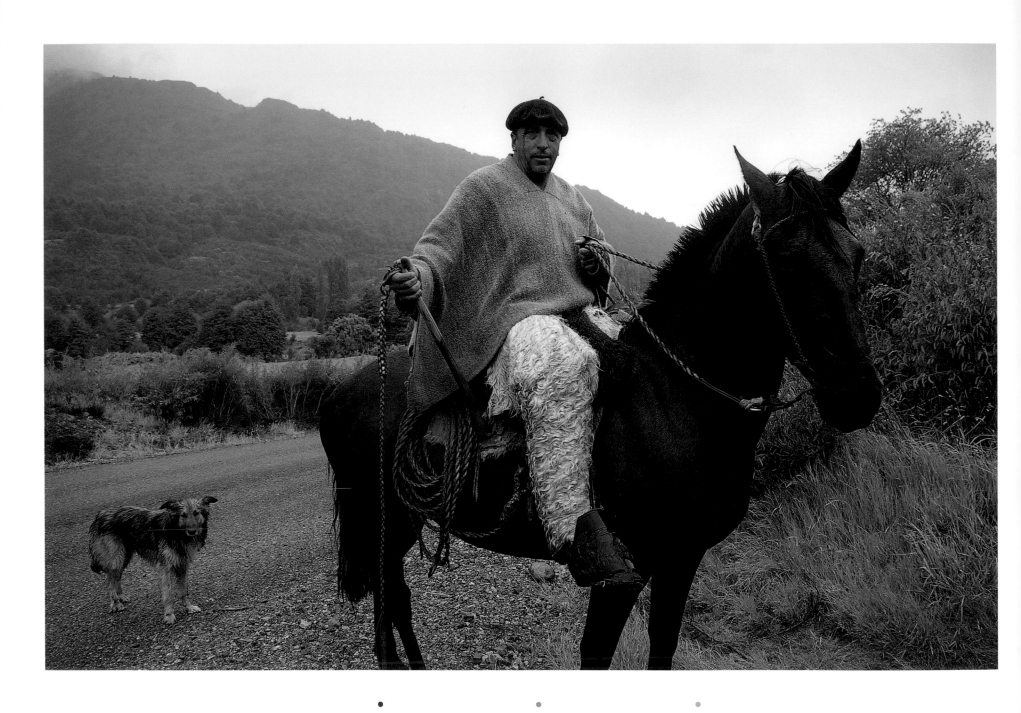

Levi Roberts

Chilead o dras Gymreig,
Ruta 231, ger Futaleufú,
Chile

Chileno descendiente de
galeses, Ruta 231, cerca
de Futaleufú, Chile

A Chilean of Welsh
descent, Ruta 231,
near Futaleufú, Chile

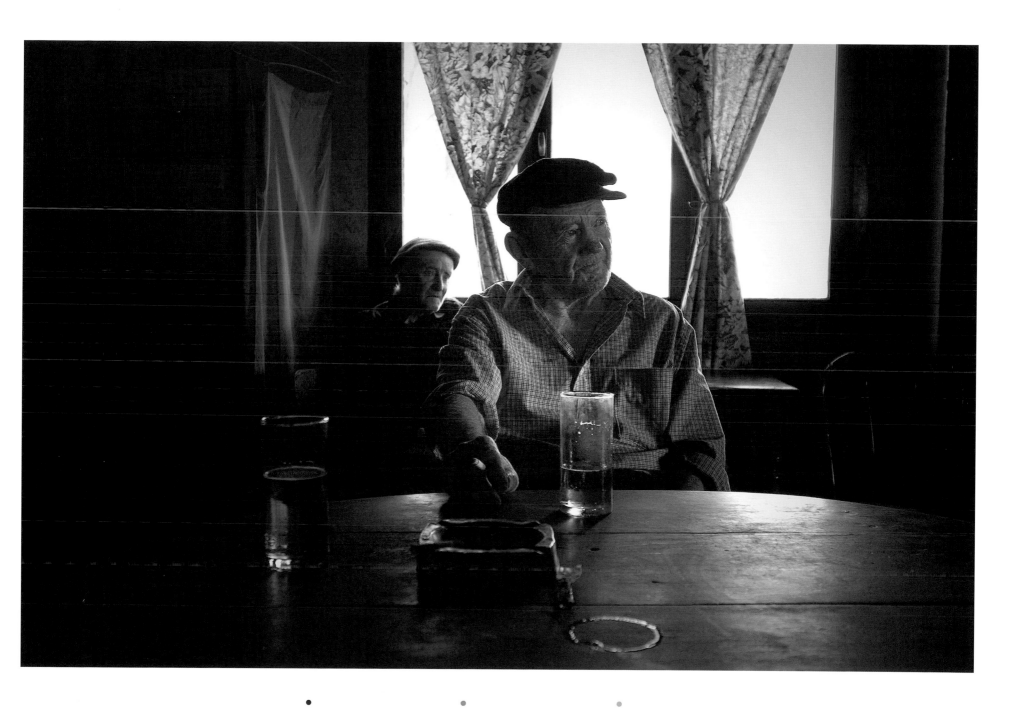

Lovell ac Emlyn Griffiths,
bar La Criolla, Bryn Gwyn,
Gaiman

Lovell y Emlyn Griffiths,
en el bar La Criolla,
Bryn Gwyn, Gaiman

Lovell and Emlyn Griffiths,
La Criolla bar, Bryn Gwyn,
Gaiman

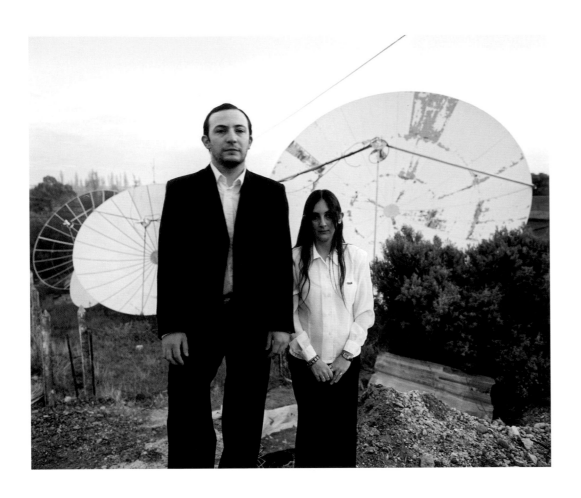

● Marcelo a Verónica
Roberts, 28 de julio
a Moreno, Gaiman

● Marcelo y Verónica
Roberts, 28 de julio
y Moreno, Gaiman

● Marcelo and Verónica
Roberts, 28 de julio
and Moreno, Gaiman

● ● ● Vincent Owen,
Lle Cul, Gaiman,
Chubut

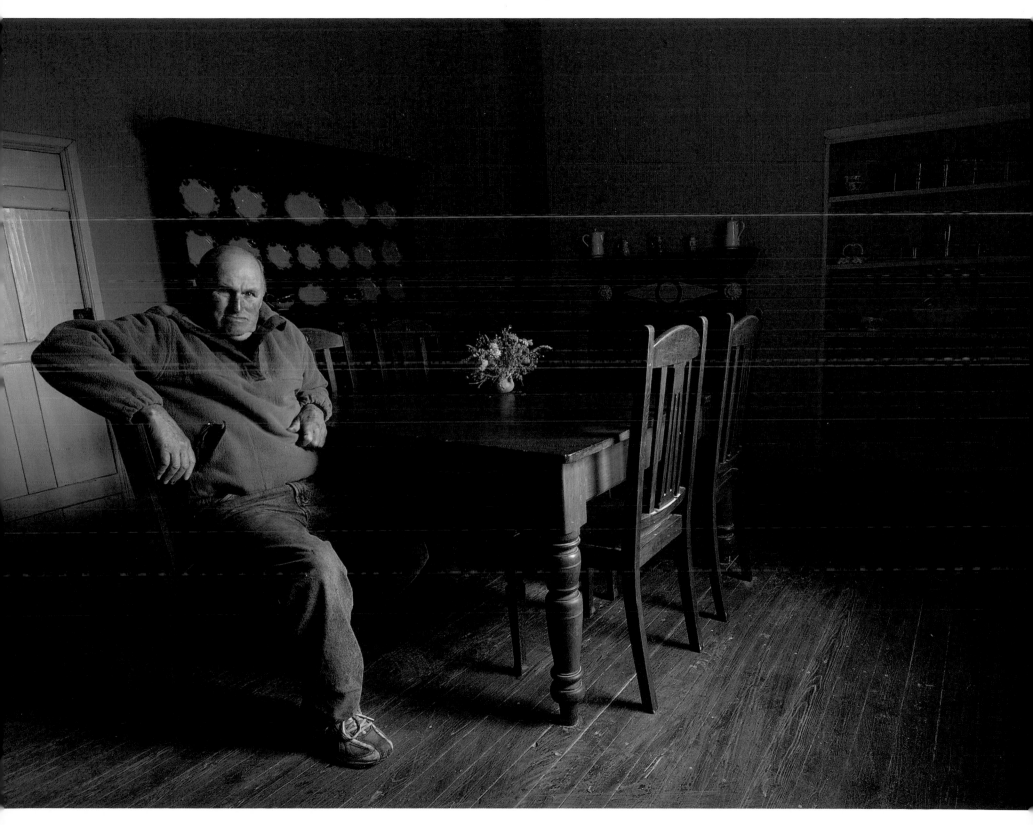

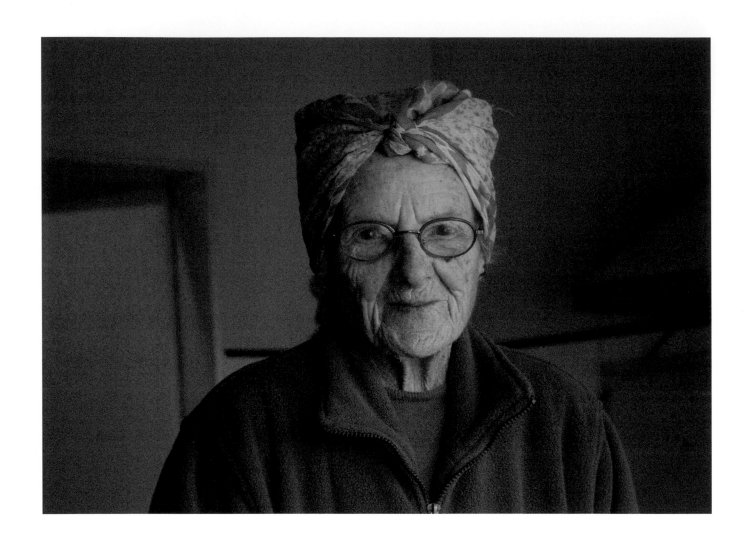

● ● ●

Ada Jones de Griffiths

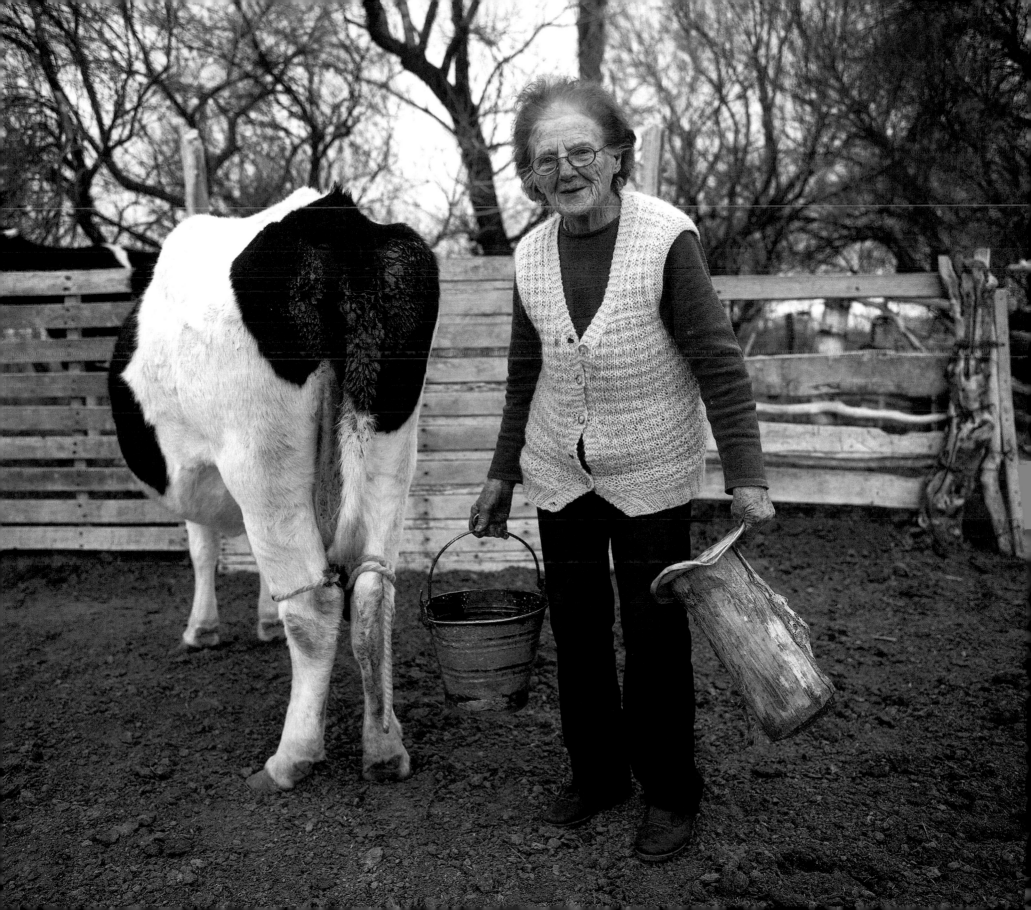

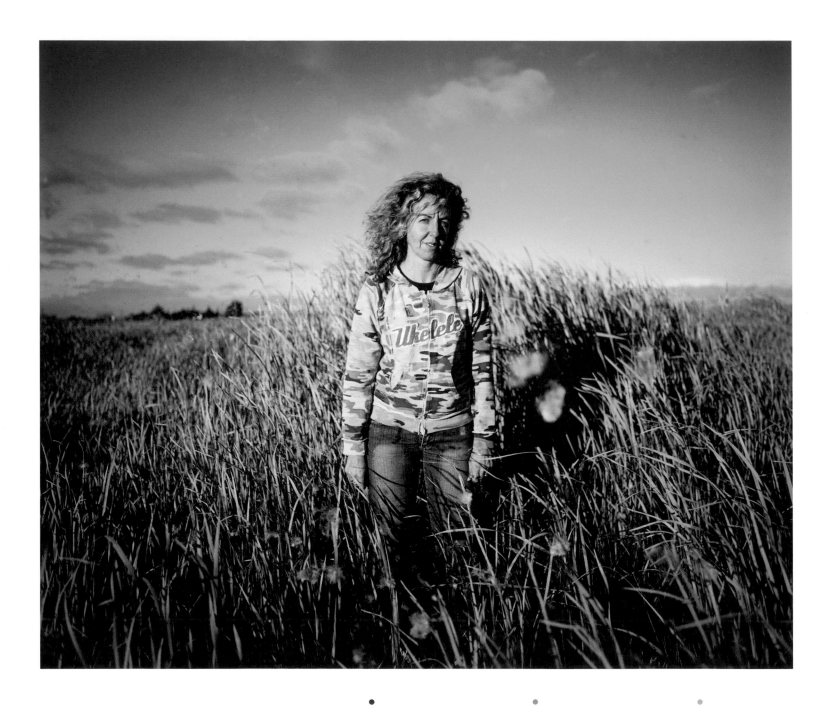

Daniella Thomas,
Bryn Gwyn, Gaiman

Wyres i Ada Jones
de Griffiths

Nieta de Ada Jones
de Griffiths

A grand-daughter of
Ada Jones de Griffiths

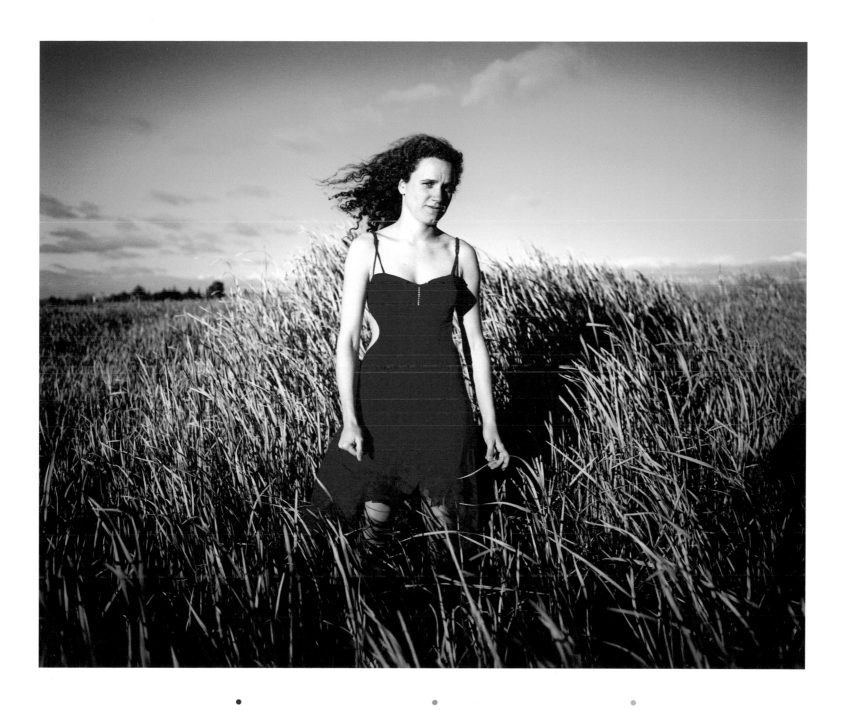

Paloma Pugh,
Bryn Gwyn, Gaiman

Merch Daniella Thomas
a gor-wyres i Ada Jones de
Griffiths (y tudalennau blaenorol)

Hija de Daniella Thomas y
bisnieta de Ada Jones de Griffiths
(páginas anteriores)

Paloma Pugh, Bryn Gwyn, Gaiman,
daughter of Daniella Thomas and
great-grand-daughter of Ada Jones
de Griffiths (previous pages)

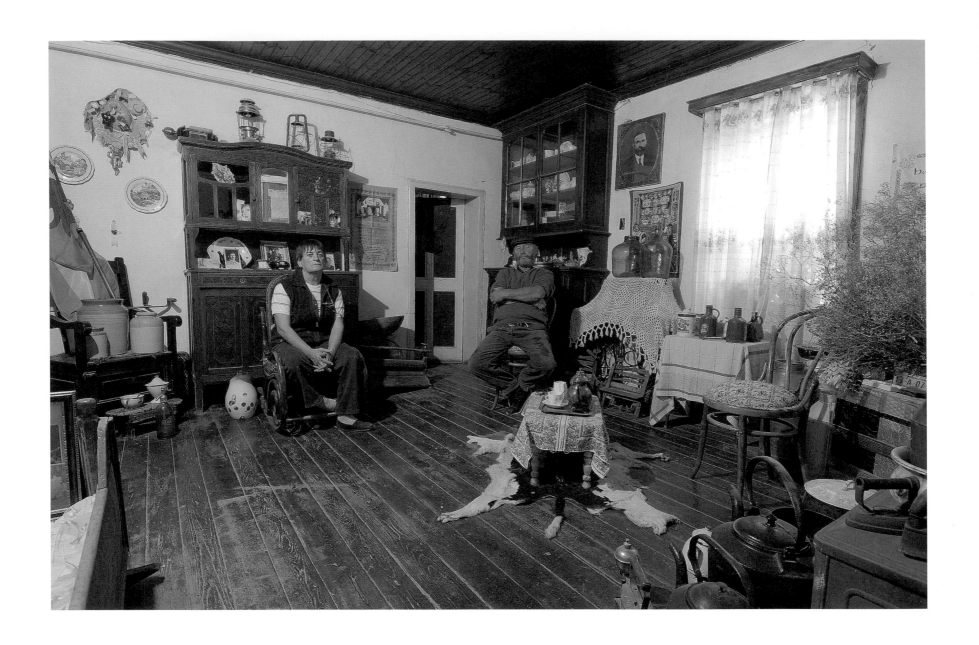

Pety Jones a'i wraig,
Alcira Elena Pritchard
de Jones, Dolavon

Pety Jones y su mujer,
Alcira Elena Pritchard
de Jones, Dolavon

Pety Jones and his wife,
Alcira Elena Pritchard
de Jones, Dolavon

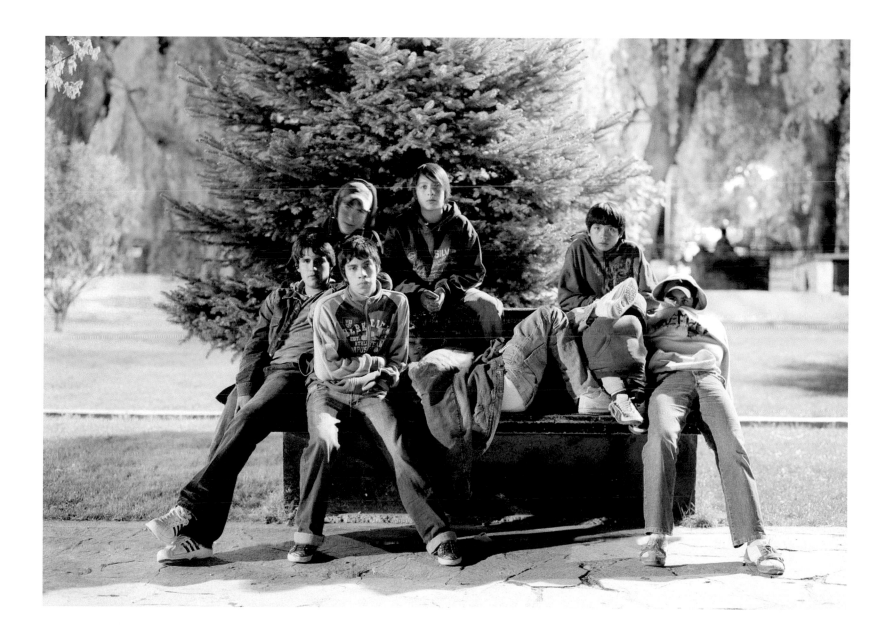

Pobl ifanc yn Gaiman. Dim trafferth
na fandaliaeth; dim ond sgwrsio
nes ei bod yn bryd mynd adref

Jóvenes en Gaiman. No hay problemas
ni vandalismo; simplemente charlan
hasta que es hora de volver a casa

Young people in Gaiman. No trouble
or vandalism; they just chat until it's
time to go home

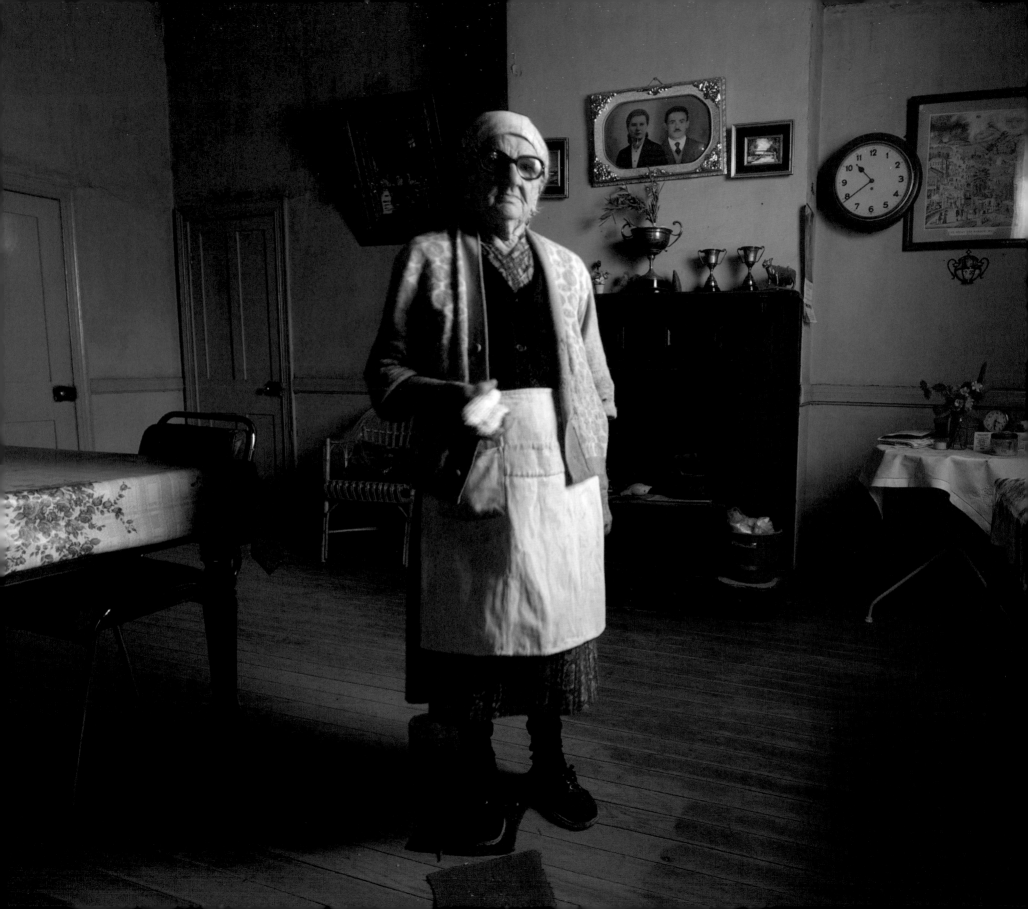

• • •

Clementia Faimali, Llwyn Celyn, Bryn Gwyn, Gaiman, Chubut

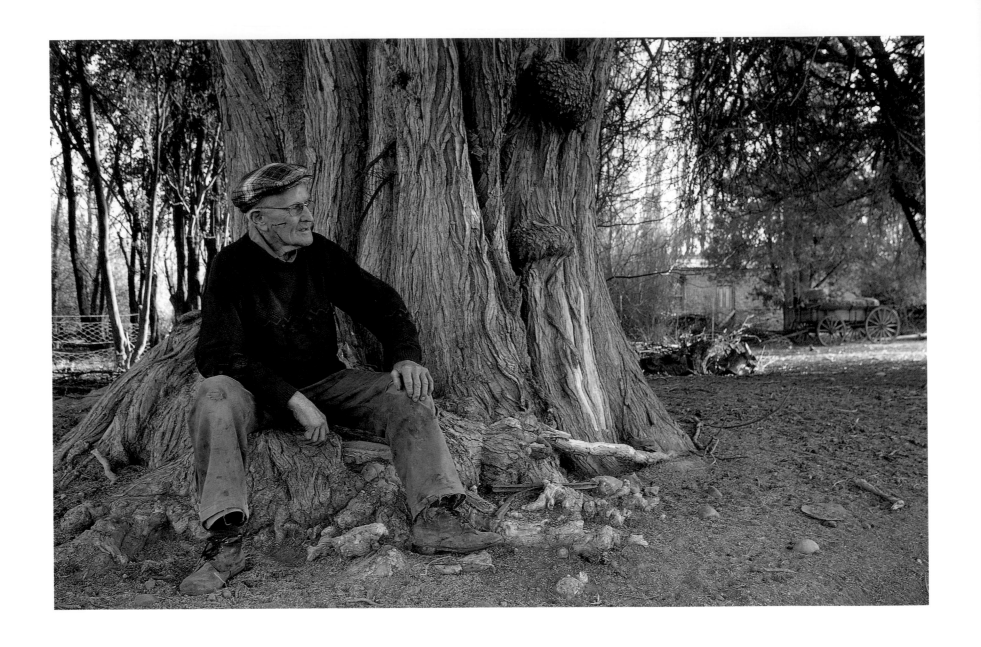

Gwynfe Griffiths

● Ar ei fferm, ac yn yr
ystafell lle ganwyd ef
ar y dde

● En su granja, y en
la habitación donde
nació, a la derecha

● On his farm, and in
the room where he
was born, right

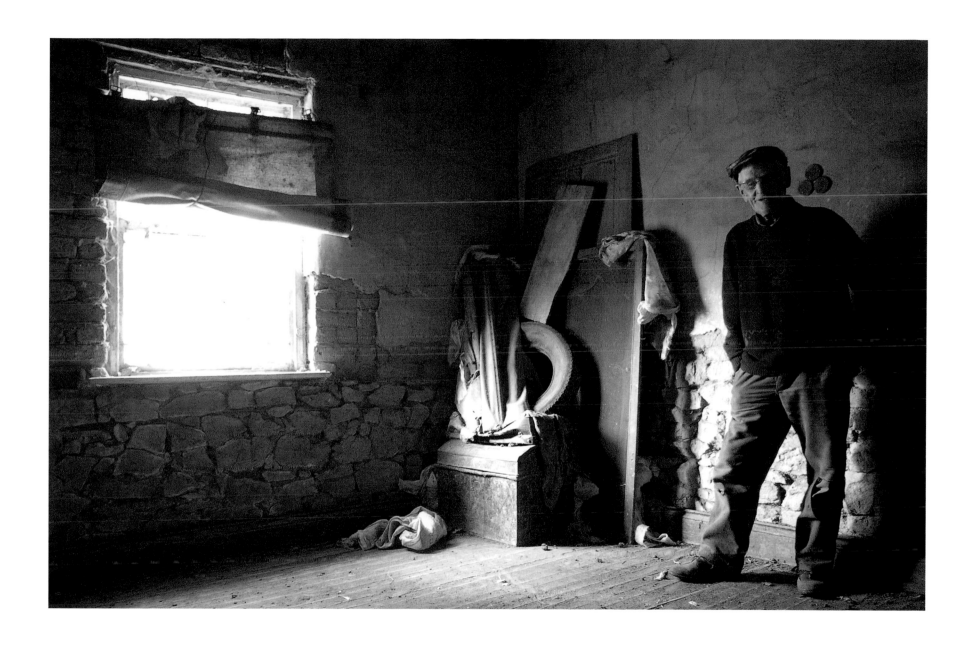

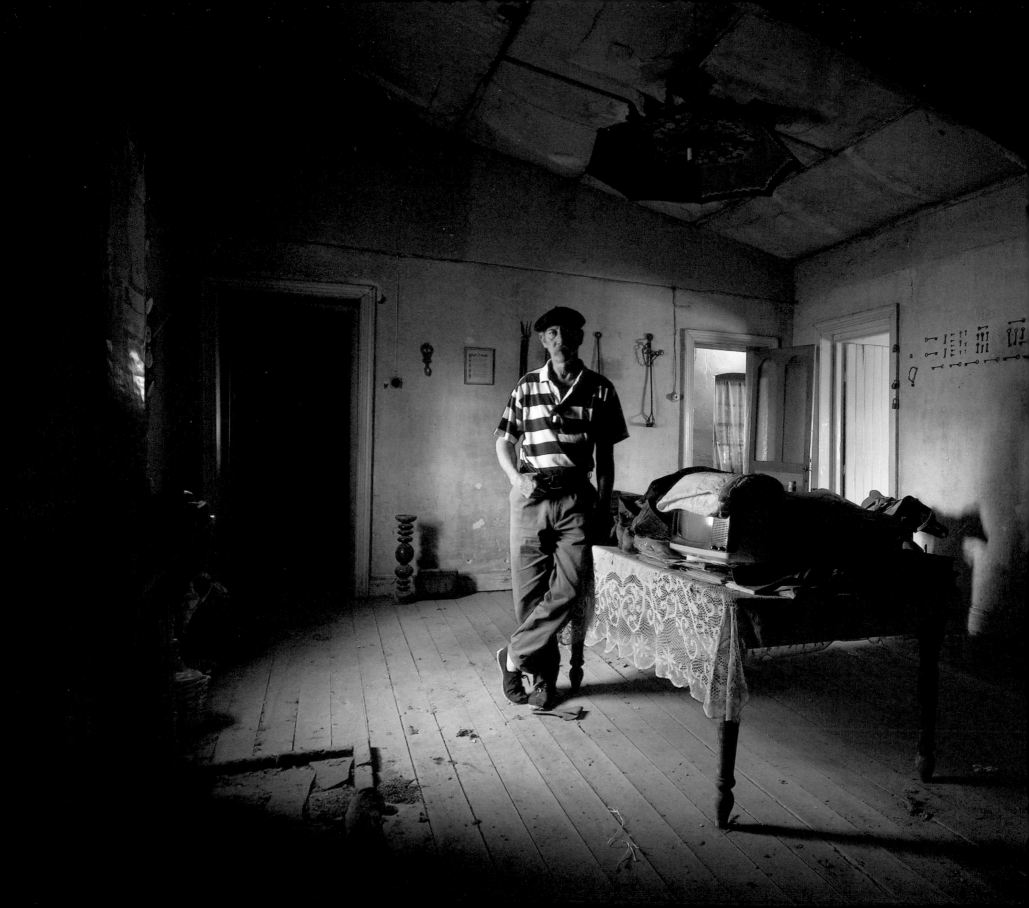

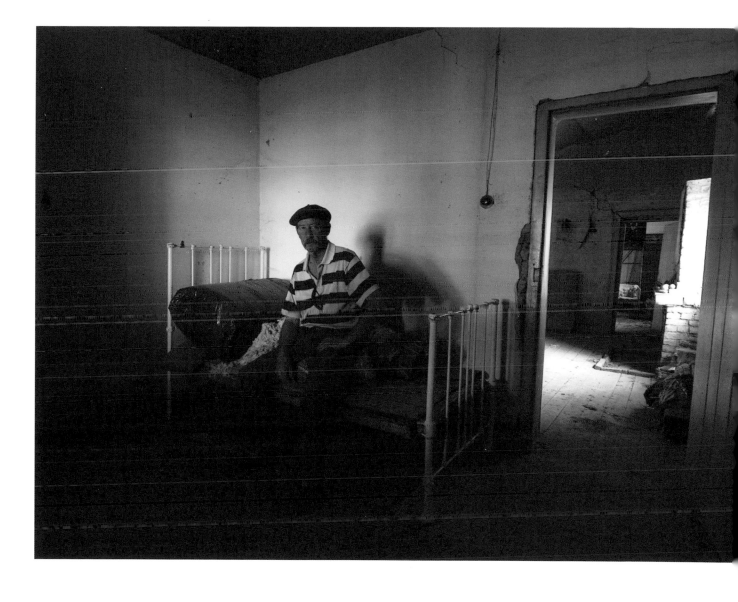

Homer Roy Hughes

Ym mhrif ystafell y tŷ
ac yn ei hen ystafell wely

En la sala principal
de su casa, y en su
vieja habitación

In the main room
of the house and
in his old bedroom

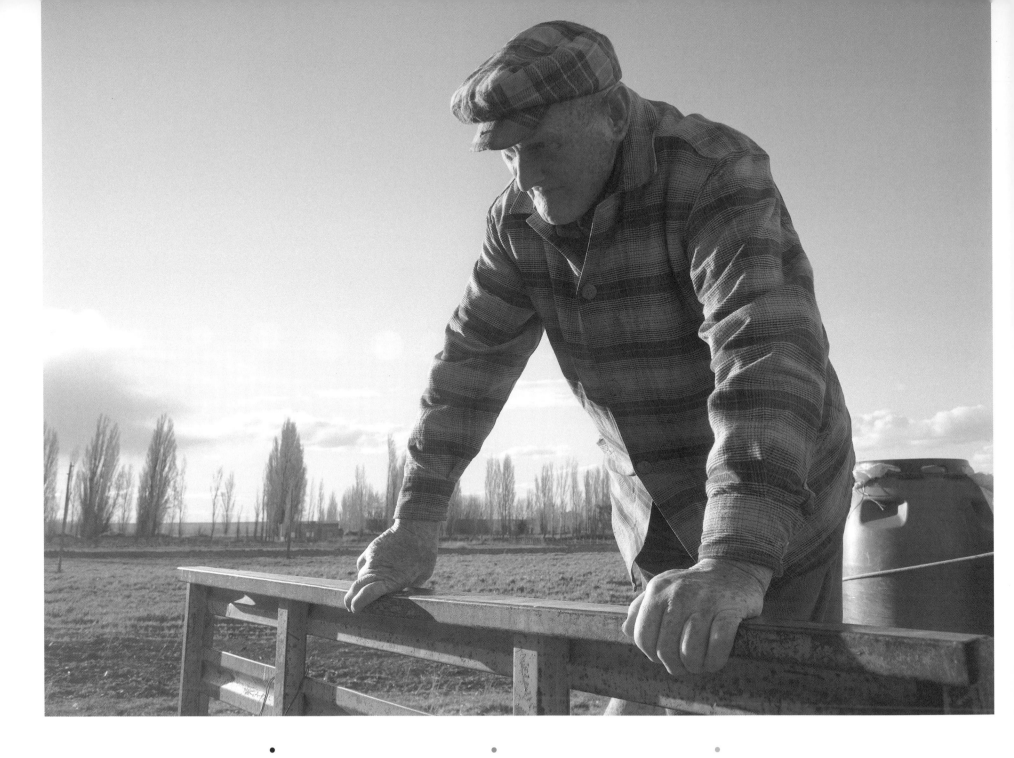

Eduardo Owen, Bryn Gwyn

Ffermwr ydy Eduardo, ac mae'n cadw iddo'i hun; nid yw i'w weld rhyw lawer yn y dref. Roedd ganddo nifer fawr o frodyr a chwiorydd, ac roedden nhw i gyd yn dal yn fyw pan dynnwyd y llun hwn yn 2006

Eduardo es un agricultor y guarda las distancias; no va mucho al pueblo. Tenía muchos hermanos, todos estaban vivos cuando se tomó esta foto en 2006

Eduardo is a farmer and keeps himself to himself; his face isn't seen much in the town. He had many brothers and sisters, all still living when this photograph was taken in 2006

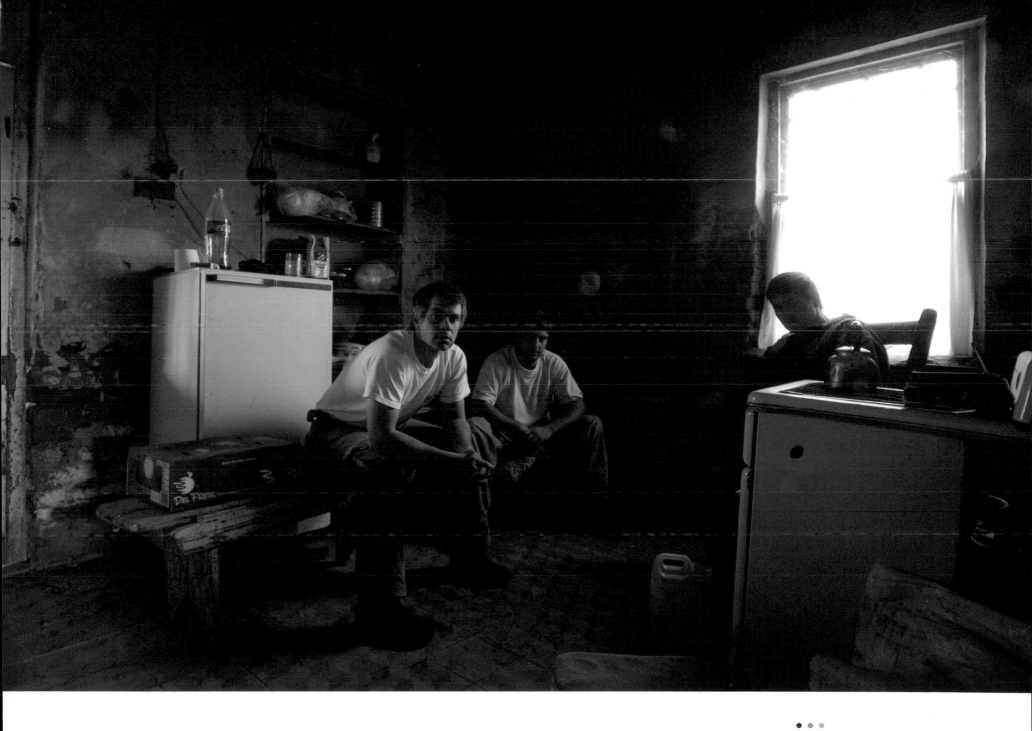

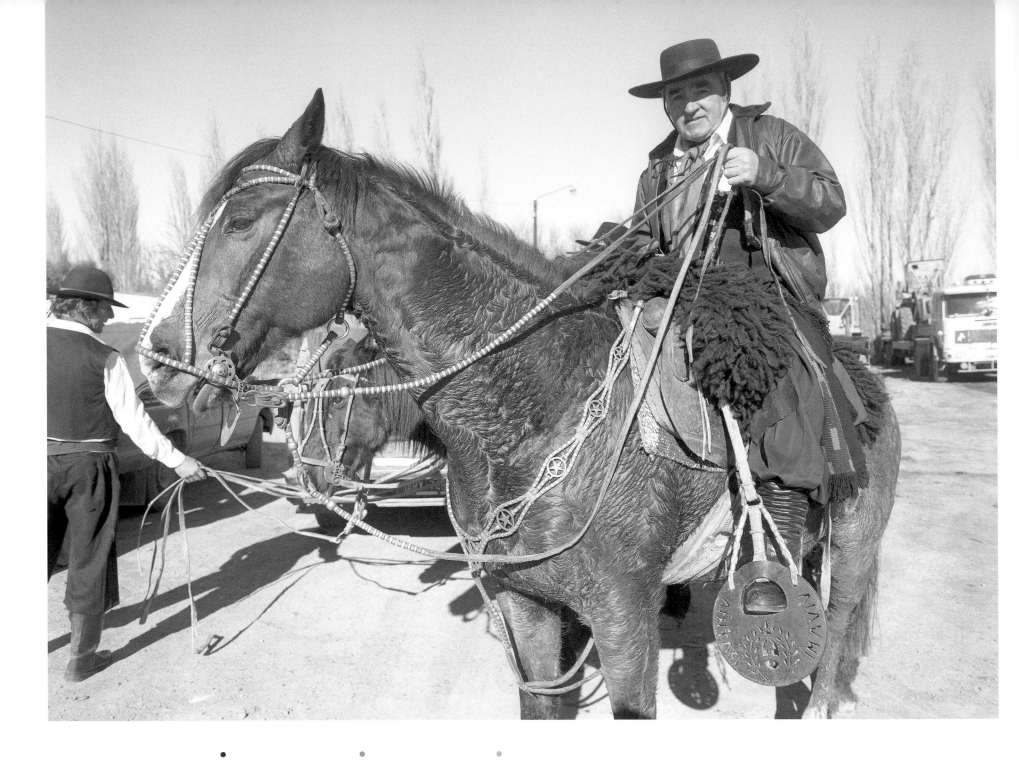

Cecyl Brunt
yng ngorymdaith
Diwrnod Gaiman

Cecyl Brunt en el
desfile de Gaiman

Cecyl Brunt at the
Gaiman parade

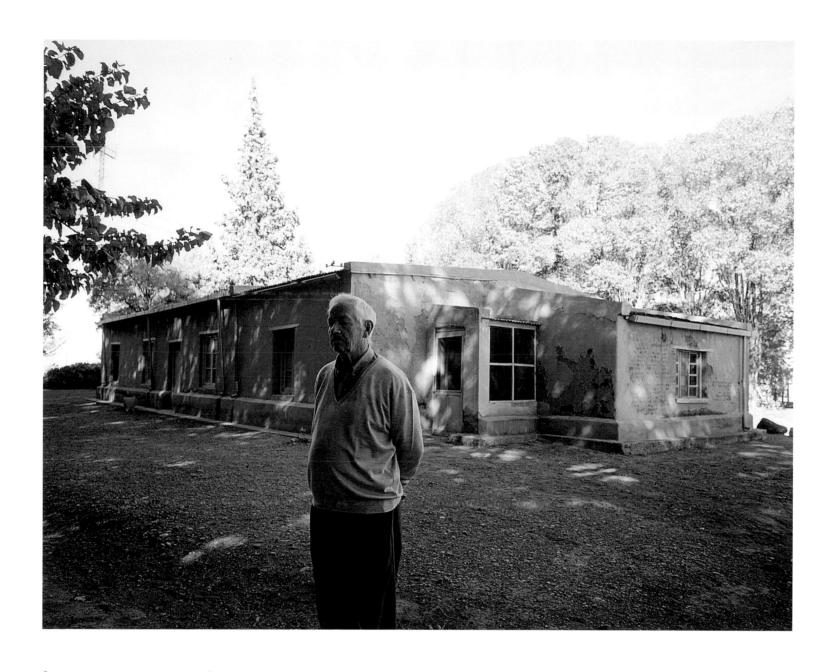

Oscar Brunt o flaen
y tŷ hynaf yn Nolavon

Oscar Brunt, fuera de
la casa más antigua de
Dolavon

Oscar Brunt outside the
oldest house in Dolavon

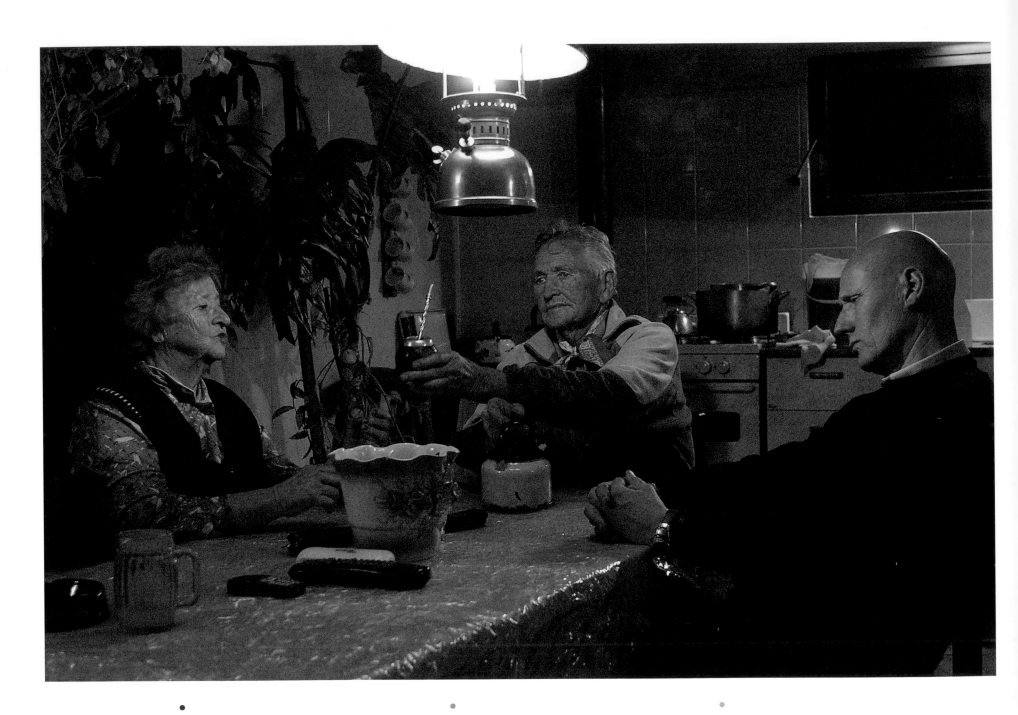

Eleri Morgan de James, ei gŵr David James a'u mab Nilser yn yfed *mate* wrth fwrdd y gegin. Ffermwr a gyrrwr tryc ydy David. Mae Eleri a David yn deall ac yn siarad Cymraeg, felly hefyd Nilser a'i chwiorydd

Eleri Morgan de James, su marido David James y su hijo Nilser tomando mate en la mesa de la cocina. David es agricultor y conductor de camiones. Eleri y David entendien y hablan galés, al igual que Nilser y sus hermanas

Eleri Morgan de James, her husband David James and their son Nilser drinking *mate* at their kitchen table. David is a farmer and a truck driver. Eleri and David both understand and speak Welsh, as do Nilser and his sisters

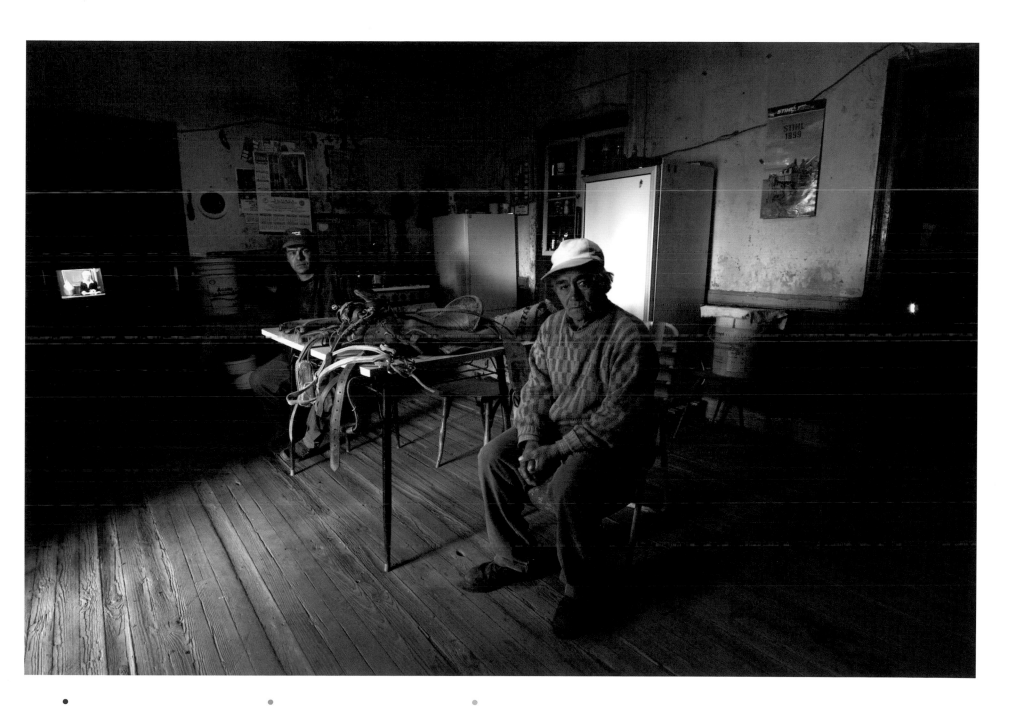

Feliciano Francisco Mesa gyda Carlos
Jones, Bryn Gwyn, Gaiman, Chubut

Feliciano Francisco Mesa y Carlos
Jones, Bryn Gwyn, Gaiman, Chubut

Feliciano Francisco Mesa with Carlos
Jones, Bryn Gwyn, Gaiman, Chubut

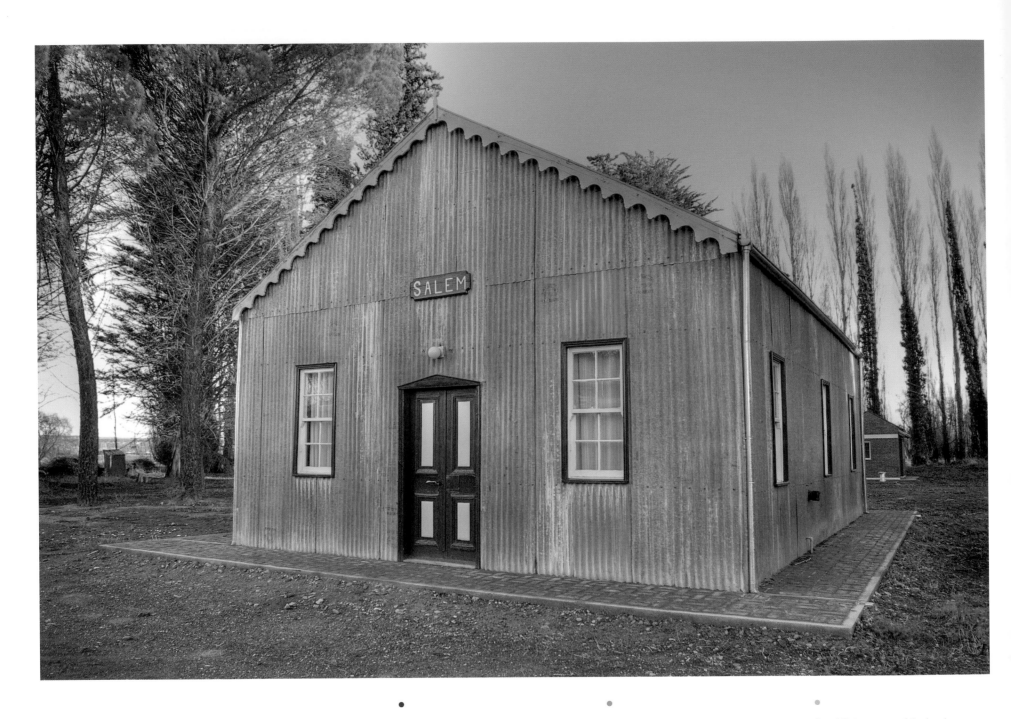

Capel Salem – un o gapeli Cymraeg
eiconig Patagonia

La capilla de Salem – una de
las icónicas capillas galesas
en la Patagonia

Capel Salem – one of the iconic
Welsh chapels of Patagonia

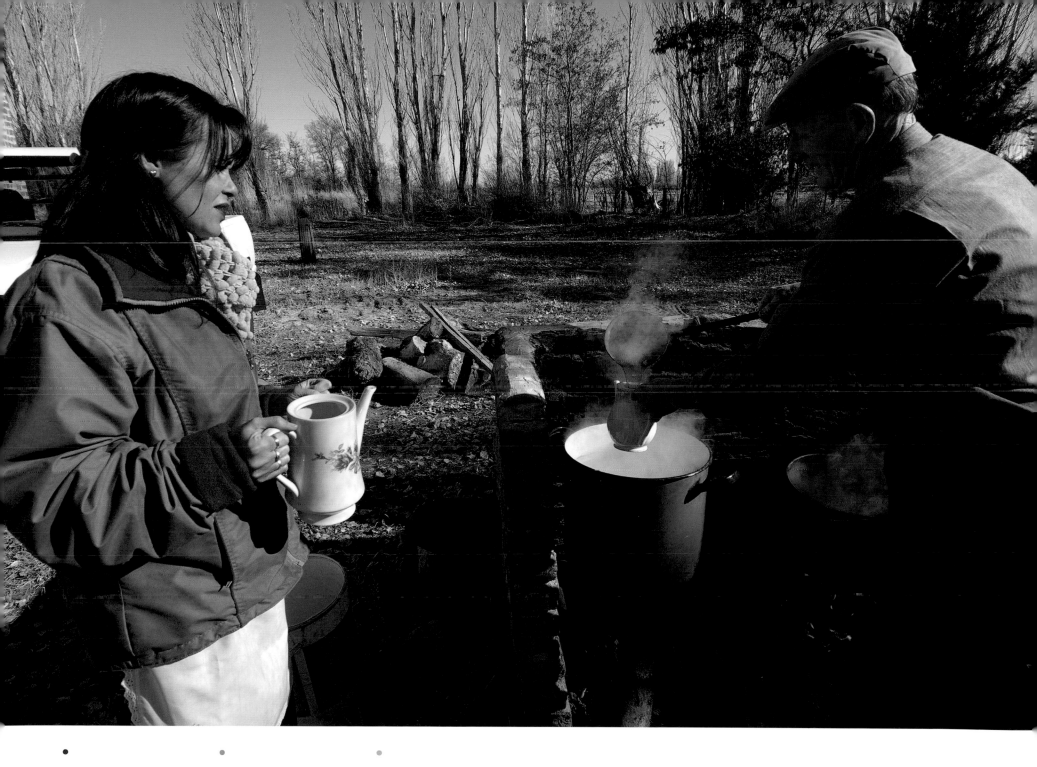

Te Capel Bethesda

Té en la Capilla Bethesda

Bethesda Chapel Tea

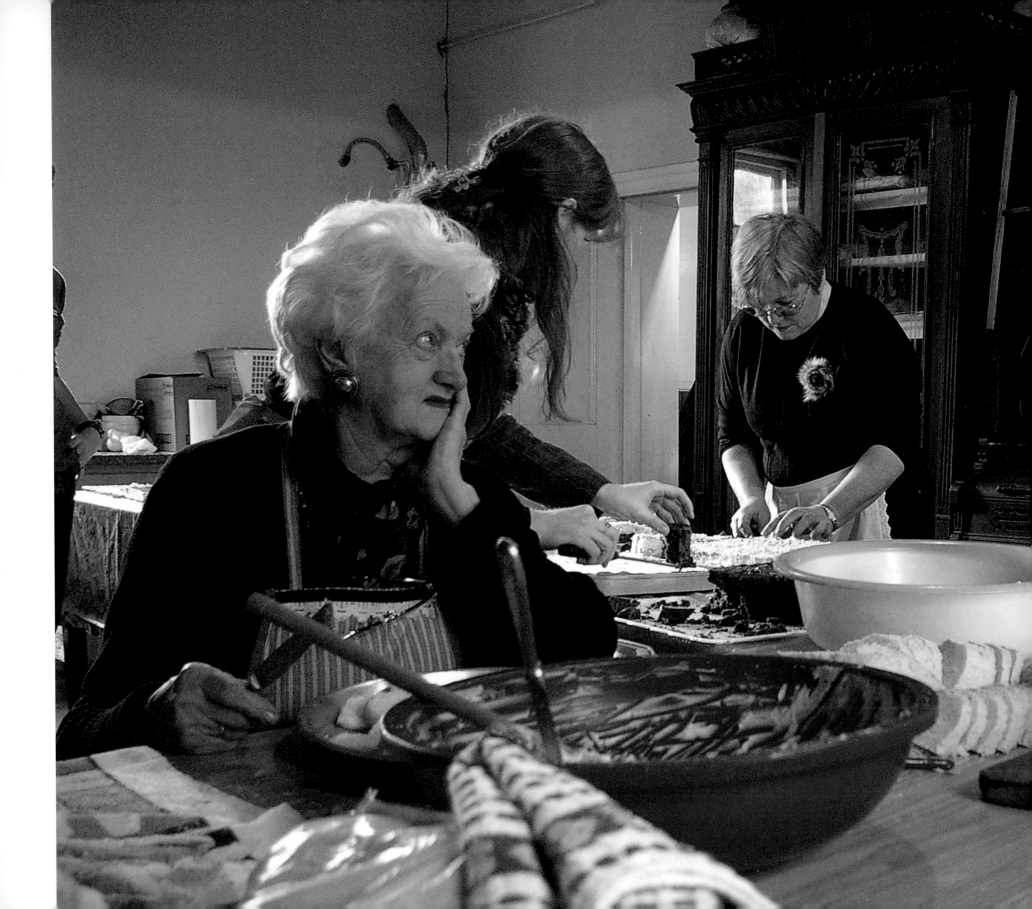

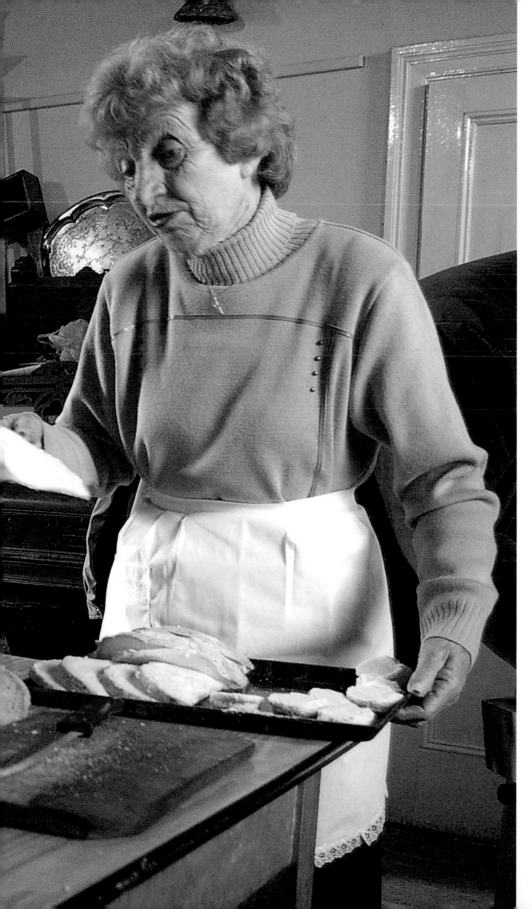

Te Capel Bryn Gwyn.
Y chwiorydd Fieda Owen de Medina
(ar y chwith) a Sofía Owen

Té en la Capilla Bryn Gwyn.
Las hermanas Fieda Owen de
Medina (izquierda) y Sofía Owen

Bryn Gwyn Chapel Tea.
Sisters Fieda Owen de Medina
(on the left) and Sofía Owen

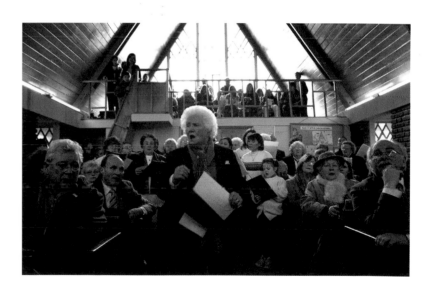

Côr Cymraeg Eglwys
Dolavon gydag Elmer
Davies de MacDonald
yn arwain y canu

El coro de la iglesia
de Dolavon con Elmer
Davies de MacDonald
dirigiendo el canto

Dolavon Church Welsh
Choir with Elmer
Davies de MacDonald
leading the singing

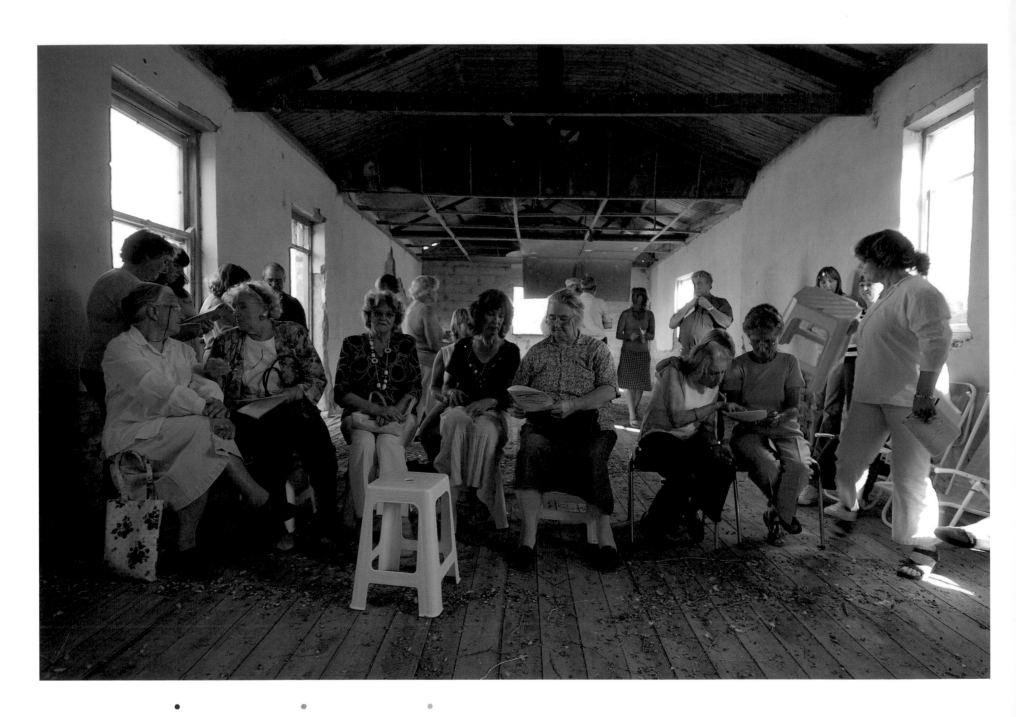

●
Cyfarfod adfer
Capel Ebenezer

●
Reunión para tratar
la renovación de la
Capilla Ebenezer

●
Capel Ebenezer
renovation meeting

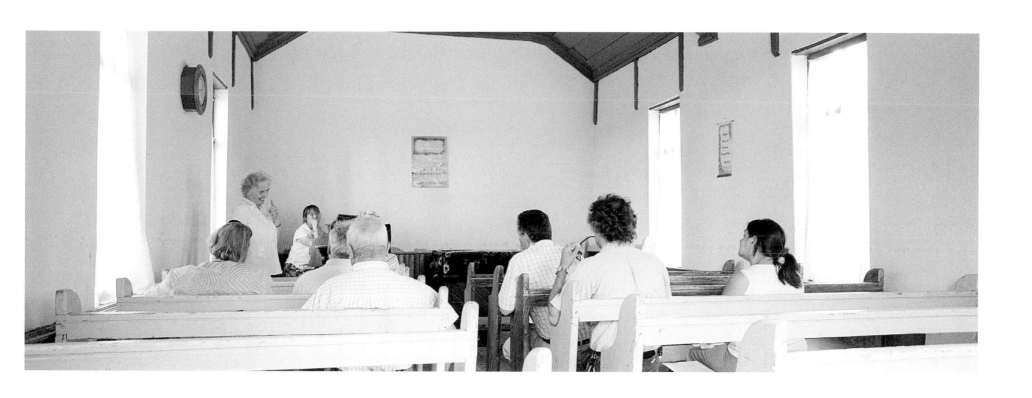

•

Capel Glan Alaw

•

Capilla Glan Alaw

•

Capel Glan Alaw

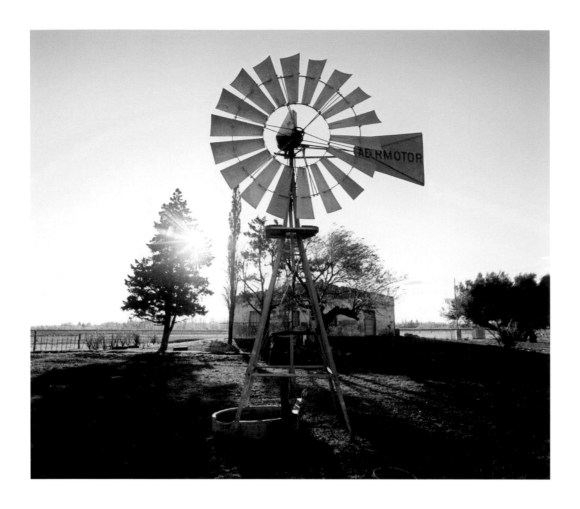

Pwmp gwynt ar fferm ger Trelew

Molino de viento, en una granja cerca de Trelew

Wind pump on a farm near Trelew

Olwyn ddŵr mewn camlas
ar fferm teulu o dras Gymreig

Una noria – rueda hidráulica –
en un canal de una granja de
descendientes galeses

A waterwheel in a canal on
a Welsh descendant farm

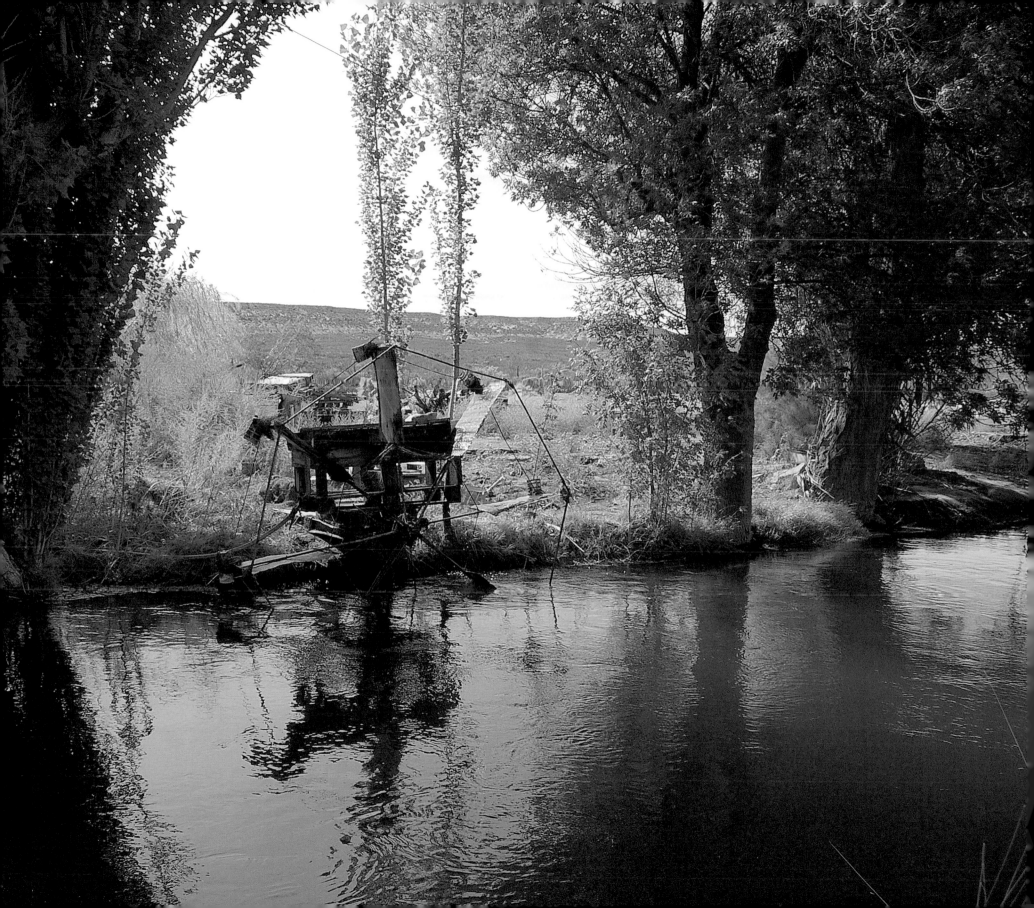

● Fferyllfa Gymreig
yn Nhrevelin

● Una farmacia de estilo
galés en Trevelin

● A Welsh-built
pharmacy in Trevelin

● Emyr Williams a Melba Jones (isod);
ar y dde, ar ddiwrnod olaf Mercado
'Gales', y siop Gymreig, Gaiman

● Emyr Williams y Melba Jones
(abajo); a la derecha; ultimo día en
la tienda Mercado Galés, Gaiman

● Emyr Williams and Melba Jones
(below); right, on the last day of
Mercado 'Gales', Gaiman

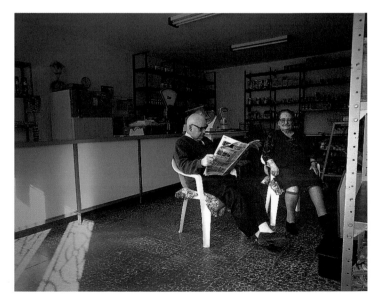

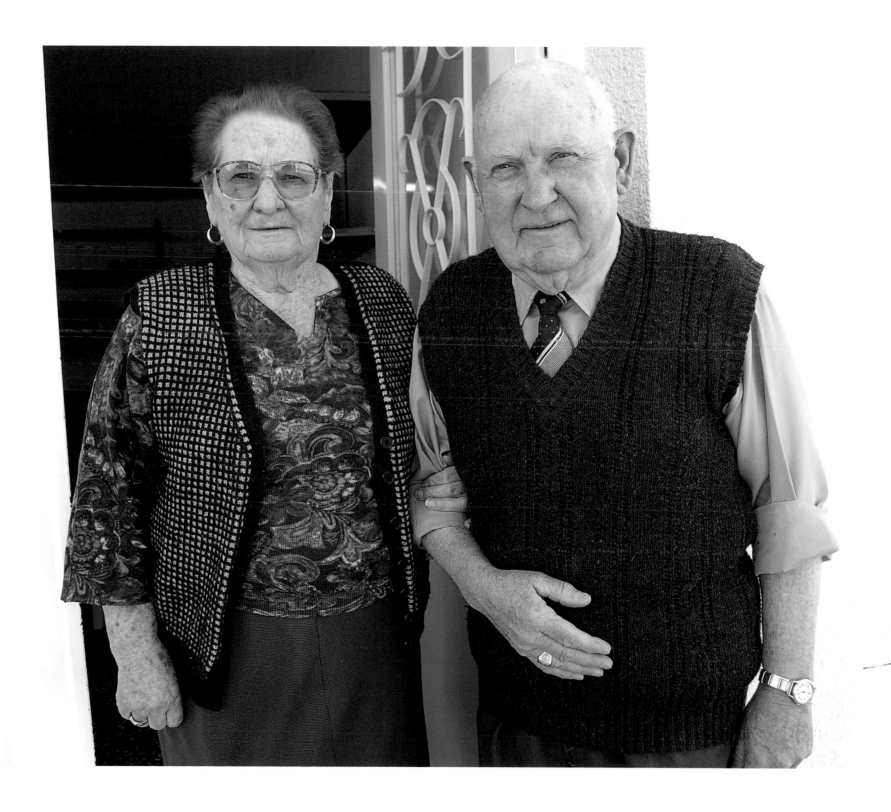

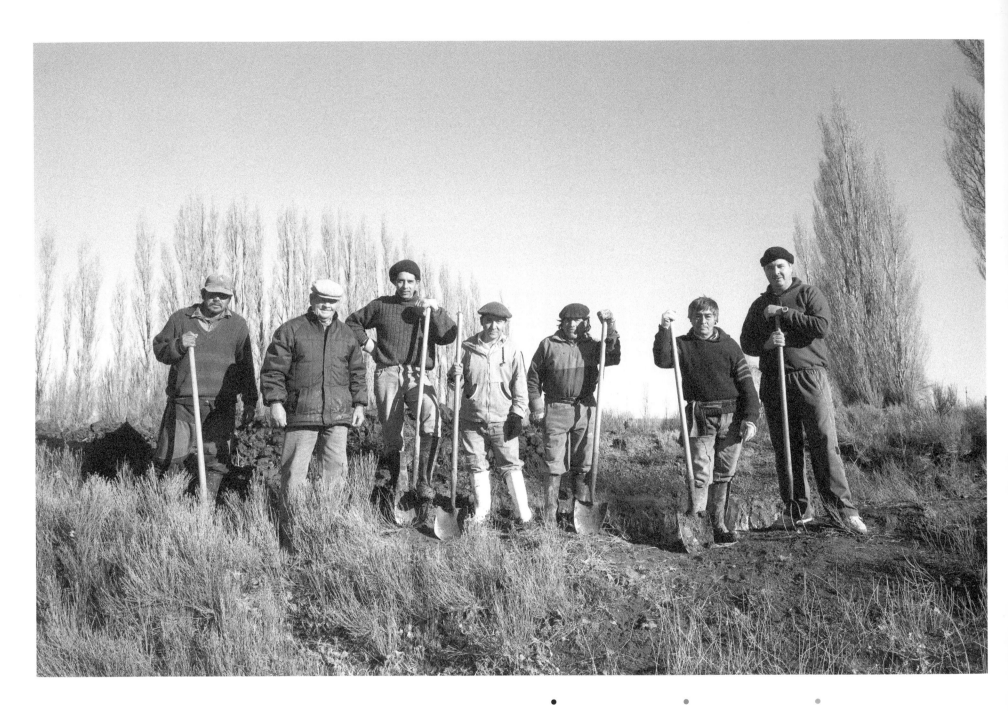

● Ewart Lloyd Jones
a'i weithwyr, Bryn
Gwyn, Gaiman

● Ewart Lloyd Jones
y sus hombres, Bryn
Gwyn, Gaiman

● Ewart Lloyd Jones
and his men, Bryn
Gwyn, Gaiman

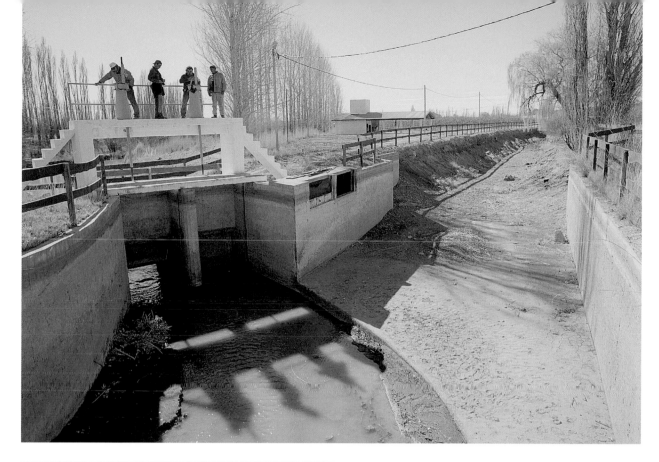

 Camlas wedi ei glanhau
ac yn disgwyl am ddŵr
y gwanwyn

Un canal limpiado
y esperando el agua
de la primavera

A canal cleaned and
waiting for water to
come in spring

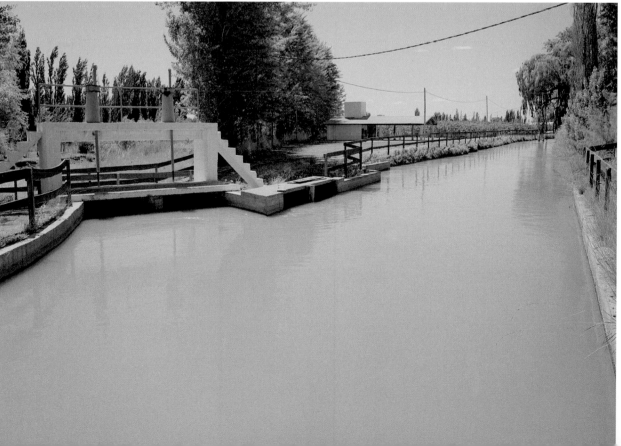

 Camlas lawn i ddod â
bywyd i holl gnydau'r cwm

Un canal lleno, dando vida
a todos los cultivos del valle

A filled canal, providing life
to all the crops in the valley

129

•

Am gyfnod hir, bu gwenith yn un o allforion
mwyaf adnabyddus Patagonia. Bellach,
does braidd dim yn tyfu yn y cwm

•

Este trigo que por mucho tiempo fue una
exportación reconocida de la Patagonia,
es cada vez más escaso y ahora se cultiva
muy poco en el valle

•

The wheat that was once a renowned export
of Patagonia has become increasingly scarce,
and now hardly grows in the valley at all

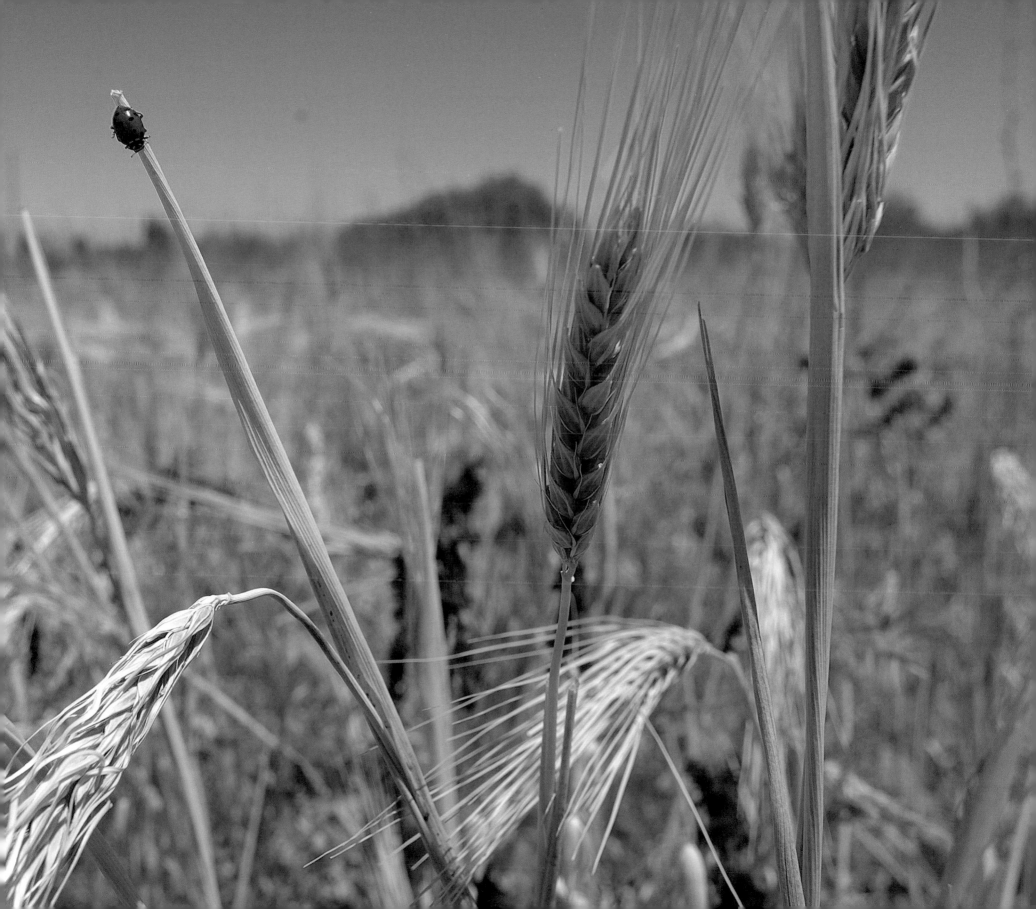

● Cnydau maglys

● Plantas de alfalfa

● Alfalfa crops

● Clymu maglys ar
fferm Jorge Roberts

● Haciendo fardos de
alfalfa en la granja de
Jorge Roberts

● Baling alfalfa on
Jorge Roberts' farm

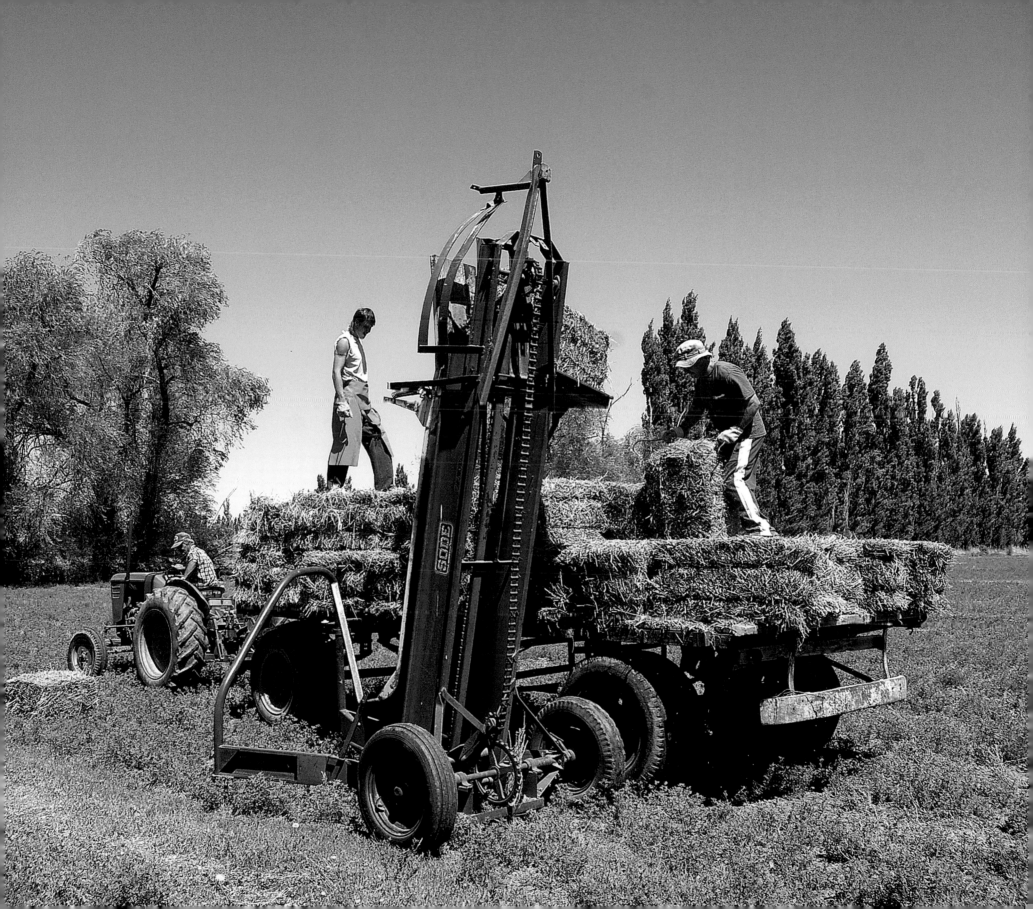

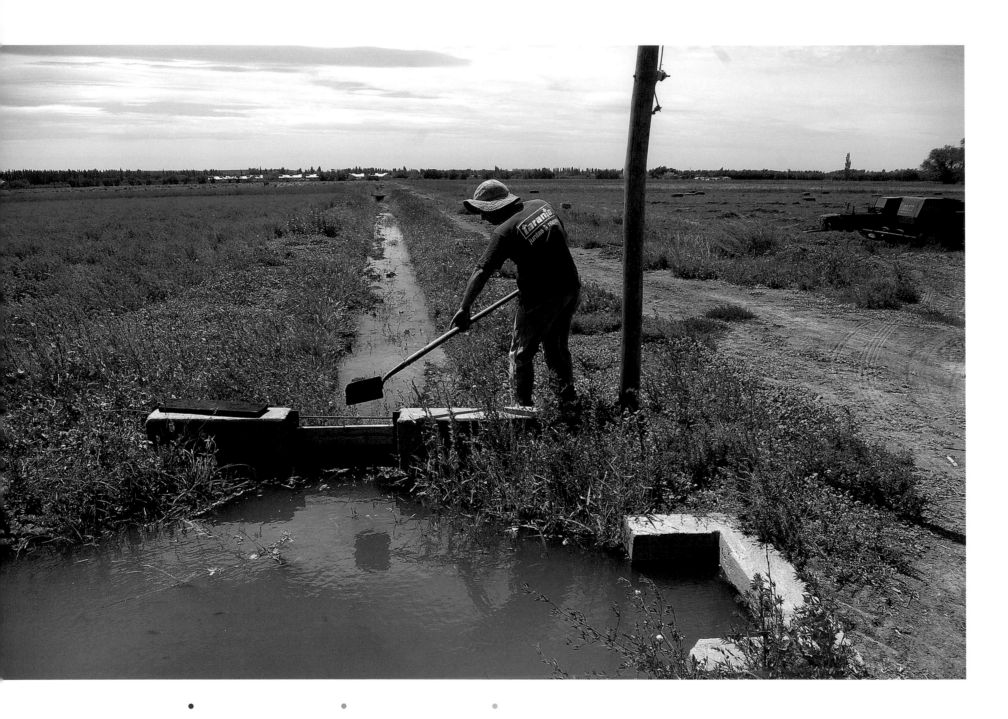

Jorge Roberts yn
gweithio ar fferm y teulu,
Bryn Gwyn, Gaiman

Jorge Roberts trabajando
en la granja de la familia,
Bryn Gwyn, Gaiman

Jorge Roberts working
on the family farm,
Bryn Gwyn, Gaiman

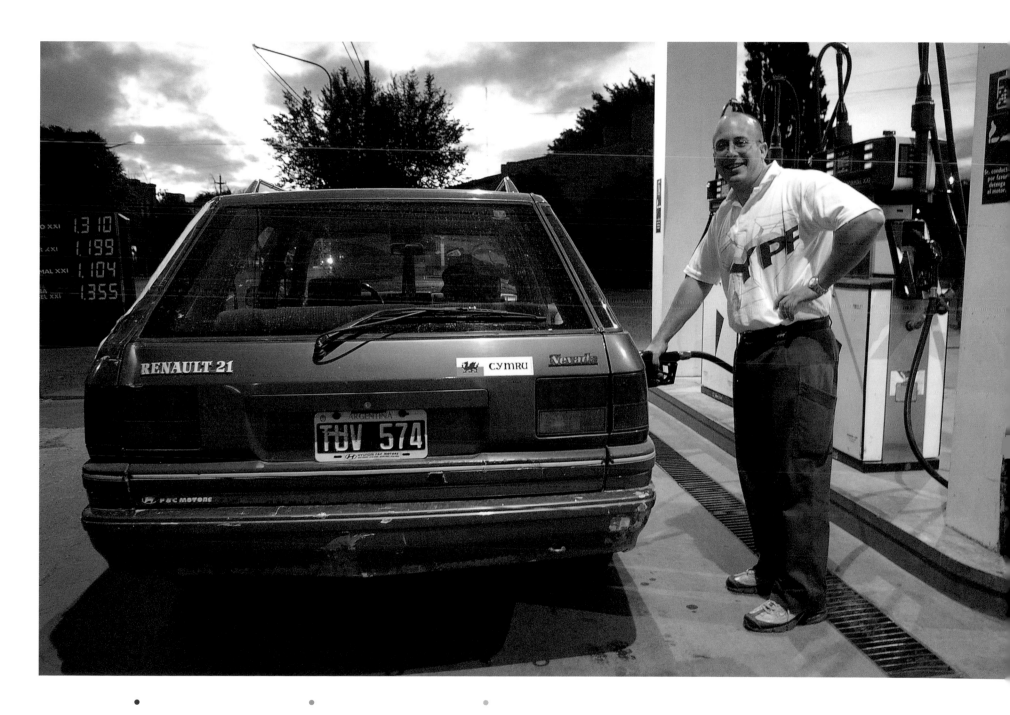

Jorge Roberts yn ei swydd
arall yn pwmpio petrol, Avenida
Eugenio Tello, Gaiman

Jorge Roberts en su otro
trabajo, cargando gasolina,
Avenida Eugenio Tello, Gaiman

Jorge in his other job
pumping petrol, Avenida
Eugenio Tello, Gaiman

Er mai cnwd tymhorol ydy ceirios, eu cynaeafu nhw ydy un o ddau brif ddiwydiant y cwm heddiw, ynghyd â gwneud briciau

Aunque es un trabajo temporal, la recolección de la cosecha es una de las dos industrias importantes en el valle hoy en día, junto con la fabricación de ladrillos

Harvesting the cherry crop, albeit seasonal work, is one of the two main industries in the valley today, together with brick manufacturing

Cynhyrchu briciau, prif ddiwydiant arall y cwm

Fabricando ladrillos, la otra industria principal en el valle

Manufacturing bricks, the other main industry in the valley

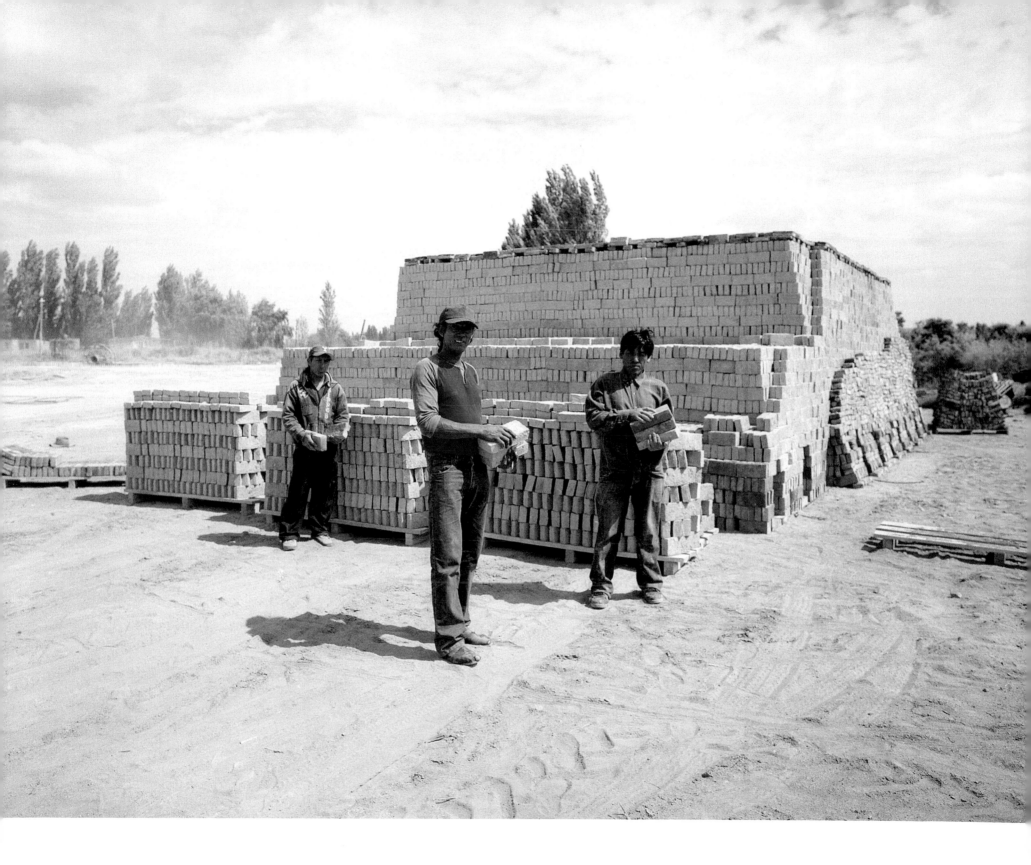

TU ÔL I'R LLUN

DETRÁS DELLA FOTOGRAFÍA

BEHIND THE PHOTOGRAPH

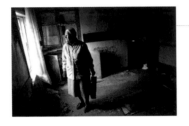

Hyde Park, y tŷ a ysbrydolodd fy nhaith gyntaf i Batagonia. Mae Tegai Roberts yn syllu trwy ffenestr hen gartref Tommy ac Edward Davies, o bosibl yn hel atgofion am ymweld â'r brodyr yno. Enwyd y fferm ar ôl bwrdeistref yn Pennsylvania, Gogledd America, gan William Enoch Davies, tad Edward a Tommy, a ymfudodd i Chubut o UDA. Roedd hi'n arfer cyffredin ymhlith y Cymry cyntaf i enwi eu ffermydd ar ôl llefydd cyfarwydd oedd yn eu hatgoffa o gartref.

Mae hwn yn dŷ un-llawr, nodweddiadol Gymreig, o garreg, pridd a briciau cochion gan ddyn o'r enw Thomas Jones. Wrth 'mod i'n tynnu'r lluniau, deallais fod y brodyr wedi marw, a bod eu teulu o Comodoro Rivadavia, yn ne'r Ariannin, wedi dod i fyny a mynd â phopeth o werth oddi yno. Mae golwg druenus ar y lle; mae drws y cefn yn gil agored a chŵn yn cysgu yno gyda'r nos.

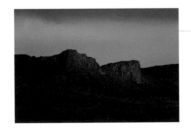

Pan deithiodd y Cymry cyntaf o'r gorllewin i'r Andes i sefydlu cymuned arall, cyrhaeddon nhw ben y creigiau yma. Yn ôl y chwedl, ebychodd un o'r marchogion: 'Wel, dyma gwm hyfryd!' a dyna fu enw'r cwm ers hynny. Wrth i'r haul fachlud, mae'r golau'n taro'r creigiau, a gallwch werthfawrogi prydferthwch y mynyddoedd (*la cordillera de los Andes* ydy'r enw Sbaeneg am y gadwyn o fynyddoedd rydyn ni'n eu galw'n 'Andes'. Mae'n rhedeg am 7,000km ar hyd arfordir gorllewinol De America. Rwy'n cyfeirio at La Cordillera a'r Andes yn y llyfr hwn). Cwm Hyfryd ydy'r enw ar y cwm hwn lle adeiladodd yr ymfudwyr o Gymru gymunedau newydd (a dyma ble mae Trevelin ac Esquel). Yr enw Sbaeneg ar y cwm ydy *16 de Octubre*.

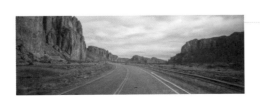

Ruta 25 rhwng Dol y Plu a Dyffryn yr Allorau. Tynnwyd y llun hwn â chamera ffilm Hasselblad XPan, ag un llaw, tra 'mod i'n gyrru ar fy mhen fy hun mewn fan. Rwy'n teithio o'r dwyrain i'r gorllewin ar yr unig ffordd sy'n bodoli ar yr uchder hwn yn Nhalaith Chubut, o Gaiman i Esquel a Threvelin, sydd rhwng 585km a 610km i ffwrdd.

Hyde Park, la casa que inspiró el primer viaje que hice a la Patagonia. Tegai Roberts, mira por la ventana de la vieja casa de los hermanos Tommy y Edward Davies, tal vez recordando aquellos tiempos cuando los visitaba. La granja se llama Hyde Park, como la zona de Pennsylvania de donde emigró Enoch Davies, el padre de los hermanos Davies. Era común que los galeses bautizaran las granjas con nombres che les recordaban de su hogar natal. Es la típica casa galeses antigua, de una sola planta, hecha de piedra, tierra y ladrillos rojos. Mientras tomada fotos de la casa, me enteré de que al morir los hermanos, la familia había venido del sur para llevarse todo lo que tuviera valor. Es un panorama desolador. La puerta trasera está entreabierta, por la noche los perros duermen dentro.

Cuando los colonizadores galeses fueron a caballo hacia el oeste buscando un lugar para establecer otra comunidad, llegando a la cima de este peñasco, uno de ellos exclamó 'Wel, dyma gwm hyfrydl' ('Que valle más hermoso!'). Y así se conoce desde entonces. Justo al atardecer, cuando el sol ilumina las rocas, se puede apreciar la verdadera belleza de estas montañas. (La Cordillera de los Andes se extiende más de 7.000 km a lo largo de la costa occidental de América del Sur). Actualmente 'Cwm Hyfryd' es el nombre del valle andino donde los galeses construyeron nuevos asentiamentos (donde se encuentran Trevelin y Esquel). El nombre español del valle es '16 de Octubre'.

Ruta 25 entre Las Plumas y Los Altares. Tomada con una cámara Hasselblad XPan, a una sola mano mientras conducía una camioneta 4x4. Esta es la única carretera que va del este al oeste en la provincia de Chubut. De Gaiman a Esquel hay 585 km, y a Trevelin hay 610km.

Hyde Park, the house that inspired my first journey to Patagonia. Tegai Roberts gazes out of the window of Tommy and Edward Davies' old home, perhaps remembering the times she used to visit them there. The farm was named after a borough in Pennsylvania by the brothers' father, William Enoch Davies, who emigrated from the USA to Chubut. It was common practice among the Welsh settlers to name their farms after places that reminded them of home.

This is a typical old Welsh-built, single-storey house made with stone, earth and red bricks by one Thomas Jones. While I was photographing it, I learned that the brothers had passed away, and their family from Comodoro Rivadavia had come up from the south and gutted the building of everything of value. It is a sad sight; the back door is ajar and dogs sleep in it at night.

The Welsh settlers, when they first rode west to the Andes to explore a place to establish another community, arrived at the top of these rocks, where, legend has it, one of the riders exclaimed: 'Wel, dyma gwm hyfryd!' ('What a beautiful valley!'), and that is what it has been known as ever since. Just as the sun is going down and the light hits these rocks, you can truly appreciate the beauty of these mountains (la cordillera de los Andes is the Spanish name for the mountain range we know as the Andes, which runs for 7,000km along the length of the western coast of South America. I use La Cordillera and the Andes in this book). Now the name stands as 'Cwm Hyfryd' – the name for this valley in the Andes where the Welsh settlers built new communities (where Trevelin and Esquel are located). The Spanish name for the valley is 16 de Octubre.

Ruta 25 between Las Plumas and Los Altares. Taken using the Hasselblad XPan film camera, one-handed, whilst driving alone in a long wheel-base van. This is heading from east to west on the only road at this level in Chubut Province from Gaiman to Esquel and Trevelin, 585km and 610km away respectively.

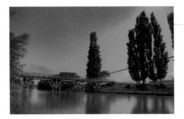

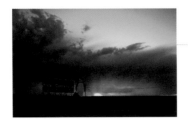

Tynnwyd y llun hwn yn wynebu'r dwyrain yn Nhir Halen, ger Dolavon – dyma un o'r pontydd prin yn Nyffryn y Camwy sy'n croesi'r afon o'r un enw. Defnyddiais gamera Pentax DL2 â lens 18-55mm, a dinoethiad 10-munud o'r gwyll i dywyllwch llwyr. Nodwch y llinellau main a wneir gan y sêr, sy'n symud wrth i'r ddaear droi.

Mae'r cebl metel trwchus sy'n rhedeg i mewn i'r llun o'r dde'n cysylltu'r bont â glan yr afon i arbed y bont rhag cael ei golchi ymaith pan fo'r dŵr yn uchel. Mae'r bont wedi ei gwneud yn gyfan gwbl o bren. Mewn mannau, wrth groesi, gallwch weld trwyddi'r holl ffordd i lawr i'r dŵr, lle mae'r bont yn pydru.

Mae'r haul i'w weld ar dân wrth fachlud. Dychwelyd o Puerto Madryn i Drelew o'n i pan welais arwydd gwesty a fu unwaith yn enwog tu hwnt – yn y 1970au, hwn oedd y lle i'w fynychu. Roedd caffi yno, ac roedd y lle'n newydd ac yn hynod smart. Y pengwin ydy symbol tref Trelew. Pan ddechreuodd y diwydiant ymwelwyr ffynnu, Trelew oedd ei ganolbwynt, felly roedd y pengwin yn fasgot delfrydol, am fod gwylio'r adar hyn yn weithgaredd poblogaidd iawn, yn ogystal â morfilod a morloi.

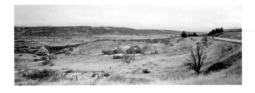

Yn ystod fy nheithiau niferus i'r Andes, roedd hi'n arfer gen i aros i syllu ar y tŷ bach twt, crwn hwn o wneuthuriad brics. Ro'n i wedi fy nghyfareddu gan y cartref rhyfeddol hwn, yn llawn cymeriad ac mewn lleoliad mor wyllt a diarffordd. Noder fod y ffenestri i gyd ar lefelau gwahanol i'w gilydd.

Tynnwyd â chamera fformat ffilm canolig Pentax 67 mewn tywyllwch llwyr gyda dinoethiad hir. Yn wynebu'r de tuag at ochr Dyffryn y Camwy ym Mryn Gwyn ar ffordd gefn López y Planes o Gaiman i Drelew, ymhlith y ffermydd.

Tynnais lun o'r goeden hon ar y ffordd gefn o Gaiman i Drelew ymhlith y ffermydd yn Nyffryn y Camwy. Yn y cefndir mae bryniau gwynion Bryn Gwyn, ardal yn y cwm. Sialc ydy'r lliw gwyn, ac mae'n ffurfio ochr y *meseta* (llwyfandir). Dyma ochr ddeheuol y cwm, ac mae'n rhan o Barc Paleontoleg, y parc cyntaf o'i fath yn Ne America.

Nid proffil dyffryn 'V' nodweddiadol sydd gan y cwm hwn, fel yn y DU ac Ewrop. Yn hytrach, mae ochrau'r cwm yn hollol serth, fel y gwelir yn y llun, a gallant ddisgyn hyd at 50 metr. Mewn gwirionedd, mae proffil y cwm yn debycach i hanner uchaf y briflythyren 'H'. Mae'n gorwedd mewn anialwch anferth o dir agored, ac yn rhedeg i gyfeiriad y tir o Fôr Iwerydd. Enwau'r trefi a'r pentrefi, sydd mewn llinell o'r môr i mewn i'r tir ydy: Rawson, Trelew, Gaiman, Dolavon a 28 de Julio. Dim ond wedyn y deuir i ddiwedd y 'dyffryn', ac yna mae'r heol yn mynd yn ei blaen trwy anialwch, ac ambell bentref arall tua 160km oddi wrth ei gilydd, at yr Andes.

Tomada mirando hacia el este en Tierra Salada, cerca de Dolavon, sólo uno de los pocos puentes que cruzan el río Chubut. Esta foto fue tomada al atardecer, con una cámara Pentax DL2, con objetivo 18-55mm, con 10 minutos de exposición. Observe las finas líneas de las estrellas que se mueven, a medida que gira la Tierra.

El cable grueso de metal, que aparece a la derecha de la imagen, está sujeto desde la orilla del río hacia; el puente, por si acaso hay marea alta, disminuye el riesgo que ésta se lo lleve por delante. El puente está hecho de madera. Cuando se cruza, es posible ver abajo el agua, entre los espacios donde se está deshaciendo.

Un sol de fuego comienza a ocultarse. De vuelta a Trelew desde Puerto Madryn, pasé por el anuncio del Hotel que antiguamente había sido muy famoso – durante los años setenta era el lugar donde había que ir. Tenía una cafetería y era todo nuevo y muy elegante. El pingüino es uno de los símbolos de la cuidad de Trelew. Cuando comenzó el turismo, Trelew fue el principal lugar de visita para los turistas, por lo que el pingüino era la mascota ideal por ser popular entre la gente, junto con las focas y orcas.

Durante mis numerosos viajes, solía detenerme a mirar esta pequeña casa de ladrillo con cúpula, pasmado por el carácter de este fascinante hogar, en un territorio tan salvaje y remoto. Fíjese como todas las ventanas están situadas en diferentes niveles.

Foto tomada en la carretera regional desde Gaiman hacia Trelew, con una cámara Pentax 67, de película formato medio, en total oscuridad, a exposición larga, en el camino. Mirando al sur, al lado del Valle del Chubut en Bryn Gwyn, el camino López y Planes, entre las granjas.

Saqué una foto de este árbol en la carretera regional desde Gaiman a Trelew entre las granjas del Valle del Chubut. En el fondo están las colinas blancas de Bryn Gwyn, una zona del valle. Son blancas por la tiza que se forma en la ladera de la meseta. Es la parte sur del Valle, que pertenece al Parque Paleontológico, el primero de este tipo en América del Sur.

El Valle no es el típico en forma de 'V', como en Gran Bretaña o en Europa. En realidad el valle Chubut tiene laderas casi verticales, como se observa en la foto, que pueden descender hasta 50 metros. De hecho, de perfil el valle se parece más, a la parte superior de la 'H' mayúscula. Se ubica a campo abierto al interior de un gran desierto que se interna desde el Atlántico. Los nombres de los pueblos y aldeas que se distribuyen en línea desde el mar al interior son: Rawson, Trelew, Gaiman, Dolavon y 28 de Julio. De éste modo se acaba el Valle y comienza el camino que va a los Andes, pasando por el desierto y algunas aldeas que están, más o menos, a 160 km una de la otra.

Taken facing eastwards at Tir Halen, near Dolavon, one of only a handful of bridges in the Chubut valley which cross the Río Chubut. This was taken using a Pentax DL2 camera with 18-55mm lens, and a 10-minute exposure during dusk and then into complete darkness. Note the thin lines of light made by the stars which move as the earth rotates.

The thick metal cable running into the picture from the right is attached from the river bank to the bridge in case of high water, to reduce the risk of the bridge being swept away. The bridge itself is made entirely of wood and in places, whilst crossing, it is possible to see down through it to the water where the bridge is falling apart.

As the sun, on fire, is going down. Returning from Puerto Madryn to Trelew, I passed a sign advertising a hotel which was once very famous – in the seventies, it was the place to frequent. It had a café and was very new and smart. The penguin is a symbol for the town of Trelew. When tourism started, Trelew was the main centre for tourists, so the penguin was an ideal mascot, as it is one of the most popular creatures for watching, together with orcas and seals.

On my numerous journeys to La Cordillera, I would stop and look at this small, domed, brick house, amazed at this fascinating home so full of character in such a wild and remote location. Note that all the windows are at different levels.

Photograph taken with Pentax 67 medium-format film camera in complete darkness with a long exposure. Facing southwards towards the side of the Chubut valley at Bryn Gwyn on the López y Planes back road from Gaiman to Trelew, amongst the farms.

I photographed this tree on the back road from Gaiman to Trelew amongst the farms in the Chubut valley. In the background are the white hills of Bryn Gwyn, an area in the valley. The white is chalk, and forms the side of the *meseta*, which means plateau. This is the southern side of the valley and is part of a Paleontological Park, the first park of its kind in South America.

The valley is not a typical 'V' type valley profile like in the UK or Europe. In fact, the Chubut valley has sheer sides, as seen in the photograph, which can drop down as far as 50 metres. Indeed, the valley's profile is more like the upper part of a capital 'H'. It lies in a huge desert of open ground, and runs inland from the Atlantic. The names of the villages and towns running in a line from the sea inland are: Rawson, Trelew, Gaiman, Dolavon and 28 de Julio. Only then does the 'valley' end, and the road then continues through desert and a few more villages, all about 160km apart, to the Andes.

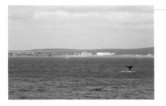

Mae rhwng 500 a 600 o forfilod *eubalaena australis* yn dod i'r dyfroedd ger Puerto Madryn a Península Valdés bob blwyddyn i fridio. Mae tua 10,000 o'r morfilod hyn yn y byd. Mae pennau eu cynffonau i'w gweld yn aml o'r lan wrth iddyn nhw ddenu cymar a bwydo. Gwylio morfilod ydy un o'r prif atyniadau i ymwelwyr â Puerto Madryn.

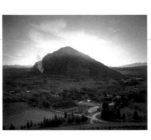

Ar Ruta 259, wrth ddod yn agos at Esquel, fe welwch chi'r mynydd hwn, Cerro La Cruz, sydd i'r de o'r dref ac yn 1,070 metr o uchder. Ar ochr chwith y mynydd, wrth edrych i'r gorllewin tuag at y ffin gyda Chile, gallwch weld mynyddoedd yn wynebu'r gogledd; un o'r rhain ydy Cerro Dedal. Mae mwy nag un ystyr i'r enw 'Esquel' – mae 'ysgallen' yn un a 'chors' yn un arall.

Edrych i'r gogledd o stryd fawr Gaiman, Avenida Eugenio Tello – sy'n cael ei dalfyrru i Avenida Tello at ddefnydd bob dydd – tuag at 'Plas y Graig', cartref Luned Roberts de González a Tegai Roberts, yng nghanol y llun y tu ôl i'r coed. Mae'n beth digon cyffredin i weld yr awyr fel petai ar dân yn y cyfnos – yma y ceir rhai o'r machludau prydferthaf yn y byd. Ar ochr dde'r llun, fe welwch fast coch a gwyn 67 metr o uchder. Dringais i ben hwn, gyda chaniatâd Víctor Jones, oedd yn gweithio i'r cwmni telegyfathrebu, Telefónica, i dynnu lluniau o strydoedd tref Gaiman.

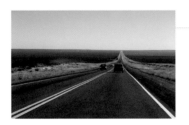

Ar Ruta 3 i Puerto Madryn, mae darn syth, hir iawn o heol. Yn y llun hwn, yn y pellter, rhwng y chwith a chanol y llun, gallwch weld triongl bach gwyn, sef Tŵr Joseph. Enwyd y bryn hwn ar ôl un o'r ymfudwyr cyntaf o Gymru a gamodd oddi ar y *Mimosa*.

Roedd Joseph Seth Jones, dyn ifanc 20 oed o Ddinbych, yn cerdded o Puerto Madryn i Ddyffryn y Camwy pan wahanwyd ef oddi wrth weddill y teithwyr. I geisio sefydlu i ba gyfeiriad y dylai fynd, dringodd y bryn hwn er mwyn dod o hyd i'w gymdeithion, ac fe wnaeth. Wyth mis wedi'r glaniad, aeth Joseph i Ynysoedd y Malvinas i weithio, ac yna dychwelodd i Gymru, lle bu'n gweithio fel postmon. Nid yw'n hysbys pam y daeth ei antur i ben, ond nid aeth e dramor eto. Croniclwyd hanes ei deithiau'n fanwl mewn dyddiaduron a llythyron at ei deulu.

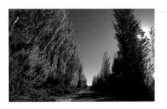

Mae lliwiau'r hydref ar y coed yn enwog ym Mhatagonia, felly ar fy ffordd i dynnu lluniau o wahanol ffermydd, roedd yn rhaid i fi stopio fy meic modur i ddangos sut mae aur yr hydref yn edrych. Mae'r llun hwn yn edrych ar hyd un o'r heolydd syth, heb arwyneb iddi, sy'n arwain at y *chacras* – y ffermydd sydd mewn system grid o ddarnau 100-hectar o dir yr un. Rhoddwyd llain o'r maint hwn i bob newydd-ddyfodiad o Gymru ond, dros y blynyddoedd, mae rhai pobl wedi gwerthu rhannau o'u tir, felly mae'r *chacras* yn llai erbyn hyn.

Alrededor de unas 500 a 600 Ballenas Franca Austral (*eubalaena australis*) visitan cada año la costa de Puerto Madryn y la Península Valdes para reproducirse. Hay un total aproximado de 10.000 de estas ballenas en el mundo. Es común divisar los extremos de sus colas desde la costa, mientras buscan pareja y se alimentan. El avistaje de ballenas es una de las principales atracciones turísticas de Puerto Madryn.

En la Ruta 259, al acercarse a Esquel, se encuentra esta montaña, Cerro la Cruz, que está al sur del pueblo, con una altura de 1.070 metros. Al costado izquierdo, mirando hacia la frontera con Chile, se pueden ver las montañas en el norte, una de las cuales tiene el nombre Cerro Dedal. El nombre Esquel tiene diferentes significados; uno es 'cardo', el otro es 'pantano'.

De cara al norte de la calle principal de Gaiman, la Avenida Eugenio Tello – abreviado Avenida Tello – hacia la casa de Luned Roberts de González y Tegai Roberts, 'Plas y Graig', en medio de la imagen detrás de los árboles. Aquí es común ver un cielo tan hermoso al atardecer. Son las puestas del sol más bonitas del mundo. A la derecha, se puede ver un mástil rojo y blanco de 67 metros, que escalé con el permiso de Víctor Jones, que trabaja en la compañía de telecomunicaciones Telefónica, para sacar fotos del pueblo de Gaiman.

En la Ruta 3 a Puerto Madryn, hay un tramo muy largo y recto de la carretera. En esta foto, a lo lejos en el centro a la izquierda, se puede ver el pequeño triángulo blanco donde está La Torre de José. A esta colina blanca le pusieron el nombre de uno de los primeros colonos galeses que bajó de la *Mimosa*.

Joseph Seth Jones de 20 años, procedente de Denbigh, estaba caminando desde Puerto Madryn hacia el Valle Chubut cuando se separó del grupo. Para orientarse, se subió esta colina. Después de ocho meses, Joseph se fue a trabajar a Las Islas Malvinas y luego regresó a Gales, donde se dedicó a ser cartero. No está claro por qué interrumpió su aventura pero, después de su regreso, nunca volvió a viajar. Hizo una crónica de sus viajes con sus diarios y cartas que enviaba a casa.

Los colores del otoño de los árboles en Patagonia son famosos, y cuando anduve en moto en el camino para sacar fotos de las diferentes granjas, tuve que detenerme para mostrar lo que parece: oro de otoño. Aquí estuve en una de las carreteras rectas – sin asfaltar – mirando hacia abajo hacia las chacras. Las granjas están como en una rejilla de bloques, alrededor de 100 hectáreas de tierra. Cada uno de los colonos galeses recibió uno de estos bloques, pero con los años algunos han vendido secciones de su tierra, por lo cual las chacras son ahora más pequeñas.

About 500 to 600 southern right whales (*eubalaena australis*) visit the waters off Puerto Madryn and Península Valdéz every year to breed. There are about 10,000 of these whales in total in the world. The ends of their tails are a common sight from the shore as they attract mates and feed. Whale-watching is one of the top tourist attractions in Puerto Madryn.

On Ruta 259, as you approach Esquel, you are greeted by this mountain, Cerro La Cruz, which sits south of the town and stands at 1,070 metres. To the left side of the mountain, looking west towards the Chilean border, you can see mountains pointing north, one of which is named Cerro Dedal. The name Esquel has different meanings; one is 'thistle' and another is 'swamp'.

Looking north from Gaiman's high street, Avenida Eugenio Tello – shortened in everday use to Avenida Tello – up towards Luned Roberts de González and Tegai Roberts' house 'Plas y Graig', at centre of picture behind trees. It's a common sight to see a beautiful sky such as this one on fire at dusk – the most beautiful sunsets in the world. At far right you can see a 67-metre high red and white mast which I climbed, with permission from Víctor Jones, who works for telecommunications company Telefónica, to shoot street views of Gaiman town.

On Ruta 3 to Puerto Madryn, there is a very long, straight stretch of road. In this photograph, in the distance at middle left, you can see the small white triangle that is La Torre de José. This white hill was named after one of the first Welsh settlers to step off the *Mimosa*.

Joseph Seth Jones, a 20-year old from Denbigh, was walking from Puerto Madryn to the Chubut valley and became separated from his party. To get his bearings, he climbed this hill in the hope of finding his way back to them, which he did. Eight months after the landing, Joseph went to the Falkland Islands to work, and then returned to Wales, where he became a postman. It is not quite clear why he cut his adventure short, but after he came back, he never went abroad again. His journeys were chronicled in detail in his diaries and letters home.

Autumn colours on the trees are famous in Patagonia so on my way to photograph different farms, I had to stop my motorbike to show what it looks like: autumn gold. This is looking down one of the very straight unsurfaced roads to the *chacras* – the farms which run in a grid system of around 100-hectare blocks of land. Each Welsh settler was given a block of this size but, over the years, some people have sold off part of their blocks, and so the *chacras* are smaller.

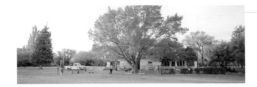

Teulu o Bolivia'n ymlacio yn ystod penwythnos ar fferm yn Drofa Dulog, ger Gaiman, a rentir iddynt gan Homer Roy Hughes. Adeiladwyd *La Pradera* gan hen dad-cu Homer o Gymru a'r teulu. Mae llawer o drigolion Bolivia'n symud i'r Ariannin i chwilio am waith, ac maen nhw'n byw ar dipyn o'r tir amaethyddol a ffermiwyd gan y Cymry'n wreiddiol. Sylwer ar y tryc Americanaidd hen-ffasiwn – mae'n gerbyd sydd i'w weld yn aml ym Mhatagonia, ac mae'n dal i gael ei ddefnyddio heddiw.

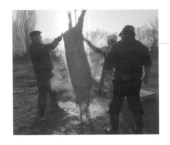

Mae dau fab Harold Evans – blaendir de ac ar y chwith – gyda gweithiwr cyflog yn tynnu perfedd mochyn maen nhw'n ei ladd fel rhan o draddodiad blynyddol. Ychydig iawn o gymorth – os o gwbl – sydd ar gael i ffermwyr gan lywodraeth yr Ariannin ac mae'n rhaid iddyn nhw weithio'n galed iawn i ennill bywoliaeth. Defnyddir pob rhan o'r mochyn, ac mae pob aelod o'r teulu'n chwarae rhan wrth ddod i baratoi'r anifail ar gyfer eu bwrdd. Maen nhw'n ei rannu'n gyfartal rhwng pawb.

Yn nes ymlaen, hongiwyd y mochyn am y noson, a thrannoeth, wedi iddo gael ei dorri a'i ddidoli, cafwyd *asado* – tebyg i farbeciw – i brofi'r cynnyrch. Sylwch ar y stêm sy'n codi o gorff y mochyn yng ngoleuni haul y bore. Daeth hyn o'r dŵr berwedig a arllwyswyd drosto er mwyn ei wneud yn haws crafu'r blewiach oddi arno (â chyllell finiog).

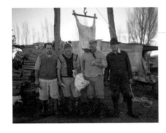

Hwn oedd yr ail ddiwrnod lladd mochyn y bûm i ynddo, wedi'r diwrnod gyda'r teulu Evans ym Maes Cymro. Roedd gan Carlos Barragan un mochyn mewn twlc, ac fe gofnodais bob cam o'r broses. Hwn oedd y llun olaf a dynnais ar y diwrnod, â chamera fformat ffilm ganolig Pentax 67.

Roedd y lluniau eraill i gyd yn anffurfiol, ond gofynnais iddyn nhw gydio yn eu cyllyll a dal pen y mochyn ar gyfer y llun hwn. Bu'r syniad yn fy mhen ers ben bore; roedd y dillad, yr heulwen, y gefnlen a'r wynebau'n fy atgoffa i o ddelweddau a welais mewn lluniau o ganrif ynghynt. Mae'r llun hwn yn un o fy hoff luniau a dynnais erioed. Mae'r ddelwedd yn adlewyrchiad gonest iawn o sut yr edrychai'r olygfa. Sylwch ar y gath wen sy'n cerdded i mewn o'r chwith.

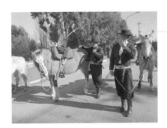

Daniel Garcia sy'n sefyll yn y blaen gyda Jorge Patterson y tu ôl iddo. Mae'r ddau'n gwisgo dillad traddodiadol y *gaucho* – y cowboi o'r Ariannin. Mae hyn y golygu gwasgod, sgarff, het, trowsus *bombacha* llac, bwtias uchel, cyllyll a gwregys wedi ei addurno â darnau o arian i ddod â lwc. Gellir gwisgo *poncho* yn ogystal â blanced dros yr ysgwydd. Daniel fu'n arwain yr orymdaith y flwyddyn hon (2006) i ddathlu Diwrnod Gaiman. Maen nhw'n aros wrth gornel stryd fawr y dref ar flaen rhes hir o ddynion, menywod a cheffylau sy'n falch o gynrychioli nifer o wahanol ardaloedd yr y dalaith.

Una familia boliviana descansa un fin de semana en una granja – un fin de semana en Drofa Dulog cerca de Gaiman que alquiló a Homer Roy Hughes. *La Pradera* fue construida por los bisabuelos galeses de Homer. Muchos bolivianos van a Argentina buscando trabajo. Actualmente, ocupan gran parte de la tierra agrícola que establecieron originalmente los galeses. Observe la camioneta pick-up norteamericana, son comunes en la Patagonia, donde todavía se usan mucho.

Los dos hijos de Harold Evans – en primer plano a la derecha, y a la izquierda un asalariado – destripan un cerdo que sacrificaron como es tradición. Hay muy poca – o ninguna – ayuda del gobierno argentino para los agricultores. Tienen que trabajar mucho para ganarse la vida. Se usa cada parte del cerdo y toda la familia ayuda a la hora de preparar la carne, que reparten en partes iguales. Más tarde, colgaron el cerdo. Al día siguiente, luego de cortarlo en trozos, prepararon un asado para probar el producto. Observe el vapor que sale del cuerpo del cerdo, a contra luz por el sol de la mañana – esto se produce por el agua caliente que se aplica al cerdo, lo cual permite quitar los pelos con facilidad con un cuchillo afilado.

Este fue el segundo sacrificio de un cerdo al que asistí, después del de la familia Evans, en Maes Cymro. Carlos Barragán tenía un cerdo en un corral y documenté cada etapa. Esta es la última foto que saqué, realizada con la cámara Pentax 67 de película formato medio. Las otras fotos habían sido tomadas espontáncamente, pero en este caso, les pedí que recogieran sus cuchillos y que sostuvieran la cabeza del cerdo, para hacer esta foto de grupo. Me había surgido la idea durante la mañana; la ropa, la luz del sol, el fondo y las caras, me recordaban imágenes que había visto de fotos de cien años de antigüedad. Esta es una de mis fotos favoritas de entre todas las que he sacado. La imagen refleja verazmente como era éste escenario. Observe el gato blanco entrando del lado izquierdo.

Daniel García, en primer plano, con Jorge Patterson detrás. Los dos están vestidos con la ropa tradicional de gaucho – el vaquero argentino. Chalecos, pañuelos, sombreros, pantalones holgados (bombachas), botas altas, cuchillos y cinturones, adornados con monedas para la suerte, se ven por doquier. También se pueden usar ponchos así como mantas encima del hombro. Daniel encabezó la procesión este año (2006) durante el Día de Gaiman. Aquí están esperando, cerca de la calle principal del pueblo – Avenida Eugenio Tello – al frente delantera de una larga fila de hombres, mujeres y caballos que representan, con orgullo, las diferentes áreas de la región.

A Bolivian family relaxes during a weekend at a farm in Drofa Dulog near Gaiman, which they rented from Homer Roy Hughes. *La Pradera* was built by Homer's great-grandparents from Wales. A lot of Bolivians move to Argentina to seek work and they now occupy a lot of agricultural land settled by the Welsh originally. Note the North American pick-up truck – a common sight in Patagonia and a vehicle still being used today.

The two sons of Harold Evans, right foreground and left with a hired hand, gut a pig they traditionally slaughter annually. There is very little – if any – help from the Argentine government for farmers, and they have to work very hard to earn their living. Every part of the *chancho* is used, and all the family plays a role when it comes to preparing the meat for their table, which they share out equally. Later on, the pig was hung up for the night and the next day, after it had been cut up and sorted, an *asado* (like a barbecue) was prepared to test the produce. Note that steam is rising from the pig's body against the morning sun – this is from hot water that was applied beforehand which enables hairs to be removed (with a sharp knife) more easily.

This was the second pig killing I went to, after the Evans family at Maes Cymro. Carlos Barragan had one pig in a pen and I documented every stage. This was the last photograph I took on the day and it was taken with the Pentax 67 medium-format film camera. All the other photographs had been candid, but I asked them to collect their knives and hold the pig's head up for this team photo. I'd had the idea in my mind since the early morning; the clothes, sunlight, backdrop and faces reminded me of images I had seen in photos from a hundred years before. This is in my top 10 of all the photographs I have ever taken. The image is a very honest reflection of how it truly looked. Note the white cat walking in from the left.

Daniel Garcia stands in the foreground with Jorge Patterson behind. Both are dressed in the traditional clothing of the *gaucho* - the Argentine cowboy. Waistcoats, neckerchiefs, hats, baggy *bombacha* trousers, high boots, knives and belts adorned with coins for luck are the order of the day. Ponchos can be worn as well as blankets over the shoulder. Daniel led the procession this year (2006), to celebrate the Day of Gaiman, and here they wait around the corner from the town's main street, Avenida Eugenio Tello, at the front of a long line of men, women and horses who proudly represent many different areas in the region.

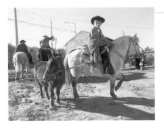

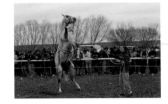

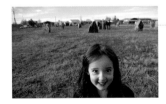

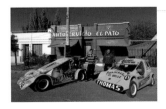

Bachgen ifanc o dras Gymreig yn aros yn amyneddgar ar ei ferlyn i ddathliadau Diwrnod Gaiman ddechrau. Mae marchogion – dynion a menywod – yn dod o bob cwr o'r dalaith gyda'u ceffylau i orymdeithio ar hyd Tello Avenida, prif stryd Gaiman. Mae'r orymdaith yn dynodi achlysur sefydlu un o'r trefi cyntaf, ac erbyn hyn un o'r rhai cyfoethocaf ei diwylliant, yn Chubut.

Mae holl drigolion y dref a heidiau o ymwelwyr yn llenwi'r palmentydd i weld y *gauchos*, y brigadau tân, y lluoedd arfog a'r bobl leol yng ngwisg y cyfnod yn mynd heibio. Caiff y cyfan ei ffilmio er mwyn ei ddarlledu'n nes ymlaen y diwrnod hwnnw.

Rasys Ceffylau Dolavon. Rhwng bob ras, mae'r dorf yn crwydro ar draws y trac i sgwrsio â pherchnogion y ceffylau a'r jocis ac i asesu'r tir. Mae'n gyfle i gael bet, dal i fyny â hen ffrindiau, cael diwrnod allan gyda'r teulu a mynd at y bar am wydraid o gwrw.

Mae ceffylau wrth galon diwylliant yr Ariannin, ac mae gwisg draddodiadol y *gaucho*'n amlwg yma. Mae'r tri ffrind sydd wedi aros o flaen fy nghamera'n gwisgo, rhyngddyn nhw, byclau pen ceffyl, bwtias lledr cadarn, trowsus *bombacha* a *berets* (*boina* yn Sbaeneg). Yn y canol, mae Marcos Rodríguez, ar y dde, Pedro Vraga ac ar y chwith, Carlos Vraga. Mae'r tri o dras Gymreig trwy deuluoedd eu mamau.

Mae Pluto'n nerfus wedi iddi orfod aros yn hir yn y lloc i'r ras gychwyn. Does neb i weld yn poeni rhyw lawer wrth iddi anesmwytho a chodi ar ei choesau ôl. Sylwch fod Javier Lloyd yn dal y ffrwyn â sigarét yn ei geg, ac nad oes dim un wyneb syn yn y dorf, sydd fel petaen nhw wedi hen arfer â'r fath olygfa.

Yn gynnar y bore hwn, roedd cyfarfod wrth Gylch yr Orsedd i drafod manylion Gorsedd y Wladfa 2006. Daeth Catrin Morris, athrawes Gymraeg, i weithio ym Mhatagonia am flwyddyn yn 1998. Cwrddodd hi â dyn lleol o dras Gymreig a'i briodi, ac yna aros yma. Daeth hi â'i merch, Elen Junyent, gyda hi cyn mynd â hi i'r ysgol. Wrth i fi baratoi i dynnu llun o gylch y Cerrig yn ei gyfanrwydd, rhedodd Elen ar fy ôl; wrth iddi fy nghyrraedd, tynnais i'r llun hwn.

Mae rasio, yn enwedig rasio ceir, yn hynod boblogaidd yn yr Ariannin (oherwydd Juan Manuel Fangio, fwy na thebyg, arwr cenedlaethol yng nghampf rasio F1 yn y '50au). Am fod trwch y dilynwyr yn rhy dlawd i rasio ceir drudfawr, mae gwahanol ddosbarthiadau ar gyfer ceir cartref. Mae'r cerbydau yn y llun hwn yn perthyn i ddosbarth injan 850cc yn seiliedig ar gar Fiat. *Campeonato de Safari Pista* (Pencampwriaeth Trac Saffari) ydy enw'r rasys mae Bruno a Juan yn rasio ynddyn nhw.

Mae tri dosbarth: 850cc, pedwar silindr ac STL (*Simple Tracción Limitada* – Simple Drive Limited yn Saesneg). Ewythr Bruno, 'YeYe' ('JeyJey' ar lafar) Thomas a adeiladodd y ddau gar. Mae e'n rhedeg ei garej ei hun ac yn fecanig rasio ar gylchedau lleol ac yn yr Andes. Enw cylched Gaiman ydy *Sergeant Cabral*. Roedd YeYe'n arfer rasio, ond

Un chico joven de descendencia galesa, espera pacientemente en su pony el comienzo de las celebraciones del Día de Gaiman. Jinetes de toda la provincia se reúnen con sus corceles para ir en procesión por la Avenida Tello para honrar la fundación de uno de los primeros pueblos galeses – y actualmente uno de los más ricos culturalmente – de Chubut. Toda la gente del pueblo y muchos visitantes vienen para ver el desfile de los gauchos, los bomberos, las fuerzas militares y vecinos con trajes de época. Lo filman para transmitir más tarde.

A young boy of Welsh descent waits patiently on his pony for the Day of Gaiman celebrations to begin. Horsemen and women gather with their steeds from all over the province to form a procession down Avenida Tello in Gaiman, which marks the forming of one of the first, and now most culturally rich, Welsh towns in Chubut. All the townspeople and many visitors line the pavements to see the parade of *gauchos*, fire brigades, military forces and locals dressed in period costume pass by. This is filmed for broadcast later that day.

Las carreras de caballos en Dolavon. Entre carreras, los espectadores caminan en la pista, para hablar con los dueños de los caballos y con los jinetes para hacerse una idea de las condiciones de la carrera. Es una oportunidad de hacer apuestas, charlar con los amigos, estar con la familia, y tomar una cerveza al bar. Los caballos son el corazón de la cultura argentina. Muchos personas se visten con indumentaria gaucha. Tres amigos paran para salir en la foto; usan hebillas de caballos, bombachas de campo y boinas. El del medio es Marcos Rodríguez, a la derecha Pedro Vraga, y a la izquierda Carlos Vraga. Los tres tienen sangre galesa por descendencia materna.

Dolavon Horse Races. Between races, spectators walk onto the track to talk to horse owners and jockeys and to get a feel for the conditions. It's a chance to put a bet on, catch up with old friends, have a day out with the family and visit the bar for a beer. Horses are at the heart of Argentine culture, and the traditional dress of the *gaucho* is worn. Here, three friends stop for my camera; between them wearing horse-belt buckles, strong leather boots, *bombacha* trousers and berets (*boina* in Spanish). In the middle is Marcos Rodríguez, on the right, Pedro Vraga and on the left, Carlos Vraga. All three have Welsh blood on their mothers' side of the family.

Pluto está nerviosa después de estar esperando la carrera en su recinto. Nadie parece particularmente molesto cuando empieza a alzarse, echando espuma por la boca. Observe a Javier Lloyd, sosteniendo las riendas con un cigarrillo en la boca, y las caras de la gente que no parecen sorprendidas.

Pluto is nervous after waiting for a long time in the enclosure for the race to begin. No-one seems particularly bothered when she starts to rear up, foaming at the mouth. Notice Javier Lloyd holding the rein with a cigarette in his mouth, and the faces of the people, who don't looked too surprised.

Por la mañana, hay una reunión en el Círculo de Piedra para hablar de los detalles del Gorsedd 2006. Catrin Morris es una maestra galesa que llegó a trabar a la Patagonia en 1998. Allí conoció un lugareño descendiente de galeses, con quien se casó. Cuando sacaba fotos de las piedras para mostrar el círculo entero, Elen vino corriendo tras de mi. Justo antes de detenerse, saqué esta foto.

Early on this morning there is a meeting at the Stone Circle to decide the details of the 2006 Gorsedd. Catrin Morris, a Welsh schoolteacher, came to work in Patagonia for a year in 1998. She met and married a local man of Welsh descent, and stayed here. She brought along her daughter, Elen, before school. As I went to photograph the stones all together to show the entire circle, Elen came running after me; just before she stopped, I took this shot.

Las carreras, especialmente de coches, son muy populares (especialmente por el éxito de Juan Manuel Fangio, héroe durante los años 50, como corredor argentino de Fórmula 1). Ya que muchos fanáticos carecen de los medios económicos para competir con los coches caros, hay series diferentes para coches 'caseros'. En la foto, los coches corresponden a la categoría motor 850cc, inspirado en Fiat. Las carreras se denominan 'Campeonato de Safari Pista'. Bruno y Juan compiten en ellas.

Hay tres categorías diferentes de coches: 850cc, 4 cilindros, y STL = Simple Tracción Limitada. El tío de Bruno, Oscar Danilo Thomas, conocido como 'YeYe' construyó ambos coches. El dirige su propio taller, y es mecánico de los dos coches en los circuitos de las carreras, de nivel local y en la cordillera. El circuito de Gaiman

Racing, especially car racing, is hugely popular (mainly because of Juan Manuel Fangio, an Argentine national hero of F1 racing in the 50s). Since many fanatics are too poor to race expensive cars, there are different series for home-made cars. Here, the cars pictured belong to an 850cc engine category based on the Fiat car. The races are called *Campeonato de Safari Pista* (Track Safari Championship), in which both Bruno and Juan race.

There are three categories: 850cc, 4 cylinders and 'Simple Drive Limited' (STL = *Simple Tracción Limitada*). Bruno's uncle, Oscar Danilo Thomas, known as 'YeYe' (pronounced 'JeyJey') built both cars, runs his own garage and also acts as mechanic on both cars at circuit races, locally and in the Andes. The Gaiman circuit

mae wedi ymddeol bellach, a Bruno yw'r seren newydd ar y gylched. Mae'n ennill yn rheolaidd ac yn aml yn arwain y grid, sy'n dod â chlod mawr iddo yn y wasg ac ar y teledu lleol. Mewn ras nodweddiadol gyda 33 o yrwyr, bydd cyfenwau o dras Eidalaidd, Sbaenaidd a Phortiwgalaidd i'w gweld – ac erbyn hyn, pedwar neu bump o gyfenwau Cymreig. Roedd Juan yn arfer gweithio yn Swyddfa Bost Gaiman, ond cynilodd ei arian, prynu'r siop hon pan werthodd y cyn-berchennog hi, a dechrau ei fusnes ei hun. Mae Bruno'n gweithio mewn *repuestos* – siop gwerthu rhannau sbâr ceir – sy'n eiddo ar y cyd i Rubén Rogers ac Oscar 'NeNe' Thomas, taid Bruno.

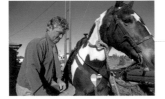

Benito Owen (1945–2009)
Benito Owen, Gaiman, yn paratoi ei geffyl i arwain gorymdaith Gorsedd y Wladfa i'r cylch cerrig ar gyrion y dref. Sylwch ar y cyfrwy Americanaidd ei arddull – dyma sy'n cael ei ddefnyddio bob dydd wrth weithio ar y fferm – a'r bathodyn siâp calon ar frest y ceffyl gyda hanner banner yr Ariannin a hanner baner Cymru. Sylwch hefyd ar y ddraig goch ar dei Benito.

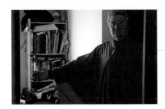

Benito'n gwisgo ei wisg frethyn las sy'n unigryw i Orsedd y Wladfa ar gyfer yr Eisteddfod. Mae'n ddolen gyswllt ddiwylliannol bwysig â Chymru. Mae perfformwyr yn dod i gystadlu o bob rhan o Batagonia; mae nifer fawr yn dod o'r Andes, o Comodoro Rivadavia yn y de, a holl drefi dyffryn y Camwy hyd at Puerto Madryn.

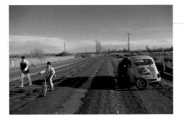

Ar ôl yr Ail Ryfel Byd, dyfeisiodd y Cyrnol Juan Peròn, Arlywydd yr Ariannin, gynllun pum mlynedd i wella cynllunio economaidd a chymdeithasol y wlad. Ymhlith yr amcanion oedd ganddo i sicrhau'r lles gorau i'r bobl, oedd ei gynllun adeiladu ysgolion ar gyfer yr Ariannin gyfan, fel nad âi unrhyw blentyn heb addysg. Fodd bynnag, adeiladwyd nifer o'r ysgolion hyn mewn mannau diarffordd, ac mae mwyafrif yr heolydd i'w cyrraedd nhw'n dal i fod heb arwyneb, hyd yn oed yn yr unfed ganrif ar hugain.

Dros y gaeaf, mae mwyafrif yr heolydd hyn yn amhosibl i'w defnyddio oherwydd llifogydd – mae'r arwyneb yn troi'n llaid, a hynny'n gallu bod yn drafferthus hyd yn oed i dractorau. Yna yn 2006, cyhoeddodd Mario Das Neves, Llywodraethwr Chubut, gynllun i osod arwyneb ar bob heol yn y dalaith a arweiniai i'r ysgol, fel y gall pob plentyn gyrraedd yr ysgol yn ddi-rwystr a pharhau i dderbyn eu haddysg.

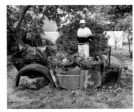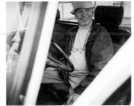

Rubén Rogers (g. 1948)
Mae Rubén Rogers yn berchennog ar fferm Glan y Bryn a gorsaf betrol. Mae hefyd yn gyd-berchennog, gydag Oscar 'NeNe' Thomas, ar y *repuestos* lle mae Bruno Pugh yn gweithio.

se llama Sargento Cabral. Antes YeYe competía en las carreras, pero se retiró, y es Bruno la figura emergente, ganador y líder constante de la red, admirado por la prensa y la televisión. En una carrera de 33 participantes, habitualmente se encuentran apellidos de descendencia italiana, española y portuguesa, y normalmente 4 o 5 nombres de descendencia galesa. Antes, Juan trabajaba en la oficina de correos de Gaiman. Ahorró dinero y compró este almacén al propietario anterior y se convirtió en su propio jefe. Bruno trabaja en un negocio de repuestos de Rubén Rogers y Oscar 'NeNe' Thomas, el abuelo de Bruno.

Benito Owen (1945–2009)
Benito Owen, Gaiman, prepara su caballo para encabezar la procesión del Gorsedd al Círculo de Piedra, en las afueras del pueblo. Observe que este caballo tiene una silla de montar estilo norteamericano – suele usarse para trabajar en la granja, cada día – y la insignia en el pecho del cabello, muestra una bandera mitad argentina y mitad galesa. Obsérvese el Dragón Rojo de la corbata de Benito.

Benito se viste para el Eisteddfod, su ropa representa un vínculo cultural con Gales. En Patagonia, las túnicas de la orden del Trono de los Bardos (Gorsedd), están hechas de tela azul. Vienen intérpretes de todas partes de Patagonia, de la cordillera, de Comodoro Rivadavia en el sur, y de los pueblos del Valle del Chubut hasta Puerto Madryn.

Después de la Segunda Guerra Mundial el coronel Juan Perón, presidente argentino, ideó un plan de 5 años para mejorar la situación económica y social del país. Entre muchos de sus objetivos para alcanzar el máximo bienestar del país, estuvo la implementación de un plan de construcción de escuelas en toda Argentina, para que ningún niño se quedara sin educación. Pero muchas de estas escuelas fueron construidas en lugares muy remotos, donde incluso hoy la mayoría de las carreteras que conducen a ellas están sin asfaltar. Durante el invierno, muchas de estas carreteras son intransitables debido a las inundaciones, la superficie se convierte en barro que ni siquiera los tractores pueden transitar. En el 2006, el gobernador de Chubut Mario Das Neves anunció un plan para asfaltar las calles que conducen a las escuelas de la provincia, para que los niños puedan llegar sin dificultades y seguir recibiendo educación.

Rubén Rogers (1948)
Rubén Rogers es dueño de la granja Glan y Bryn y de una gasolinera. Además, Rubén y Oscar 'NeNe' Thomas, son dueños de un negocio de repuestos donde trabaja Bruno Pugh.

is called *Sergeant Cabral*. YeYe used to race, but has now retired, and Bruno is the rising star, becoming a regular winner and consistent leader of the grid, receiving wide acclaim in the press and on local television. In a typical race with 33 entrants with surnames of Italian, Spanish and Portuguese descent, it is common to have four or five Welsh names as well. Juan used to work in Gaiman Post Office, but saved his money and became his own boss, buying this shop when the previous owner sold up. Bruno works in a *repuestos* – a car spare parts shop – co-owned by Rubén Rogers and Oscar 'NeNe' Thomas, Bruno's grandfather.

Benito Owen (1945–2009)
Benito Owen, Gaiman, prepares his horse to lead the Gorsedd procession to the stone circle on the edge of town. Note that his horse has a North American-style saddle – typically used every day for work on the farm – and the heart-shaped badge on the horse's chest showing half an Argentine and half a Welsh flag. Also spot the red dragon on Benito's tie.

Benito dresses in his Eisteddfod robe, which is an important cultural link to Wales. In Patagonia, the robes of the Gorsedd (Order) of Bards are all made of blue woollen cloth. Performers come to compete from all over Patagonia; many travel from the Andes, from Comodoro Rivadavia in the south and the towns of the Chubut valley up to Puerto Madryn.

After the Second World War, Colonel Juan Peròn, the Argentine President, devised a five-year plan to improve the country's economic and social planning. Amongst his many aims for achieving maximum welfare for the people was the implementation of a school construction plan in all of Argentina, so that no child would go without an education. Many of these schools, however, were built in remote places and most of the roads leading to them are still unsurfaced, even in the 21st century. In the winter months, most of these roads become impassable due to flooding – the surface turns to mud, which even tractors can struggle on. Then in 2006, the Governor of Chubut, Mario Das Neves, announced a plan to surface all roads leading to schools in the province, so that each child could get to school unhindered and thereby continue to receive an education.

Rubén Rogers (b. 1948)
Rubén Rogers owns Glan y Bryn farm and a petrol station. In addition, Rubén and Oscar 'NeNe' Thomas co-own the *repuestos* where Bruno Pugh works.

Mae'r ail lun yn dangos dryll llaw o dan sedd y gyrrwr. Yn hwyr un noson, cipiwyd Rubén a dau o'i weithwyr ac fe'u bygythiwyd â drylliau. Cyrhaeddodd y ddau leidr ar feiciau gyda drylliau llaw, taflu'r tri i gefn fan Rubén a gyrru i Drelew, lle dihangon nhw gyda chelc go dda o arian parod o'r orsaf betrol. Ymgasglodd tua 30 o bobl i weld beth fyddai'n digwydd, a minnau yn eu plith. Yn y diwedd, gyrrodd Rubén a'i weithwyr yn ôl i'r orsaf betrol eu hunain, er mawr ryddhad i bawb. Roedd yr heddlu fel petaen nhw'n meddwl bod y mater yn ddigri. Wedi hynny, byddai gan Rubén bob amser ddryll llaw yn ei gar – rhag ofn i'r un peth ddigwydd eto.

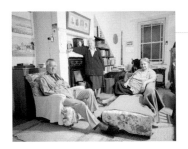

Dr Arturo Lewis Roberts (g. 1928)
Tegai Roberts (g. 1926)
Luned Roberts de González (g. 1935)
Nid oedd y tri wedi bod yng nghartref y teulu gyda'i gilydd ers bron i 20 mlynedd pan dynnwyd y llun hwn. Bu Arturo mewn gwrthdrawiad car ymhlith y *chacras* a thorrodd bont ei ysgwydd. Magwyd ef yn Gaiman gyda'i chwiorydd, yna symud i Ogledd America i fynd yn feddyg. Dychwelodd i Batagonia am gyfnod byr i briodi merch leol, ac mae bellach yn byw yn New Jersey. Mae'n adnabyddus, ac yn uchel ei barch, am iddo sefydlu papur newydd *Ninnau* i Gymry Cymraeg a phobl o dras Gymreig yn yr Unol Daleithiau. Erbyn hyn, mae adran fywiog a phrysur o ddigwyddiadau o ddiddordeb Cymreig ar wefan y papur newydd.

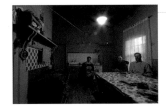

Brinley Roberts a'i feibion, Nelson ac Osvaldo, ger Dolavon. Wrth ddychwelyd o Gapel Ebenezer yn dilyn cyfarfod ynghylch adfer y capel, penderfynodd Luned González, a roddodd bàs i mi, alw yn Trimley Farm i 'nghyflwyno i Señor Roberts. Enwyd y fferm ar ôl fferm ei berthnasau yng Nghaernarfon, sef Trimley Hall Farm. Dechreuwyd adeiladu'r tŷ yn 1910, ac fe gwblhawyd y gwaith yn 1912 gan William Price, taid Brinley, a'i wraig Louise Taylor. Daethai'r teulu Price i Batagonia o Aberhonddu yn 1882.

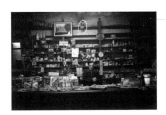

Ririd Williams (1927–2006)
Ririd Williams yn ei siop, Kiosco 'Bob'. Daethai tad Ririd yn wreiddiol o Drawsfynydd. Mae silffoedd tal iawn y tu mewn, a chownter pren mawr sy'n rhedeg ar hyd y siop; mae ynddi nifer o nodweddion siopau traddodiadol mewn amryw lefydd, gan gynnwys Cymru. Pan dynnwyd y llun hwn, roedd gan Ririd dyfiant yn ei glust chwith, ac roedd sawl ffrind a bryderai amdano wedi ei annog i gael cyngor meddygol i'w drin. Doedd Ririd ddim yn awyddus i weld meddyg, a thaerai y byddai ei ffydd yn Nuw yn ei gynnal. Yn anffodus, canfuwyd bod canser yn y tyfiant, a bu farw'n fuan ar ôl iddo gael ei driniaeth.

La segunda foto muestra a Rubén con el revólver que guarda debajo del asiento del conductor. Una noche en su gasolinera, Rubén fue secuestrado a punta de pistola junto con dos de sus empleados. Los dos secuestradores vinieron en bicicleta con revólveres, los metieron a todos en la camioneta de Rubén, condujeron hacia Trelew donde huyeron con una gran cantidad de dinero de la gasolinera. Unas 30 personas – yo entre ellos – se juntaron a esperar a ver que pasaría. Eventualmente Rubén y sus empleados volvieron a la gasolinera en la camioneta, para alivio de todos. El asunto parecía divertir a la policía. Desde entonces Rubén siempre lleva un revólver encima por si vuelve a ocurrir.

Dr Arturo Lewis Roberts (1928)
Tegai Roberts (1926)
Luned Roberts de González (1935)
Hacía 20 años que los tres hermanos no estaban juntos en la casa, cuando esta foto fue tomada. En esta ocasión Arturo había tenido un accidente de coche en las chacras y se había roto la clavícula. Creció en Gaiman con sus hermanas, y después se marchó a América del Norte para estudiar medicina. Arturo regresó a la Patagonia brevemente para buscar a su esposa. Actualmente reside en Nueva Jersey. Es conocido y respetado por la publicación de la revista *Ninnau* – dirigida a hablantes de galeses y descendientes de los EE.UU. – la cual tiene una animada sección diaria en su página Web, donde relata acontecimientos cotidianos de interés para el mundo galés.

Brinley Roberts y sus hijos, Nelson y Osvaldo, en Dolavon. Volviendo de una reunión en la Capilla Ebenezer, donde se planeaba su restauración, Luned González, quien me llevó, decidió ir a la granja Trimley para presentarme a Señor Roberts. La granja lleva el nombre de la de sus familiares en Caernarfon, en el norte de Gales: Trimley Hall Farm. William Price y su esposa Louise Taylor empezaron a construir la casa en 1910 y la terminaron en 1912. Ellos vinieron a la Patagonia desde Brecon en el año 1882.

Ririd Williams (1927-2006)
Ririd Williams en su tienda, Kiosco 'Bob'. El padre de Ririd vino desde Trawsfynydd, en el norte de Gales. El interior tiene estantes altos y un mostrador de madera que se extiende por todo el ancho de la tienda, común en tiendas tradicionales de muchos sitios, incluso en Gales. Cuando se tomó esta foto, Ririd tenía un tumor en el oído izquierdo, y muchos amigos suyos le aconsejaron que buscara un tratamiento. El se mostró reacio a ver un doctor, y dijo que su fe en Dios lo protegería. Por desgracia, el tumor era canceroso y Ririd falleció poco después de que se lo quitaron.

The second photograph shows Rubén with a revolver he keeps under his driving seat. Late one night, Rubén was kidnapped at gunpoint along with two of his employees at the petrol station. The two kidnappers arrived on bicycles with revolvers, bundled them all into Rubén's van and drove to Trelew, where they did a runner with a lot of cash from the station. About 30 people gathered – I was among them – and waited to see what happened. Rubén and his workers eventually drove themselves in the van back to the petrol station, much to everyone's relief. The police seemed to think it was amusing. After that, Rubén always carried a revolver – just in case it happened again.

Dr Arturo Lewis Roberts (b. 1928)
Tegai Roberts (b. 1926)
Luned Roberts de González (b. 1935)
The three siblings had not been together at the family home for almost 20 years before this photo was taken. On this occasion, Arturo had been involved in a car crash in the *chacras* and had broken his collarbone. He grew up in Gaiman with his sisters, then left for North America to become a doctor. Arturo returned to Patagonia briefly to claim his bride, and is now based in New Jersey. He is well-known and respected for establishing the *Ninnau* magazine for Welsh speakers and descendants in the USA, which has a lively diary section for events of Welsh interest on its website nowadays.

Brinley Roberts and his sons, Nelson and Osvaldo, near Dolavon. Returning from Ebenezer Chapel after a meeting about its planned restoration, Luned González, whom I got a lift with, decided to call in at Trimley Farm to introduce me to Señor Roberts. The farm was named after his relatives' farm in Caernarfon, north Wales, Trimley Hall Farm. The house was started in 1910 and finished in 1912 by Brinley's grandfather William Price, and his wife Louise Taylor. The Prices came to Patagonia from Brecon in 1882.

Ririd Williams (1927–2006)
Ririd Williams in his shop, Kiosco 'Bob'. Ririd's father originally came from Trawsfynydd, north Wales. The interior has high shelves and a large wooden counter stretching across the width of the shop; it has echoes of traditional stores in many places, including Wales. When this photograph was taken, Ririd had a growth in his left ear and many concerned friends advised him to seek treatment. Ririd was reluctant to see a doctor and maintained that his faith in God would see him through. Unfortunately the growth was cancerous, and when he went to have it removed, he passed away soon after.

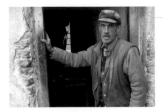

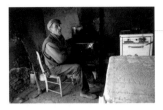

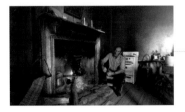

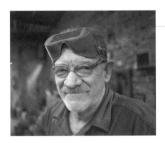

Arturo Jones (g. 1945)

Roeddwn eisiau tynnu ffotograffau o genhedlaeth hŷn disgynyddion Cymry Patagonia a dysgu am hanes eu teuluoedd. Un diwrnod, clywais am ddyn o'r enw Arturo Jones, a oedd yn dal i fyw yn nhŷ ei rieni wedi iddynt hwy farw. Mae'r llun hwn yn gofnod o'r tro cyntaf y cwrddais ag Arturo. Cnociais ar ddrws cefn y tŷ, a gallwn ei glywed yn straffaglu i'w ateb. Roedd hi'n dywyll y tu mewn am nad oedd trydan ganddo. Doeddwn i ddim yn medru Sbaeneg ar y pryd, ond llwyddais i gael caniatâd i dynnu ei lun.

Roedd brawd Arturo, Linder, yn yr ysbyty ar y pryd yn derbyn triniaeth at alcoholiaeth, ac roedd Arturo'n edrych ymlaen at ei ddychweliad adref. Nid yw Arturo'n medru gweithio oherwydd iechyd gwael. Mae e'n dlawd iawn, mae'n llosgi papur, ac unrhyw ddarnau o bren y daw o hyd iddyn nhw, mewn hen grât. Mae cymdogion sy'n fawr eu gofal amdano'n gadael talpiau o danwydd ar stepen ei ddrws. Yn wreiddiol, daethai ei nain a'i daid i Batagonia o Gymru a Lloegr. Mae celfi yn y tŷ hyd heddiw a ddaeth draw yn y dyddiau cynnar. Sylwch ar yr haenau o ludw a llwch sydd wedi setlo ar fwrdd y gegin.

Ariel Ellis (g. 1947)

Mae Ariel yn 60 mlwydd oed yma. Mae wedi byw yn y tŷ hwn ers 30 mlynedd, ac fe'i ganwyd yn 'Tan y Bryn', lle mae ei frawd Roberto'n byw o hyd. Mae Ariel yn cadw da a defaid ac mae'n saethu sgwarnogod i'w bwydo i'w gŵn.

Caerenig Evans (1942–2009)

Gweinidog cyntaf Gaiman oedd John Caerenig Evans, a aeth yno yn 1874. Ef oedd hen dad-cu Reni Evans (talfyriad o Caerenig). Bu hen ewythr Reni, Tudur Evans, yn weinidog hefyd. Mae llun enwog ohono'n gadael Gaiman i hwylio i Gymru er mwyn astudio ar gyfer y weinidogaeth. Bu Tudur yn weinidog yn y cwm o 1910 hyd 1920. Mae Reni'n weldiwr, yn weithiwr metel ac yn atgyweiriwr ceir (chapista).

Mae Sarah Jenkins, gwraig Reni, yn ddisgynnydd uniongyrchol i Aaron a Rachel Jenkins, a ddaeth draw ar y Mimosa. Roedden nhw'n ffermio yn y cwm, ac roedd problemau cyson gyda sychdwr yno. Un diwrnod, wrth gerdded eu tir, soniodd Rachel wrth Aaron y byddai'n syniad da agor glan yr afon a gollwng y dŵr i'r caeau i leddfu'r sychdwr. Bu'r syniad yn llwyddiant, ac fe sylweddolwyd y byddai angen adeiladu system anferth o gamlesi i ddyfrhau'r cwm a'i gadw'n fyw. Dyna a wnaethpwyd, ac mae'r system yn dal i weithio heddiw.

Arturo Jones (1945)

Quería fotografiar la antigua generación de descendientes galeses en Patagonia y aprender más sobre su historia familiar. Un día, me enteré de un hombre llamado Arturo Jones quien continuaba viviendo en la casa de sus padres después de que ellos fallecieron. Esta foto ilustra la primera vez que conocí a Arturo. Llamé a la puerta desde la parte trasera de la casa, y le oí acercándose, arrastrando los pies. Adentro estaba oscuro, porque no tiene electricidad. Yo no sabía hablar español, pero conseguí su permiso para tomarle una foto.

El hermano de Arturo, Linder, estaba en el hospital recuperándose del alcoholismo. Arturo esperaba ansioso su regreso a casa. Incapaz de trabajar por los problemas de salud, Arturo es muy pobre. Se sienta al lado de una vieja estufa, donde quema papel o trozos de madera que encuentra, o que los vecinos dejan afuera de la puerta, para mantener el calor. Sus abuelos vinieron a Patagonia originalmente de Gales e Inglaterra. Todavía quedan muebles en la casa que trajeron en barco en aquellos tiempos. Observe la capa de ceniza y polvo que se ha asentado en la mesa de la cocina.

Ariel Ellis (1947)

Ariel tiene 60 años aquí. Lleva 30 años en esta casa, nació en 'Tan Y Bryn', donde ahora vive su hermano Roberto. Ariel cría vacas y ovejas, también caza liebres para alimentar a sus perros.

Caerenig Evans (1942-2009)

El primer pastor en Gaiman fue John Caerenig Evans, que llegó en 1874. Era el bisabuelo de Reni Evans (abreviatura de Caerenig). El tío abuelo de Reni, Tudur Evans, fue pastor del Valle Chubut desde 1910 hasta 1920. Hay una foto famosa de él yéndose de Gaiman, para tomar el barco a Gales para estudiar. Reni fue soldador, metalista y chapista.

La mujer de Reni, Sarah Jenkins, es descendiente de Aaron y Rachel Jenkins, que llegaron en la *Mimosa*. Eran agricultores en un valle donde había constantes problemas por la sequía. Un día, mientras caminaba por su tierra, Rachel le propuso a Aaron abrir una orilla e inundar con agua los campos, para aliviar la sequía. Funcionó bien y pronto se dieron cuenta de que sería necesario construir un gran sistema de canales para irrigar el valle y mantenerlo vivo. Lo hicieron y actualmente se sigue usándolo.

Arturo Jones (b. 1945)

I wanted to photograph the older Welsh descendant generation in Patagonia and learn about their family history. One day I found out about a man called Arturo Jones, who continued to live in his parents' house after they had passed away. This photograph marks the first time I met Arturo. I knocked on the door at the back of the house, and I could hear him shuffling to answer it. It was dark inside as he has no electricity. I wasn't able to speak any Spanish then, but I managed to gain permission to take his photograph.

Arturo's brother, Linder, was in hospital at the time recovering from alcoholism, and Arturo was looking forward to him coming home. Unable to work through ill health, Arturo is very poor, and sits next to an old range where he burns paper to keep warm, or any bit of wood he can find or which gets left outside his door by concerned neighbours. Originally, his grandparents came to Patagonia from Wales and England. There is still furniture in the house that was shipped over from those days. Note the layer of ash and dust that has settled on the kitchen table.

Ariel Ellis (b. 1947)

Ariel is 60 years old here. He has lived in this house for 30 years and was born in 'Tan y Bryn', where his brother Roberto still lives. Ariel keeps cows and sheep, and shoots hares to feed to his dogs.

Caerenig Evans (1942–2009)

The first pastor in Gaiman was John Caerenig Evans, who arrived there in 1874. He was the great-grandfather of Reni Evans (short for Caerenig). Reni's great-uncle, Tudur Evans, was also a pastor in the Chubut valley from 1910 to 1920. There is a famous photorgraph of him leaving Gaiman to sail to Wales to study. Reni was a welder, metal-worker and car repairer (*chapista*).

Reni's wife, Sarah Jenkins, is a descendant of Aaron and Rachel Jenkins, who came over on the *Mimosa*. They farmed in the valley, where there were constant problems with drought. One day, whilst walking their land, Rachel remarked to Aaron that it would be an idea to open the river bank and flood the fields to alleviate the drought. When this did in fact work, it was soon realised that it would be necessary to build a huge system of canals to irrigate the valley and keep it alive. This was successfully done, and the system survives to this day.

Llun agos o Reni yn ei weithdy, yn cael saib o weldio atgyweiriad i beipen wacáu car. Roedd e'n weldiwr nwy ocsi-asetylen arbenigol, ac roedd yn falch i ddangos ei gyfarpar i fi, gan mai hwn oedd y peiriant cyntaf o'i fath i'w ddefnyddio yn Gaiman. Gan fod rhannau cerbydau, yn enwedig rhai newydd, mor ddrud – neu'n anodd cael hyd iddyn nhw – ym Mhatagonia, does dim yn cael ei daflu i ffwrdd. Caiff popeth ei drwsio er mwyn ymestyn ei ddefnydd gymaint ag sy'n bosibl – roedd Reni'n hynod grefftus ar ddefnyddio beth bynnag sydd ganddo wrth law. Sylwch ar ei sbectol dros y llygad chwith, lle mae gwifren yn dal y ffrâm at ei gilydd a band lastig yn eu dal yn sownd wrth gefn ei ben.

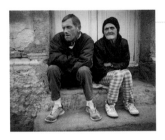

Mam a mab yn eistedd ar riniog eu drws yn stryd fawr Gaiman yn gwylio'r byd yn mynd heibio. Bu farw gŵr Delma o effeithiau alcoholiaeth, ac mae hi ac Alberto'n gaeth i'r ddiod erbyn hyn. Bu Alberto'n rhedwr pellter hir hynod ffit ar un adeg, a gwnaeth ymdrech ddewr i redeg y ras flaenorol trwy'r Gaiman ym mis Tachwedd 2006. Ond, erbyn mis Mai 2007, pan dynnwyd y llun hwn, roedd i'w weld yn dioddef. Sylwch ar y gwlân cotwm yn ei ffroen chwith i atal gwaedlif o'r trwyn. Pan es draw atyn nhw gyda fy nghamera, roedd gwaed dros y palmant i gyd. Mae'r ddau'n siarad Cymraeg a Castellano, ac yn wreiddiol roedden nhw'n byw ar fferm y tu allan i'r dref.

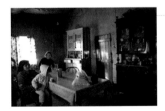

Dyma un o'r lluniau cyntaf a dynnais o du mewn nodweddiadol tai cyfnod cynnar Cymreig. Ro'n i wedi bod eisiau dod i Batagonia ers blynyddoedd i weld y celfi gwreiddiol oedd yn dyddio'n ôl mor bell. Y llun hwn oedd man cychwyn yr ymgais hwnnw. Bu'n rhaid i mi aros yn hir tra bo Tegai Roberts, a roddodd bàs i mi'r diwrnod hwnnw, fynd i ofyn caniatâd Vilda Williams i fi dynnu lluniau. Roedd tu mewn i'r tŷ mor hardd, a chefais gip ar ystafelloedd eraill nad oeddwn i'n cael mynd iddyn nhw (roedd hen delyn yn un o'r rhain), ond dwi'n hoff iawn o'r ddelwedd hon. Daeth y dreseri pren draw o Gymru'n wreiddiol, ac mae popeth fel y bu pan adeiladwyd y tŷ'n gyntaf; gallwch weld ble defnyddiwyd sachliain i leinio'r nenfwd.

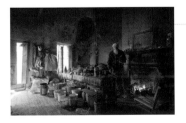

Dervel Finlay Davies (g. 1945)
Mae Dervel yn 62 oed yn y llun hwn. Fferm ei ewythr, Tom Beulah, oedd hon. O bentref Beulah y daethai taid a nain Tom, David a Rachel Finch Davies, i Batagonia yn 1885 ar y *Vesta*, a gorffen adeiladu'r tŷ hwn yn 1889. Gallwch weld eu llun ar y silff ben tân. Mae Dervel wedi byw yn y tŷ erioed, heblaw am flwyddyn o wasanaeth cenedlaethol yn y fyddin yn Comodoro Rivadavia yn ne'r Ariannin. Bu'n byw yma gyda'i rieni a'i nain, a nifer o frodyr a chwiorydd, cyn i'r rheiny adael fesul un. Bu farw ei fam 24 blynedd yn ôl.

Un primer plano de Reni en su taller haciendo una pausa mientras está soldando un caño de escape. Era un experto soldador a gas oxígeno acetileno, y me mostró su aparato con orgullo; era la primera máquina de su tipo que se utilizó en Gaiman. Puesto que las piezas de vehículos, especialmente los artículos nuevos, son muy caros y difíciles de encontrar en Patagonia, nunca se tira nada y se repara todo, para que siga funcionando. Por eso Reni se las arregla con lo que tiene a mano. Fíjese en el detalle de las gafas sobre su ojo izquierdo, donde un alambre mantiene la montura unida, y una banda elástica la mantiene segura en la parte posterior de su cabeza.

A close-up of Reni in his workshop, pausing whilst welding a repair to a car exhaust. He was an expert oxy acetelene gas welder, and proudly showed me his apparatus, which was the first-ever machine of its kind to be used in Gaiman. Since vehicle parts, especially new items, are so expensive or hard to find in Patagonia, nothing is ever thrown away, and everything is repaired to keep it running – thus Reni was very skilled at making do with whatever he had to hand. Note the detail in his spectacles above his left eye, where a wire holds the frame together and an elastic band keeps it secured to the back of his head.

Madre e hijo sentados en la puerta de su casa, de la calle principal de Gaiman, viendo el mundo pasar. El marido de Delma falleció por alcoholismo; desgraciadamente ella y Alberto son alcohólicos. Alberto era un atleta corredor de larga distancia, incluso corrió con valentía una carrera en Gaiman en noviembre del 2006. Pero cuando se tomó esta foto, en mayo 2007 parecía estar sufriendo. Observe, el algodón en su fosa nasal izquierda deteniendo la sangre de una hemorragia. A medida que me acercaba a ellos con mi cámara, la sangre cubría el pavimento. Los dos hablan galés y castellano, y en un principio vivían en una granja, fuera de la ciudad.

Mother and son sit on their doorstep on the high street in Gaiman and watch the world go by. Delma's husband passed away from the effects of alcoholism, and sadly both she and Alberto now have an addiction to drink. Alberto used to be a very fit long-distance runner, and was even seen running bravely in the previous race through Gaiman in November 2006. But by the time this photo was taken in May 2007, he seemed to be suffering. Note the cotton wool in his left nostril to stem the flow of a nosebleed. As I intially approached them with my camera, the pavement was covered in blood. They both speak Welsh as well as Castellano and originally lived outside the town on a farm.

Esta fotografía es una de las primeras que tomé de los típicos interiores de las primeras casas del estilo galés. Estuve años queriendo venir a Patagonia para ver los muebles originales. Esta imagen fue el punto de partida en esta búsqueda. Tuve que esperar afuera mientras Tegai Roberts, quien me llevó ese día, entró para solicitar permiso a Vilda Williams de mi parte para tomar fotos. Después de un buen rato me dejaron pasar. El interior de la casa era hermoso, alcanzaba a ver otras habitaciones donde no pude entrar (había un arpa vieja en una de ellas) pero me gustó mucho esta imagen. Originalmente los aparadores de madera fueron traídos de Gales, y está todo igual a cuando la casa fue construida. Es posible ver un poco donde se ha utilizado tela de saco para cubrir el techo.

This photograph is one of the first images I took of the typical interiors of early Welsh-built houses. I had wanted to come to Patagonia for many years to see the original furniture from so long ago, and this image was the starting-point of that quest. I had to wait outside for a long time while Tegai Roberts, who drove me that day, went in to ask Vilda Williams for permission for me to take photographs. The inside of the house was beautiful, and I caught a glimpse of other rooms which were off-limits to me (one room even had an old harp in it), but I am very fond of this image. The wooden dressers came over from Wales originally, and everything is the same as it was when the house was first built; it is just possible to see where sacking cloth has been used to line the ceiling.

Dervel Finlay Davies (1945)
Dervel tiene 62 años aquí. Esta fue la granja de su tío, quien era conocido como Tom Beulah en honor a la capilla a la que asistían sus padres David Davies y Rachel Finch en el condado de Cardigan. Dafydd y Rachel – los abuelos de Dervel – llegaron en barco a la Patagonia en 1885 en la *Vesta*, y terminaron de construir esta casa en 1889. Se puede ver su foto en la repisa de la chimenea. Dervel ha vivido toda su vida en esta casa, menos un año cuando hizo el servicio militar en Comodoro Rivadavia

Dervel Finlay Davies (b. 1945)
Dervel is 62 years old in this photograph. This was his uncle's farm. He was known as Tom Beulah after the chapel in Cardigan that his parents, Dafydd Davies and Rachel Finch, had attended. David and Rachel – Dervel's grandparents – sailed to Patagonia in 1885 on the *Vesta*, and finished building this house in 1889. You can see their photograph on the mantelpiece. Dervel has lived in this house all his life apart from a year spent doing national service in the army in Comodoro Rivadavia in

Dim ond yn yr un ystafell hon yn y tŷ mae Dervel yn byw bellach. Mae'n defnyddio llusern cerosin i oleuo'i bryd gyda'r nos. India corn sydd yn y bwcedi yn y llun, a hwnnw'n mwydo mewn dŵr cyn cael ei ddefnyddio i borthi'r moch. Mae'n dibynnu ar y dŵr o'r gamlas yn yr haf, a phan gaiff honno ei gwagio ar ddechrau'r gaeaf, mae'n defnyddio ffynnon. Does gan Dervel ddim trydan, nwy, ffôn, car na beic. Mae'n cerdded 17 kilometr i Gaiman unwaith y mis i siopa, sy'n cymryd tair awr bob ffordd. Dywedodd wrthyf ei fod wrth ei fodd yn syllu ar y sêr pan fo'n cerdded yn y nos, ac mai dim ond gwerth £20 o fwyd y gall fforddio'i brynu bob mis. Mae'n ei wario ar India corn i'r moch a *mate* (math o de) a siwgr iddo'i hun, ac mae'n dod o hyd i fwyd ar y tiroedd o gwmpas ei fferm. Y tro diwethaf yr euthum i'w weld, doedd Dervel ddim yn gallu fforddio prynu India corn mwyach am fod ei bris wedi codi gymaint. Roedd yn rhaid i'r moch a'r ceffylau chwilota'u bwyd eu hunain.

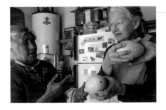

Ar ôl tynnu llun o Dervel yn ei gartref, ro'n i'n teimlo'i bod hi'n bwysig cofnodi'r olygfa y tu allan i'r tŷ. Gofynnais iddo eistedd a dal y llun o'i fam-gu a'i dad-cu oddi ar y silff ben tân. Wrth ei olwg, doedd y llun ddim wedi cael ei lanhau erioed, a dechreuodd Dervel wneud hynny, ond llwyddais i'w atal. Buasai'r llun wedi bod yn gamarweiniol fel arall, ac roedd hi'n drueni tarfu ar y llun wedi iddo eistedd yn braf yn y tywyllwch am dros gan mlynedd.

Mae'n destun pryder bob amser pan welaf bethau yn y cwm yn newid ac yn edwino. Y tro diwethaf ro'n i yno, sylwais fod y planhigyn cactws mawr y tu ôl i Dervel wedi mynd. Gofynnais i ble yr aeth, a dywedodd fod y moch wedi ei fwyta. Mam Dervel oedd wedi cymryd toriad oddi ar blanhigyn cactws ar ymweliad â'r Andes dros 40 mlynedd ynghynt, a'i blannu ar gyrraedd gartref. Wedi iddo oroesi am bedwar degawd, aeth y cactws i fwyd y moch ac o fewn dyddiau, roedd wedi mynd i gyd.

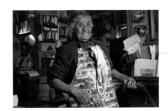

Menyw o dras *Criolla* ydy Palmira Yañez de Gacitúa – o dras Indiaid a Sbaenaidd – ac mae hi wedi bod yn glanhau yn 'Plas y Graig' (cartref Luned Roberts de González a Tegai Roberts) ers dros 30 mlynedd. Mae pawb yn ei chyfarch wrth ei henw neu fel *Abuela* (Nain – term sy'n dynodi anwyldeb). Sylwch ar y ffedog Gymreig.

Yng nghegin Luned Roberts de González, mae ei chwaer Tegai Roberts yn derbyn cyngor gan Palmira ar wyau estrys. Cafodd Tegai'r wyau'n rhodd gan gasglwr, ac mae'n siŵr y cânt eu harddangos yn Amgueddfa Gaiman rhyw ddydd. Tegai ydy curadur yr amgueddfa, ac mae ei nai, Fabio, a welir ar Dŵr Joseph, yn gweithio yno. Ei law ef sydd i'w gweld yma. Mae'r amgueddfa wedi ei lleoli yn hen orsaf drên Gaiman. Ymhlith y sticeri ar yr oergell, gallwch weld rhybudd rhag mentro

en el extremo sur de Argentina. Vivió aquí con sus padres, su abuela, y muchos hermanos que con el tiempo se fueron. Su madre falleció hace 24 años.

Ahora Dervel vive solamente en esta habitación, y utiliza una lámpara de queroseno para comer de noche. Los cubos en la imagen contienen maíz que se ha empapado de agua para alimentar a sus cerdos. Dervel depende del agua del canal que se acumula durante el verano, y cuando se vacía, a principios del invierno, utiliza un pozo. No tiene electricidad ni gas, no tiene teléfono, y esta sin coche ni bicicleta. Camina 17 kilómetros a Gaiman una vez al mes para comprar provisiones, y tarda tres horas en cada recorrido. Me dijo que le encanta mirar las estrellas cuando camina de noche, y que solo puede pagar 30 dólares de comida cada mes. Lo gasta en maíz para sus cerdos, mate y azúcar para él mismo. Encuentra una gran cantidad de su comida en el campo, al lado de su granja. La última vez que lo visitó, Dervel no podía comprar maíz ya que los precios habían subido mucho. Los cerdos y los caballos se buscaban su comida por su cuenta.

Después de fotografiar a Dervel en su casa, quise sacar fotos del exterior. Le pedí que trajera la foto de sus abuelos de la repisa de la chimenea y se sentara fuera. Parecía que la foto nunca había sido limpiada. Cuando fue a limpiarla, le pedí que no lo hiciera. No hubiera sido autentico, me parecía una lástima perturbar la foto, después de haber estado tranquilamente en la oscuridad durante más de cien años.

Siempre me preocupa cómo todo está cambiando y deteriorandose en el Valle. La última vez que estuve allá, me di cuenta de que el cactus grande que estaba detrás de Dervel había desaparecido. Pregunté donde estaba, y me explicó que los cerdos se lo habían comido. La madre de Dervel había cortado un brote de un cactus de los Andes, en un viaje de hace más de 40 años, y lo había plantado al llegar a casa. Después de sobrevivir 4 décadas, el cactus sucumbió como comida para los animales de Dervel, y desapereció en cuestión de días.

Palmira Yañez de Gacitúa es criolla, descendiente de nativos y españoles, que lleva más de 30 años limpiando 'Plas Y Graig' (la casa de Luned González y Tegai Roberts'). La gente la llama por su nombre, o 'abuela'. Obsérvese el delantal galés.

En la cocina de Luned Roberts de González, su hermana Tegai Roberts pide consejos a Palmira acerca de los huevos de avestruz. Los huevos le han sido dados a ella por un coleccionista y, sin duda, algún día seran expuestos en Amgueddfa Gaiman, el Museo Galés. Tegai es la curadora del museo y su sobrino Fabio (que se ve en la Torre de José) trabaja allí. Se encuentra en lo que antes fue la estación de trenes de Gaiman. La mano de Fabio entra del lado derecho. Entre las calcomanías

the far south of Argentina. He lived here with his parents and grandmother, and many brothers and sisters, who eventually left. His mother passed away 24 years ago.

Dervel now lives all the time in this one room in the house, and uses an old kerosene lantern to eat by at night. The buckets in the picture hold maize, which he has soaked in water to feed to his pigs. He relies on water from the canal in the summer, and when it empties at the beginning of winter, he uses a well. He has no electricity, no gas, no telephone, no car and no bicycle. He walks the 17 kilometres into Gaiman once a month to buy provisions, which takes him three hours each way. He told me that he loves to look at the stars at night when walking, and can only afford the equivalent of £20 worth of food a month. So he spends that on maize for his pigs and *mate* (yerba) tea and sugar for himself, and he finds a lot of his food in the countryside around his farm. The last time I visited him, Dervel could no longer afford to buy maize as the prices had gone up so much, and the pigs and horses had to forage for food themselves.

After photographing Dervel in his home, it was important to me to record what it looked like from outside. So I asked him to take a seat and bring the photo of his grandparents off the mantelpiece. The photo had never been cleaned by the looks of it, and he went to do so, but I stopped him. It wouldn't have been authentic otherwise, and it seemed a shame to disturb the picture after it had remained peacefully in the dark for over a hundred years.

I'm always concerned how everything is changing and deteriorating in the valley and the last time I was there, I noticed the large cactus plant behind Dervel had gone. I asked where, and he replied that his pigs had eaten it. Dervel's mother had taken a cutting from a cactus plant in the Andes from a trip there over 40 years previously, and she had planted it upon arriving home. After surviving four decades, the cactus finally succumbed to Dervel's animals' ever-growing hunger, and it was gone in a matter of days.

Palmira Yañez de Gacitúa is *Criolla*, of Indian and Spanish descent, and has cleaned at 'Plas y Graig' (Luned González and Tegai Roberts' house) for over 30 years. People call her by her name or *Abuela* (Grandmother – a term of endearment). Notice the Welsh apron.

In the kitchen of Luned Roberts de González, her sister Tegai Roberts asks Palmira for advice about ostrich eggs. The eggs have been donated by a collector and will no doubt be displayed at the Welsh museum, Amgueddfa Gaiman, one day. Tegai is the curator of the museum, and her nephew Fabio (seen on La Torre de José), works there. It is housed in what used to be the train station in Gaiman. Fabio's hand can be seen on the right. Amongst the fridge stickers, you can see a warning that says

i'r haul heblaw rhwng 9–11 y bore a 4–7 y prynhawn. Y tu hwnt i'r oriau hynny, mae'n beth drwg – *malo*. Mae twll anferth yn yr haen oson dros Batagonia ac mae'r haul yn gryf dros ben.

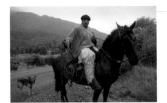

Tynnais y llun hwn y tro cyntaf i mi groesi'r ffin i Futaleufú yn Chile (i adnewyddu teitheb fy mhasbort). Gwelais ddyn ar geffyl yn corlannu ychen (*buey* mewn Castellano) a doedd gen i ddim syniad ei fod o dras Gymreig. Des i wybod hyn ddwy flynedd yn ddiweddarach pan lwyddais i ddod o hyd iddo eto. Daethai hen dad-cu Levi o Gymru, a ganwyd ei dad-cu yn Nhrelew. Cyfarfu â merch o Chile a mynd yno i fyw gyda hi. Ar wahân i'w frodyr, dydy Levi ddim yn adnabod unrhyw Chileaid eraill sydd o dras Gymreig.

Ar ddiwedd y bedwaredd ganrif ar bymtheg a dechrau'r ugeinfed ganrif, cododd anghydfod ynghylch ffiniau'r diriogaeth rhwng Chile a'r Ariannin. Yn 1902, cytunodd brenin Prydain, Edward VII, i fod yn lladmerydd rhwng y ddwy wlad er mwyn osgoi rhyfel. Sefydlwyd y ffin bresennol i raddau trwy rannu nifer o'r llynnoedd roedd anghytuno drostynt; mae sawl llyn o'r un enw ar y ddwy ochr hyd heddiw.

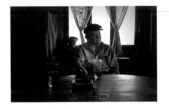

Lovell Griffiths (g. 1939)
Emlyn Griffiths (1940–2009)
Pan ddaeth Delano Griffiths ar ymweliad o Comodoro Rivadavia i Gaiman ym mis Mawrth 2008, es i gydag e i'r bar sy'n perthyn i'w gefndryd, Lovell (yn y blaen) ac Emlyn Griffiths. Magwyd Delano ar fferm ger llaw yn Gaiman ac mae'n dychwelyd i ymweld â pherthnasau o bryd i'w gilydd. Mae'r tu mewn i'r bar yn orlawn o *pilchas* – addurniadau ceffyl lledr – lluniau a chofroddion o gyfnod Lovell fel marchog *jineteada* a bocsiwr adnabyddus. Rhieni Lovell ac Emlyn oedd Delyth Reynolds a Tom Griffiths.

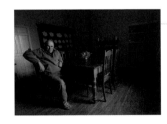

Vincent Owen (g. 1945)
Ar fy ymweliad cyntaf â'r cwm (2006), aeth Sandra Day â fi i fferm Vincent, ond doedd e ddim yna, felly tynnais lun trwy ffenestr y gegin. Fe drefnon ni gyfarfod yn Lle Cul nes ymlaen. Roedd harddwch y tu mewn yn hollol annisgwyl. Mae'n dŷ mawr ac ynddo dair ystafell wely, stydi, cyntedd hir a dwy ystafell fyw a thân agored ynddynt. Roedd ffenestri dalennog nodweddiadol Gymreig mewn sawl ystafell. Mae'r celfi'n rhai cyfnod, a gwelir llestri ceramig ar y sêld Gymreig y tu ôl i Victor.

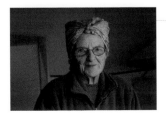

Ada Jones de Griffiths (1910–2011)
Mae'r lluniau hyn ymhlith fy hoff rai o Batagonia. Ar fy ymweliad cyntaf ag Ada Jones de Griffiths, galwais yn ei thŷ yn y dref i holi a gawn fynd gyda hi i'w fferm i'w gwylio'n godro. Roedd yn rhaid i mi dynnu llun ohoni gyda'r sgarff ar ei phen; roedd yn edrych fel llun o hanner canrif ynghynt. Roedd Ada'n fenyw egnïol tu hwnt, a chanddi synnwyr digrifwch garw. Bu fyw dros ei chant oed, ond mae hi wedi marw bellach.

del refrigerador, se puede ver un aviso que advierte que está bien exponerse al sol entre las 9 y las 11 de la mañana, y entre las 4 y las 7 de la tarde, pero que hace daño entre las 12 y las 3 del mediodía. Hay un gran agujero en la capa de ozono por encima de la Patagonia, donde el sol es extremadamente fuerte.

Saqué esta foto la primera vez que crucé la frontera con Chile para ir a Futaleufú a renovar el visado de mi pasaporte. Vi a un hombre a caballo que arriaba un buey. No tenía idea de que fuera descendiente de galeses. Eso lo supe sólo dos años después, cuando logré localizarle. El bisabuelo de Levi vino de Gales y su abuelo, quien nació en Trelew, conoció a una chilena con quien fue a vivir a Chile. Aparte de sus hermanos, Levi no conoce a ningún chileno descendiente de galeses.

A finales del siglo XIX y principios del siglo XX, comenzaron los conflictos fronterizos entre Chile y Argentina. En 1902, el monarca británico Eduardo VII aceptó mediar entre los dos países para evitar una guerra. La frontera actual fue delimitada, dividiendo en dos muchos lagos en disputa. Actualmente, algunos de ellos mantienen el mismo nombre en ambos lados.

Lovell Griffiths (1939)
Emlyn Griffiths (1940-2009)
Cuando Delano Griffiths de Comodoro Rivadavia visitó Gaiman, en marzo del 2008, yo fui a visitar el bar de sus primos Lovell (primer plano) y Emlyn Griffiths. Delano fue criado en una granja cercana a Gaiman y de vez en cuando vuelve para visitar sus familiares. El interior esta lleno de pilchas — adornos de cuero para el caballo — fotos y recuerdos de cuando Lovell era jinete y también un conocido boxeador. Los padres de Lovell y Emlyn eran Delyth Reynolds y Tom Griffiths.

En mi primera visita al Valle (2006), Sandra Day me llevó hasta la chacra de Vincent pero él no estaba, así que saqué una foto a través de la ventana de la cocina. Luego acordamos una cita para encontrarnos en La Angostura. Nada ni nadie podrían haberme preparado para la belleza de sus interiores. Es una casa amplia con tres habitaciones, un estudio, un largo pasillo y dos habitaciones con grandes fogones. Estas habitaciones tenían muchas ventanas guillotinas, típicamente galesas. Los muebles son originales y hay antiguos platos cerámicos que se ven en el aparador galés detrás de Vincent.

Ada Jones de Griffiths (1910-2011)
Estas son algunas de mis fotos favoritas de la Patagonia. La primera vez que fui a visitar a Ada Jones de Griffiths, fui a su casa en el pueblo para preguntarle cuándo podría ir a su granja para verla ordeñando las vacas. Saqué una foto de ella con un pañuelo, y por un momento, parecía como si hubiésemos retrocedido 50 años. Ella era muy enérgica, tenia un gran sentido del humor. Vivió más de 100 años, pero ya falleció.

it's OK to be in the sun from 9–11 a.m. and 4–7 p.m., but *malo* – bad – between 12 and 3 p.m. There is a huge hole in the ozone layer above Patagonia and the sun is extremely strong.

I took this photo the first time I crossed over the border to Futaleufú in Chile (to renew my passport visa). I saw a man on a horse herding an ox (*buey* in Castellano), and had no idea he would be of Welsh descent. I only learned this when I managed to track him down two years later. Levi's great-grandfather came from Wales and his grandfather, who was born in Trelew, met a Chilean girl and went to live with her. Apart from his brothers, Levi does not know of any other Chilean Welsh descendants.

Late in the 19th and early in the 20th century, boundary disputes arose between Chile and Argentina. The British monarch Edward VII agreed to mediate between the two countries in 1902 to avoid war. The current border was established partly by dividing many disputed lakes into two parts; a number of these lakes have the same name either side to this day.

Lovell Griffiths (b. 1939)
Emlyn Griffiths (1940–2009)
When Delano Griffiths from Comodoro Rivadavia visited Gaiman in March 2008, I accompanied him to the bar owned by his cousins Lovell (foreground) and Emlyn Griffiths. Delano was raised on a farm nearby in Gaiman and returns to visit relatives occasionally. The interior of the bar is full of *pilchas* – leather horse ornaments – photographs and memorabilia, as Lovell had been a rider in *Jineteadas* and a well-known boxer in his day. Lovell and Emlyn's parents were Delyth Reynolds and Tom Griffiths.

Vincent Owen (b. 1945)
My first time in the valley (2006) Sandra Day took me to Vincent's farm but he was not there, so I took a photo through the kitchen window. We subsequently arranged to meet in Angostura. Nothing could have prepared me for the beautiful interiors. It is a large house with three bedrooms, a study, a long hallway and two living rooms with large fires. These rooms had a lot of typically Welsh sash windows. The furnishings are original and there are old ceramic dishes which can be seen on the Welsh dresser behind Vincent.

Ada Jones de Griffiths (1910–2011)
These are some of my favourite photos from Patagonia. On my first visit to Ada Jones de Griffiths, I called by her house in town to enquire when I could go out to her farm to watch her milking cows. I had to take a photo of her with her headscarf on; it felt as though we were in a moment from 50 years before. She was very energetic, with a great sense of humour. Ada lived to be over 100, but has now passed away.

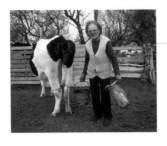

Gyrrodd Ada fi i'w fferm gyda'i gŵr, Elfed. Yma, mae'n defnyddio clawr stên laeth fel sêt, wedi ei hoelio at foncyff pren. Roedd Ada ac Elfed yn berchen ar siop de yn Gaiman, ac roedd y llaeth a'r hufen o'r fferm yn mynd tuag at wneud y paneidiau a'r cacennau ar gyfer y siop.

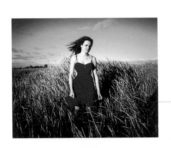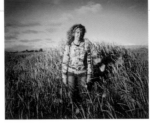

Mae Daniella'n wyres i Ada Jones de Griffiths. Mae gan Daniella dri o blant. Paloma ydy'r ieuengaf. Mae Bruno Pugh, y gyrrwr ceir rasio, yn un o'i dau fab. Mae Oscar 'NeNe' Thomas, sy'n gyd-berchennog gyda Rubén Rogers ar y *repuestos* lle mae Bruno'n gweithio, yn fab i Ada ac yn daid i Bruno a'i frawd a'i chwaer. Mae Daniella'n gweithio mewn banc ac mae wedi ymwahanu oddi wrth ei gŵr, Javier Pugh, sy'n byw bellach yn UDA.

Mae Paloma Pugh yn ferch i Daniella Thomas ac yn or-wyres i Ada Jones de Griffiths (tudalennau blaenorol). Cymerodd Paloma a'i brodyr gyfenw eu tad, ond mae Daniella wedi cadw'r enw Thomas.

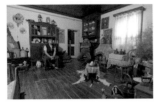

Pety Jones a'i wraig, Alcira Elena Pritchard de Jones. Mae Pety yn hanner Almaenwr a hanner Cymro. Ymhlith yr enwau yn ei deulu mae Schultze, Hope Jones a Davies. Mae Pety yn hynod falch o'i dras Gymreig, ac mae fel arfer yn gwisgo gwisg Gymreig draddodiadol yng ngorymdaith Diwrnod Gaiman ym mis Awst.

Clementia Faimali (g. 1919)
Ar 10 Rhagfyr 1949, gadawodd Guiseppe, Romano, Emilio, Antoñano a Clementia Faimali Piacenza yn yr Eidal i ddod i'r Ariannin. Symudon nhw i dŷ Cymreig yn Gaiman ac yno maen nhw'n dal i fyw, yn gweithio fel ffermwyr.

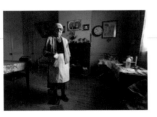

Gwynfe Griffiths (1925-2006)
Gwynfe'n cael saib ar wreiddyn coeden wrth fy nhywys o gwmpas y fferm lle ganwyd ef ac a fu'n gartref iddo gydol ei fywyd. Y bore hwnnw, cafodd ddamwain gyda thractor a threlar pan oedd yn gweithio ar ei ben ei hun – dyna pam fod gwaed ar ei foch dde. Ar y dde, mae hen drol o'r fath y defnyddiai'r gymuned Gymreig yn gyson at bwrpas trafnidiaeth a chludo nwyddau.

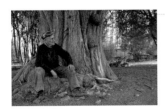

Tu mewn i'r ffermdy Cymreig, mae Gwynfe'n dangos i mi yr ystafell lle'i ganwyd. Erbyn hyn, storfa yw hi, ond bu'n byw yn y tŷ hwn am gyfnod hir gyda'i rieni a'i deulu. Sylwch fod y seiliau wedi eu gwneud o garreg ac yn dod i fyny trwy'r llawr, wedyn briciau coch sy'n cael eu defnyddio i adeiladu hyd at y to. Mae lliain dros dro'n gorchuddio'r ffenest; daeth yn wreiddiol oddi ar injan ddyrnu. Pan briododd Gwynfe, doedd ei wraig ddim eisiau byw ar y fferm nac yn Gaiman, felly prynodd dŷ iddi yn Puerto Madryn.

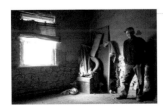

Ada me llevó a su granja, con su marido Elfed. Aquí Ada utiliza la parte superior de una lechera clavada en un tronco de madera como asiento. Ada y Elfed son dueños de una casa de té galés en Gaiman. La leche y la crema que utilizan para los tés y las tartas provienen de la granja.

Daniella es nieta de Ada Jones de Griffiths. Daniella tiene tres hijos, Paloma es la más joven. Bruno Pugh, piloto de carreras, es uno de sus dos hijos. Oscar 'NeNe' Thomas, uno de los propietarios de la tienda de repuestos donde trabaja Bruno, también es hijo de Ada y es abuelo de Bruno y sus hermanos. Daniella trabaja en un banco, está separada de su marido, Javier Pugh, que vive en los EE.UU.

Paloma Pugh es hija de Daniella Thomas y bisnieta de Ada Jones de Griffiths (páginas anteriores). Paloma y sus hermanos tomaron el apellido del padre, su madre sigue siendo una Thomas.

Pety Jones y su mujer Alcira Elena Pritchard de Jones. Pety es mitad alemán, mitad galés. Algunos de los nombres que hay en sus familias son Schultze, Hope Jones y Davies. Pety está muy orgulloso de su ascendencia galesa, y normalmente usa la ropa tradicional de Gales, en el día del Desfile de Gaiman en Agosto.

Clementia Faimali (1919)
El 10 de Diciembre de 1949 Guiseppe, Romano, Emilio, Antoñano y Clementia Faimali se fueron de Piacenza, Italia para la Argentina. Se instalaron en una vivienda galesa en Gaiman y siguen viviendo allí, trabajando como chacareros.

Gwynfe Griffiths (1925-2006)
Gwynfe se sienta en las raíces de un árbol, después de enseñarme la granja donde nació y vivió durante toda su vida. Por la mañana había tenido un accidente con un tractor y un remolque mientras estaba trabajando solo – de ahí la mancha que se puede ver en su mejilla derecha. A la derecha hay un viejo carro del estilo que la comunidad galesa utilizaba para transportar provisiones.

Dentro de su casa de campo estilo galés, Gwynfe me enseña la habitación donde nació. Ahora la usa como depósito, pero vivió aquí durante mucho tiempo con sus padres y sus hermanos. Obsérvese cómo las bases de piedra se ven por sobre el piso. De ahí en más las paredes son de ladrillo rojo. Se usa una persiana provisoria para cubrir la ventana, tela que originalmente vino de una máquina trilladora. Cuando se casó, su mujer no quería vivir en la granja ni en Gaiman, así que le compró una

Ada drove me to her farm with her husband Elfed. Here Ada uses the top of a milk churn as a seat, nailed to a wooden log. Ada and Elfed owned a well-known Welsh tea shop in Gaiman, and the milk and cream from the farm helped towards the teas and making cakes.

Daniella is a grand-daughter of Ada Jones de Griffiths. Daniella has three children, of whom Paloma is the youngest. Bruno Pugh, the car racer, is one of her two sons. Oscar 'NeNe' Thomas, who co-owns with Rubén Rogers the *repuestos* where Bruno works, is Ada's son, and Bruno and his siblings' grandfather. Daniella works in a bank and is separated from her husband, Javier Pugh, who lives in the USA.

Paloma Pugh is the daughter of Daniella Thomas and great-grand-daughter of Ada Jones de Griffiths (previous pages). Paloma and her brothers all took their father's name, whilst their mother is still a Thomas.

Pety Jones and his wife, Alcira Elena Pritchard de Jones. Pety is half-German and half-Welsh. Among the names in their families are Schultze, Hope Jones and Davies. Pety is very proud of his Welsh ancestry and usually wears the traditional clothing of Wales in the Gaiman Day Parade in August.

Clementia Faimali (b. 1919)
On 10 December 1949, Guiseppe, Romano, Emilio, Antoñano and Clementia Faimali left Piacenza in Italy to come to Argentina. They moved to a Welsh-built house in Gaiman and have lived there ever since, working as farmers.

Gwynfe Griffiths (1925–2006)
Gwynfe takes a seat on the roots of a tree whilst showing me around his farm, where he was born and lived his whole life. That morning he had had an accident with a tractor and trailer whilst working by himself – hence the streak of blood which can be seen on his right cheek. At right there is an old wagon of the type that the Welsh community used extensively as transport and for carrying provisions.

Inside his Welsh-built farmhouse, Gwynfe shows me the room he was born in. Now it is used for storage, but he lived here for a long time with his parents and siblings. Notice how the foundations are built using stone and come up through the floor, where red brick is then used to carry on up to the roof. A temporary blind is used to cover the window; material that originally came out of a threshing machine. When he got married, Gwynfe's wife didn't want to live on the farm, nor in Gaiman, so he bought

Byddai Gwynfe'n mynd ati ar y penwythnos ar ôl bod yn gweithio trwy'r wythnos ar y fferm. Dywedodd rhywun wrthyf ei fod wedi mynd adref un wythnos, ac nad oedd ei wraig yno – welodd e mohoni byth eto. Yn ôl yr hanes, cerddodd i mewn i'r môr.

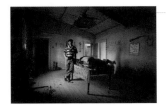

Homer Roy Hughes (1955–2008)
Mae llawer o dai gwag yn y cwm yn dadfeilio, a'r broblem fwyaf ydy dod o hyd i arian ac amser i'w hatgyweirio. Dyna pam ro'n i mor awyddus i'w cofnodi cyn ei bod hi'n rhy hwyr; mae'r cartrefi'n adrodd straeon yr ymfudwyr Cymraeg cyntaf a ddaeth i Batagonia. Aeth Homer â fi i'w fferm, ac roedd y golau oedd yn dod i mewn i'r ystafell hon yn berffaith. Sylwch ar yr ymbarél yn y nenfwd sy'n cael ei defnyddio fel cysgod lamp (ac o bosib i gadw'r glaw oddi ar y bwlb golau!), yr allweddi, y reiffl a'r cennau ceffylau wedi eu gosod yn dwt ar y wal. Mae'r ddogfen yn adrodd hanes ymweliad Homer â Chymru yn 1981.

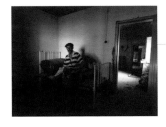

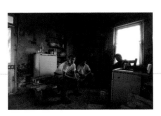

Wedi i mi dynnu llun o Homer yn sefyll ym mhrif ystafell y tŷ, gofynnais am gael gweld yr ystafelloedd eraill. Dyma'i ystafell wely, lle bu'n byw nes ei fod yn ei ugeiniau, ac fe fu pobl yn byw yn y tŷ tan y flwyddyn 2000. Hen nain a thaid Homer a gododd y tŷ, a hwn oedd cartref ei rieni hefyd.

Wrth i mi fynd i dynnu llun tŷ arall, gwelais dri dyn yn eistedd y tu allan i'r fferm hon yn yfed *mate*, a dafad newydd ei lladd gerllaw. Gofynnais ganiatâd i dynnu eu llun ac roedden nhw'n barod iawn. Eisteddon nhw'n llonydd am ddeg eiliad o'r bron i sicrhau 'mod i'n medru tynnu digon o luniau ar y dinoethiad cywir. Tŷ tad-cu Vincent yw e, ac mae'n eiddo i'r teulu ers tua 70 mlynedd.

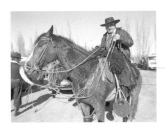

Dyma Cecyl Brunt, un o ddisgynyddion Benjamin Brunt, brodor o Drefeglwys, sir Drefaldwyn, a ddaeth i Batagonia yn 1881. Yn 1889, enillodd Benjamin Brunt wobr am ei farlys yn Arddangosfa Ryngwladol Paris ac eto yn Chicago yn 1902. Bu gan Benjamin ddwy wraig ac roedd ganddo 13 o blant. Mae nifer fawr o aelodau'r teulu Brunt yn y cwm ac yn Puerto Madryn hyd heddiw, pob un yn ddisgynydd i Benjamin.

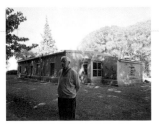

Oscar Brunt, disgynnydd arall i Benjamin, y tu allan i'r tŷ hynaf yn Nolavon

casa en Puerto Madryn. Gwynfe, iba los fines de semana después de pasar semanas solo en la granja. Me dijeron que una vez cuando regresó a casa, su mujer ya no estaba – él nunca la volvió a ver. Se dice que ella se metió al mar.

Homer Roy Hughes (1955-2008)

Muchas casas antiguas en el valle que no están ocupadas se están cayendo a pedazos, muchas veces el problema principal es encontrar dinero y tiempo para repararlas. Por eso quería documentarlas, antes de que fuera demasiado tarde: estos interiores cuentan la historia de los primeros galeses que llegaron a Patagonia. Homer me llevó a su granja. La luz que entraba a la sala principal era perfecta. Obsérvese el paraguas en el techo, que se usa como pantalla (y posiblemente para proteger la bombilla del agua de lluvia), las llaves, el rifle, los bocados de caballo puestos prolijamente en la pared, y el texto galés acerca del viaje que hizo Homer a Gales en 1981.

Después de haber sacado una foto a Homer de pie en la sala principal, le pedí si podría ver el resto de la casa. Esta es su habitación, donde vivió hasta los 20 años, aunque otra gente habitaba aquí hasta el 2000. Los bisabuelos de Homer construyeron la casa, sus padres también vivieron aquí.

Camino a fotografiar otra casa vi tres hombres sentados en su chacra tomando mate al lado de una oveja recién carneada. La fachada de la casa está ornamentada en la manera típica de las construcciones galesas. Paré y pedí permiso a los hombres para sacarles, y accederion con mucho gusto. Se sentaron inmóviles durante 10 segundos, tiempo suficiente para estar seguro de que la exposición fuera la correcta. La casa era del abuelo de Vincent y ha sido propiedad de su familia durante aproximadamente 70 años.

Un descendiente de Benjamin Brunt, nativo de Trefeglwys – una aldea de Montgomeryshire – que llegó a la Patagonia en 1881. En 1889 Benjamin Brunt ganó el primer premio por su cebada en la Exposición Internacional de París y, después en 1892, en Chicago. Tuvo dos mujeres y 13 hijos: hoy hay muchos Brunt por todo el valle y Puerto Madryn; todos descienden del Benjamin originario.

Oscar Brunt, otro descendiente de Benjamin, fuera de la casa más antigua de Dolavon.

a house for her in Puerto Madryn. Gwynfe would return at weekends after spending the week alone at the farm. I was told that one week he went home and his wife wasn't there – he never saw her again. The story has it that she walked into the sea.

Homer Roy Hughes (1955–2008)

Many old houses which aren't occupied in the valley are falling apart, and often the biggest problem is finding the money and time to repair them. This is why I was so keen to document them before it was too late; these interiors tell the stories of the Welsh colonists who came to Patagonia. Homer drove me to his farm and the light coming into this main room was perfect. Note the umbrella in the ceiling being used as a lampshade (and possibly to keep rainwater away from the lightbulb!), the keys, rifle and horse bits neatly set on the wall, and the writing in Welsh about Homer's trip to Wales in 1981.

After I had taken a photo of Homer standing in the main room of the house, I asked to see the rest of the rooms. This is his bedroom, where he lived until his twenties, though the house has been lived in as recently as 2000. Homer's great-grandparents built the house, and his parents lived here too.

On my way to photograph another house, I noticed that three men were sitting outside this farm drinking *mate* next to a freshly killed sheep. The front of the house is very ornate and typical of a Welsh-built construction. I stopped to ask permission and the men were very obliging. They sat very still for ten seconds at a time whilst I took enough photos to be sure I got the exposure right. It was Vincent's grandfather's house, owned by the family for about 70 years.

Cecyl Brunt is a descendant of Benjamin Brunt, a native of Trefeglwys, a village in Montgomeryshire, who came to Patagonia in 1881. In 1889, Benjamin Brunt won first prize for his barley in the International Exposition of Paris and then in Chicago in 1892. Benjamin had two wives and 13 children and now there are many Brunts throughout the valley and in Puerto Madryn, all from the original Benjamin.

Oscar Brunt, another descendant of Benjamin, outside the oldest house in Dolavon.

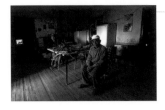

Ganwyd Feliciano yn Gaiman a bu'n byw yno gydol ei oes. Mae e'n 55 mlwydd oed ac wedi byw yn y tŷ hwn ers chwe blynedd, ac yn gweithio gydag anifeiliaid. Mae Carlos Jones yn gweithio yn Nhrelew ac yn ymweld â'r fferm yn ystod yr wythnos am mai fe yw'r rheolwr. Mae ystafell wely mewn dwy adain o'r tŷ, un bob ochr, gydag addurniadau pren nodweddiadol yn addurno pen uchaf y waliau.

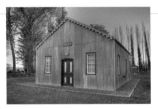

Capel Salem – un o gapeli Cymraeg eiconig Patagonia. Croniclwyd y capeli'n fanwl gan Edi Dorian Jones, ffotograffydd Archentaidd o dras Gymreig. Ganwyd Edi yn yr Ariannin, ac mae nifer o'i berthnasau'n dal i fyw yn ardal y Bala. Ro'n i'n edmygu Edi'n fawr iawn, ac fe fu'n ysbrydoliaeth i 'ngwaith trwy eirda a ysgrifennodd i fi wedi i ni gyfarfod am y tro cyntaf.

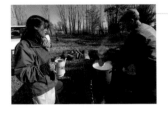

Dathlu Gŵyl y Glaniad yn 2008 yng Nghapel Bethesda. Dala Lloyd sydd ar y dde, a Gladys Figueroa ar y chwith. Mae dŵr yn cael ei ferwi dros dân pren y tu allan i'r capel. Y dynion sy'n gwneud y te, ac mae'n cael ei arllwys i debotau i'r menywod ei weini. Mae angen ymweliadau cyson â'r tân i allu cyflenwi'r galw parhaus am de ffres gan y cwsmeriaid. Does dim llawer o le y tu mewn i'r capel i gynhesu llawer o ddŵr, ac mae perygl o dân hefyd am fod y capel wedi ei wneud o bren gan mwyaf.

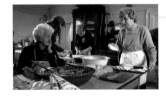

Fieda Owen de Medina (g. 1931)
Sofía Owen (g. 1946)
Gŵyl y Glaniad 2006 yng Nghapel Bryn Gwyn. Menywod o dras Gymreig sy'n paratoi te yn y festri a'i gario at y byrddau, lle y gall ymwelwyr gwerthfawrogol fwyta faint fynnan nhw. Gallwch chi ddechrau gyda bara menyn jam, yna teisen . . . a dyma'r baned orau gewch chi yn unman! Cynhaliwyd dathliad swyddogol cyntaf Gŵyl y Glaniad gyda the Cymreig ar 28 Gorffennaf 1867 yn Puerto Madryn. Dathlwyd bob blwyddyn ers hynny mewn nifer fawr o gapeli a thai te yn Puerto Madryn, Dyffryn y Camwy a'r Andes.

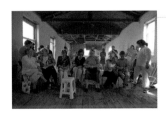

Mae criw o ddisgynyddion Cymreig llawn pryder yn cynnal cyfarfod ar ddiwrnod poeth, heulog ym mhen pellaf y cwm yn hen gapel Cymraeg Ebenezer ger tref fechan 28 de Julio. Cawsai'r capel bychan hwn estyniad oedd yn defnyddio brisblociau i ddyblu ei hyd am ei fod yn lle mor boblogaidd. Daeth rhai pobl â lluniau o'r cyfnod pan oedd y gynulleidfa gyntaf yn cyrraedd mewn ceffyl a chart. Diben y cyfarfod yw trafod codi arian i adfer y capel i'w lawn ogoniant, a chanwyd emynau – adlais o'r hyn a gawsai ei glywed flynyddoedd ynghynt.

Trafodwyd dulliau o godi arian er mwyn sicrhau'r adnewyddiad. Penderfynwyd cynnal te Cymreig cyhoeddus i fwydo'r gronfa. Mae gan rai o'r cefnogwyr ffermydd a gallant gynhyrchu llaeth, menyn a hufen yn rhad. Traddodwyd pregeth, a chanwyd rhagor o emynau.

Feliciano nació en Gaiman y ha vivido allí toda su vida. Tiene 55 años y lleva 6 de ellos en esta casa. Trabaja en la cría de ganado. Carlos Jones trabaja en Trelew y viene a la chacra durante la semana ya que él la administra. Hay dormitorios en ambos lados de la parte delantera de la casa. En ambos hay ornamentos de madera que decoran la parte superior de las paredes.

Una de las capillas galesas icónicas en la Patagonia. Edi Dorian Jones, un fotógrafo argentino de ascendencia galesa, hizo un relevamiento detallado sobre estas capillas. Edi nació en Argentina, y muchos de sus familiares galeses aun viven en la zona de Bala. Yo lo admiraba mucho, y fue una inspiración para mi trabajo al escribir una referencia sobre mí despues de que nos conocimos.

Celebrando Gŵyl y Glaniad (el aniversario de la llegada de la *Mimosa*) en la capilla Bethesda, 2008. A la derecha Dala Lloyd, a la izquierda la señora Gladys Figueroa. Un fuego a leña en los jardines de la capilla calienta agua en grandes ollas. Los hombres hacen el té que luego ponen en las teteras y es servido por las mujeres. Con frecuencia hay que ir hasta el fuego para suplir la demanda continua del té fresco para los clientes. No hay mucho espacio dentro de la capilla para calentar una gran cantidad de agua, y también hay riesgo de incendio: gran parte de la capilla está hecha de madera.

Fieda Owen de Medina (1931)
Sofía Owen (1946)
Gŵyl y Glaniad en 2006, en la capilla Bryn Gwyn. Señoras de ascendencia galesa preparan el té en la sacristía, y lo llevan a las mesas donde los visitantes comen con gusto todo lo que pueden. Primero, pan con mantequilla y mermelada, luego pasan a las tortas. Es la mejor taza de té que se puede conseguir en cualquier parte. La primera celebración con té galés de la llegada galesa fue el 28 julio de 1867 en Puerto Madryn. Desde entonces, se celebra cada año en las capillas y casas de té en Puerto Madryn, el Valle del Chubut y en la cordillera.

Preocupados descendientes de galeses se reúnen en un día caluroso y soleado en el valle cerca del pueblito de 28 de Julio, en una antigua capilla de estilo galés. Esta capilla antes era muy pequeña pero, como era tan popular, la ampliaron usando bloques para doblar su longitud. Alguna gente conserva fotos de cuando llegó la primera congregación, con sus familias a caballo y carro. En la reunión se habla de recaudar dinero para repararla. Cantan himnos para celebrar recordando lo que la congregación debe haber hecho muchos años atrás.

Se discuten ideas para recaudar fondos para garantizar la renovación de la capilla. Puede ser que la solución sea hacer un té galés para el público. Algunos interesados tienen granjas y producen leche, manteca y crema. Hacen un sermón,

Feliciano was born and has lived all his life in Gaiman. He is 55 years old. He has lived in this house for six years, and works with livestock. Carlos Jones works in Trelew and visits the farm during the week, as he is the manager. The front of the house has a bedroom in one wing on each side, with typical wooden ornaments that decorate the top of the walls.

One of the iconic Welsh chapels of Patagonia. These were chronicled in detail by Edi Dorian Jones, an Argentine photographer of Welsh descent. Edi was born in Argentina, and many of his Welsh relatives still live in the Bala area. I admired him a great deal, and he also inspired my work with an encouraging reference he wrote for me after the first time we met.

Celebrating Gŵyl y Glaniad (the anniversary of the arrival on the *Mimosa*) in 2008 at Bethesda Chapel. Dala Lloyd on the right and on the left, Señora Gladys Figueroa. An outdoor wood fire in the chapel grounds heats water in large pots. The men make the tea, which is then ladled into the teapots and the women serve it. Frequent visits are made to the fire to replenish the continuous demand for fresh tea by the paying customers. There isn't a lot of space inside the chapel to heat quantities of water and there is also a fire risk, as the chapel is made largely of wood.

Fieda Owen de Medina (b. 1931)
Sofía Owen (b. 1946)
Gŵyl y Glaniad 2006 at Bryn Gwyn Chapel. Ladies of Welsh descent prepare the tea in the vestry and take it out to the tables, where appreciative visitors eat as much as they can. Starting with buttered bread and jam, you then move onto cake . . . and it's the best cup of tea anywhere. The first official celebration of the Welsh arrival with a Welsh tea was on 28 July 1867 in Puerto Madryn. It has been celebrated every year since in many chapels and tea-houses in Puerto Madryn, in the Chubut valley and in La Cordillera.

Concerned Welsh descendants meet on this hot sunny day near the end of the valley at an old Welsh-built chapel near the small town of 28 de Julio. This once tiny chapel had been extended using breeze-blocks to double its length, such was its popularity. Some people arrived with photos dating back to when the original congregation arrived with their families on horse and cart. The meeting is about raising money to restore the chapel to its former glory, and hymns are sung; a reminder of what it must have been like many years ago.

Fundraising ideas to ensure the renovation of the chapel are discussed. The solution appears to be to hold a Welsh Tea for the public to raise money. Some supporters have farms and can produce their own milk, butter and cream cheaply.

Erbyn i fi fynd yn ôl i weld y capel ychydig yn ddiweddarach ym mis Rhagfyr 2008, roedd wedi dirywio'n enbyd, ac ni wnaethpwyd dim i'w gynnal. Roedd fandaliaid wedi gwneud tyllau yn y nenfwd, roedd dwsinau o golomennod wedi nythu yno ac roedd y wal gefn gyfan wedi cwympo i'r llawr.

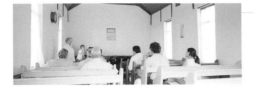

Adeiladwyd capel Glan Alaw yn 1887. Mae'n un o'r capeli lleiaf yn y cwm, ac roedd yn rhaid ei ailadeiladu, oherwydd bod y pridd – nid sment – oedd yn dal y briciau at ei gilydd, yn chwalu. Ar y prynhawn Sul hwn yn 2008 y tynnais y llun, naw o bobl a ddaeth i'r gwasanaeth. Canodd un aelod o'r gynulleidfa'r organ, traddodwyd pregeth gan un arall, a chafwyd crynodeb o ddigwyddiadau tymor y Nadolig yn y cwm gan rywun arall. Canodd y gynulleidfa rhyw ddeg emyn yn Sbaeneg a pharodd y bregeth am tua tri chwarter awr. Ar un adeg, buasai llawer mwy o bobl wedi dod i lenwi'r capel. Yn draddodiadol, y menywod fyddai'n eistedd yn gyntaf, a byddai'r dynion yn aros y tu allan, boed haf neu aeaf, nes bod yr organ yn seinio ac yna byddent hwythau'n mynd i mewn.

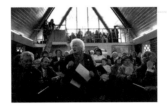

Yn ogystal â chynnal digwyddiadau te Cymreig i ddathlu Gŵyl y Glaniad, mae'r capel a'r eglwys fel ei gilydd yn cynnal gwasanaethau. Yn y llun hwn, yn Nolavon yn 2006, yn dilyn seremoni gyda band pres a dawnsio yng nghampfa'r dref, cynhelir gwasanaeth yn un o eglwysi'r dref. Rhwng emynau a ganwyd gan y gynulleidfa gyfan, arweiniodd Elmer Davies de Macdonald (yn y blaendir canol) gôr a ganai emyn Cymraeg yn egnïol a phawb arall yn gwrando'n astud.

Daw Elmer Davies de Macdonald o 28 de Julio, y dref sydd ym mhen pellaf y cwm ar ôl Dolavon. Dysgwyd hi i arwain gan ei thad, Robert Davies, a oedd yn enwog am arwain â'i law chwith yn unig.

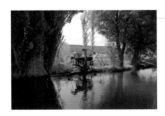

Y gair Castellano am olwynion dŵr ydy *norias*. Maen nhw'n hanfodol i ddyfrhau cnydau a darparu dŵr yfed i'r anifeiliaid. Cynnyrch cartref ydy'r *norias*, wedi eu gwneud o olwynion certi neu rannau ceir. Naill ai bydd yr esgyll, sy'n troi trwy rym y dŵr, yn gyrru pwmp sy'n codi dŵr o'r gamlas, neu mae cynwysyddion yn gwneud y gwaith. Yn y llun hwn, hen boteli seiffon soda wedi eu torri yn eu hanner sy'n codi'r dŵr a'i arllwys i mewn i gafn. Mae'r dŵr wedyn yn draenio trwy dwll yn y gwaelod ac i mewn i biben sydd wedi ei hanelu at goed ffrwythau yn yr achos hwn.

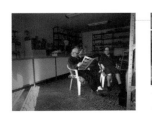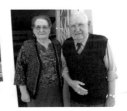

Emyr Jones Williams (g. 1931)
Melba Williams Jones (g. 1921)
Siop fwyd a mwy oedd siop Emyr Williams a Melba Jones, Mercado 'Gales' yn Gaiman. Roedd bob amser fel pìn mewn papur, a dyna ble y byddai Emyr a Melba y tu mewn i'r drws wrth ymyl tân nwy yn darllen y papur newydd. Roedd y ddau'n bobl hapus, llawn bywyd a hiwmor, ac yn rhan o hanes Cymry'r dref sy'n edwino bellach. Tynnwyd yr ail lun ar ddiwrnod masnachu olaf y siop.

oran y cantan más himnos. Cuando volví a la capilla, algunos meses después, estaba mucho peor, no se había hecho nada para preservarla. Algunos vándalos habían hecho agujeros en el techo, y palomas habían hecho muchos nidos. Toda la pared posterior se había derrumbado.

La capilla Glan Alaw fue construida en 1887. Es una de las capillas más pequeñas del valle, y la tuvieron que restaurar porque los ladrillos estaban unidos con tierra y no cemento, y la tierra se estaba deteriorando. Durante este día, llegan nueve personas para un servicio dominical. Un miembro de la congregación tocó el órgano, otro dio un sermón y un tercero habló acerca de los eventos en el Valle durante la navidad. Cantaron algunos himnos en español, y el sermón duró aproximadamente 45 minutos. Antes venía mucha más gente, llenaban los bancos; tradicionalmente las mujeres ocupaban sus asientos mientras los hombres esperaban afuera, en invierno o verano, hasta que sonaba el órgano, entonces entraban ellos.

Además de las celebraciones del té galés del Gŵyl y Glaniad, en capillas e iglesias se hacen servicios. Aquí en Dolavon, durante el 2006, después de una ceremonia en el gimnasio del pueblo seguida de una banda de música y baile, se hace un servicio en alguna de las iglesias del pueblo. Entre los himnos, que canta la congregacion, Elmer Davies de Macdonald, en primer plano en el medio de la foto, dirige el coro en un entusiasta himno galés, mientras que los demás escuchan con atención.

Elmer Davies de Macdonald es de 28 de Julio, el pueblo ubicado al final del valle más allá de Dolavon. Aprendió a dirigir de su padre, Robert Davies, que fue famoso por dirigir sólo con su mano izquierda.

Una noria es una rueda hidráulica. Son esenciales para irrigar los cultivos y suministrar agua potable a los animales. Las ruedas son caseras hechas con diferentes partes de vehículos, como ruedas de vagones y piezas de automóviles. Las paletas, que giran con la fuerza del agua, impulsan una bomba para sacar agua del canal, o se la puede sacar con contenedores: viejos sifones de soda, cortados por la mitad elevan el agua y la echan en un abrevadero. El agua se escurre por un agujero en el fondo y corre a través de un tubo que está dirigido, en este caso, hacia unos árboles de fruta.

Emyr Jones Williams (1931)
Melba Williams Jones (1921)
La tienda de Emyr Williams y Melba Jones, Mercado Galés, en Gaiman, era una tienda de alimentos. Siempre estaba impecable, y siempre se podía encontrar a Emyr y Melba adentro, sentados al lado de una estufa de gas leyendo el periódico. Felices, llenos de vida y buen humor, esta pareja forma parte de la historia galesa del pueblo. La segunda fotografía es del último día de la tienda.

A sermon and prayers are said and more hymns are sung. By my visit back to the chapel some months later in December 2008, the chapel had fallen into a far worse state and nothing had been done to preserve it; holes had been made in the ceiling by vandals, dozens of pigeons had made their nests there and the whole rear wall had collapsed.

Glan Alaw chapel was built in 1887. It is one of the smallest chapels in the valley and has had to be restored as the earth, rather than cement, that holds the bricks together, was crumbling. On this day, for a Sunday afternoon service in 2008, nine people arrive. One member of the congregation played the organ, another gave a sermon and a third gave a speech about news events over the Christmas period in the valley. The congregation sang about 10 hymns in Spanish and the sermon lasted for about three quarters of an hour. At one time, many more people would have been present to fill the pews; traditionally, the women found their seats first while the men would wait outside, winter or summer, until the organ started and they too would make their way in.

As well as hosting the Welsh teas to celebrate Gŵyl y Glaniad, chapel and church alike hold services. Here in Dolavon in 2006, following a ceremony with a brass band and dancing in the town's gymnasium, a service is held in one of the town's churches. In between hymns sung by the entire congregation, Elmer Davies de Macdonald, pictured in centre foreground, leads a choir in a rousing Welsh hymn whilst the rest listen intently.

Elmer Davies de Macdonald is from 28 de Julio, the village at the end of the valley, further on from Dolavon. She learned to conduct from her father, Robert Davies, who was famous for conducting with only his left hand.

Norias, as they are known in Castellano, are waterwheels. Essential to irrigate crops and provide drinking water for animals, the wheels are home-made from different vehicle parts like old wagonwheels or car parts. Either the paddles, that turn by the force of water, power a pump to take the water out of the canal, or containers do the job. In this case, old plastic soda-syphon bottles cut in half lift the water and pour it into a trough. The water then drains out of a hole at the bottom and into a pipe directed in this case towards some fruit trees.

Emyr Jones Williams (b. 1931)
Melba Williams Jones (b. 1921)
Emyr Williams and Melba Jones' shop, Mercado 'Gales' in Gaiman, was a general food store. It was always immaculate, and Emyr and Melba could always be found inside the door, seated next to a gas fire, reading the daily paper. Happy, full of life and good cheer, the couple formed another fascinating part of the Welsh history of the town that is passing by. The second photograph marks the last day of the store.

Roedd Ewart Lloyd Jones a'i weithwyr yn hapus i fi dynnu eu llun ar lan y gamlas ddyfrhau sy'n rhedeg trwy dir fferm Ewart ac yn cyflenwi dŵr o Afon Camwy gerllaw er mwyn cadw ei gnydau a'i anifeiliaid yn fyw. Ar fore o aeaf, gwelais bennau'r dynion yn ymddangos dros ymyl y gamlas wrth i fi yrru heibio, a rhaid oedd aros i holi beth oedd yn digwydd. Dros y gaeaf, caiff y camlesi eu gwacáu. Cyn y gwanwyn, rhaid eu glanhau er mwyn osgoi tarfu ar y llif pan ddaw hi'n bryd eu llenwi â dŵr unwaith eto.

Ar ddechrau'r gwanwyn, wedi i'r camlesi gael eu glanhau â llaw dros y gaeaf, maen nhw'n barod i gael eu llenwi â dŵr i ddyfrhau'r ffermydd. Daw swyddogion o gyngor y dref i agor y llifddorau. Caiff y brif lifddor ei hagor ym mhen pellaf y cwm, ac mae afon Camwy yn llifo i mewn i'r camlesi gwag. Am ddiwrnod neu ddau, caiff y llifddorau eraill eu gadael yn agored er mwyn i unrhyw ganghennau neu sbwriel arall gael eu golchi'n ôl allan i'r afon. Wedyn caiff pob llifddor ei chau, a chyn hir, bydd y camlesi i gyd yn llawn.

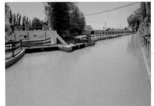

Mae'r gwanwyn yn cychwyn ar 21 Medi, ac wythnos yn ddiweddarach, mae'r coed yn frith o ddail a'r gamlas yn cyflawni ei swyddogaeth o ddod â bywyd i'r holl gnydau yn y cwm. Fferm geirios ydy hon, a des i'n ôl i'r fan hon eto ym mis Rhagfyr i dynnu lluniau o'r gweithwyr.

Heddiw, mae maglys yn ffynnu ym Mhatagonia. Mae'n tyfu'n gyflym; blodyn porffor sydd ganddo ac mae'n fwy cwrs na glaswellt. Ei brif ddefnydd ydy bwydo anifeiliaid. Mae *fardo* (belen) o faglys yn pwyso tua 30 kg (66 pwys), a chaiff *fardo* eu clymu â gwifren i arbed cnofilod rhag bwyta drwyddo fel y buasent yn ei wneud trwy gortyn.

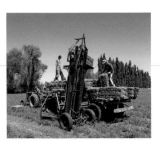

Omar Griffiths, sy'n gyrru'r tractor, a'i fab Matias Griffiths (yn sefyll ar y chwith), sy'n helpu i gludo'r *fardo* maglys o gae'r perchennog, Jorge Roberts. Y Griffithsiaid yw cyflenwyr y byrnwr sy'n gwneud y *fardo*, ac am bob cant a wneir, caiff y cyflenwyr fynd ag ugain iddyn nhw eu hunain. Mae un belen yn costio tua 18 *peso* Archentaidd, tua £3.60 (adeg ysgrifennu'r llyfr hwn).

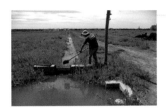

Mae Jorge Roberts yn 29 mlwydd oed ac mae wedi gweithio ar fferm ei daid a'i dad ers chwe blynedd. Mae iddi 24 hectar i gyd, ond dim ond 18 ohonyn nhw sy'n cael eu gweithio. Yma mae Jorge yn glanhau ac yn atgyweirio'r camlesi bychain sydd mor hanfodol ar gyfer cyflenwi dŵr i'r caeau lle mae'n tyfu maglys a grawnfwyd ceirch i'w gwerthu fel bwyd anifeiliaid. Mae Jorge yn cynhyrchu mil o fyrnau bach o faglys a chwe chant o fyrnau bach o rawnfwyd ceirch bob blwyddyn. Mae'n torri'r maglys deirgwaith y flwyddyn a'r grawnfwyd unwaith bob blwyddyn.

Ewart Lloyd Jones y sus hombres posan para una foto, a las orillas del canal de riego, que corre por la granja de Ewart. El canal suministra agua del río Chubut y mantiene vivos los cultivos y el ganado. Durante esta mañana de invierno, cuando pasaba en coche, me fijé en las cabezas de los hombres que se asomaban mientras estaban en el canal y me detuve a investigar. Durante el invierno se vacían todos los canales. Antes de la primavera, es necesario limpiarlos antes llenarlos de agua nuevamente, para asegurar que no se bloqueen.

Al comienzo de la primavera, después de que los canales han sido limpiados manualmente durante el invierno y están preparados para ser llenados de agua para el riego de las granjas, vienen los hombres del municipio para abrir las compuertas. Se abre la puerta principal al final del valle y el río Chubut fluye hacia los canales vacíos. Durante un día o dos, se dejan abiertas las otras compuertas para permitir que las ramas o desechos puedan ser arrastrados por el río. Finalmente, todas las puertas se cierran, y los canales se llenan rápidamente.

La primavera comienza el 21 de septiembre y una semana más tarde los árboles se cubren de hojas y el canal da vida a todos los cultivos en el valle. Este lugar es una granja de cerezas. Vine aquí nuevamente en diciembre para fotografiar a los trabajadores recogiendo la cosecha.

Hoy en día la alfalfa prospera en Patagonia. Crece muy rápido, tiene una flor morada y es más gruesa que la hierba. Se utiliza para alimentar al ganado. Los fardos de alfalfa pesan alrededor de 30 kilos cada uno, se atan con alambre para evitar que los roedores lo rompan.

Omar Griffiths, conduciendo el tractor, y su hijo Matías Griffiths (de pie a la izquierda) ayudan a quitar los fardos de alfalfa fuera del campo. A la derecha, Jorge Roberts, el dueño. Los Griffiths suministran la maquinaria para hacer fardos: por cada 100 reciben 20 para ellos. Un fardo cuesta, más o menos, 18 pesos argentinos, aproximadamente cuatro dólares (al momento de escribir este libro).

Jorge Roberts tiene 29 años y ha trabajado en la granja de su abuelo y de su padre durante 6 años. Hay en total 24 hectáreas, pero él trabaja en sólo 18 de ellas. Aquí, Jorge limpia y repara los canales pequeños que suministran el agua a los campos donde se cultiva alfalfa y avena para vender como alimento para animales. Jorge hace 1.000 fardos de alfalfa y 600 fardos pequeños de avena cada año. Hace tres cortes de alfalfa cada año, y uno de avena. Antes el abuelo de Jorge tenía ganado, pero Jorge y su padre no. El ganado cuesta mucho dinero, y los Roberts no pueden pagar la tierra de pastoreo que se necesitaría. Dependiendo del calor y el clima,

Ewart Lloyd Jones and his men pose for a photograph on the banks of the irrigation canal that runs through Ewart's farmland, which supplies water from nearby Río Chubut, thereby keeping both his crops and livestock alive. On this winter morning, I spied the heads of the men poking up as they stood inside the canal as I drove past, and stopped to investigate. Over the winter, all the canals are emptied. In advance of spring, they need to be cleaned out before they're filled with water again, to ensure the flow is not obstructed when the time comes.

At the beginning of spring, after canals have been cleaned by manual labour during the winter and are ready to be filled again with water to irrigate the farms, officials come from the town council to open the sluice gates. The main gate is opened at the far end of the valley and the Río Chubut flows into the empty canals. For a day or two, the other canal sluice gates are also left open to allow any branches or debris to be washed back out into the river. Then all the gates are closed and the canals quickly fill up.

Spring starts on 21 September and, a week later, the trees are covered in leaves and the canal is doing its job of providing life to all the crops in the valley. This location is a cherry farm and I came back here again in December to photograph the workers picking the crop.

Nowadays, alfalfa thrives in Patagonia. It grows quickly, has a purple flower and is coarser than grass. It is used to feed livestock. Alfalfa *fardos* (bales) weigh around 30 kilos (66 pounds) each and are bound with wire to prevent rodents chewing through it as they would with string.

Omar Griffiths, driving the tractor, and his son, Matias Griffiths (standing on the left), help to take the *fardos* of alfalfa off the field with the field's owner, on the right, Jorge Roberts. The Griffithses provide the baling machine to make the *fardos*, and for every 100 made, the Griffithses get 20 to take away for themselves. A bale costs about 18 Argentinian *pesos*, which is about £3.60 (at the time of writing).

Jorge Roberts is 29 years old and has worked on his grandfather's and father's farm for six years. In total there are 24 hectares, but he only works 18 of them. Here Jorge cleans and repairs the small canals that are so important for supplying water to the fields where he grows alfalfa and oats to sell for animal feed. Jorge makes 1,000 small bales of alfalfa and 600 small bales of avena every year. He makes three cuts of alfalfa every year and one cut of avena. Jorge's grandfather used to look after ten head of cattle, but now Jorge and his father don't keep any. Cattle are expensive to buy and the Roberts' can't afford the grazing space for them. Depending on the

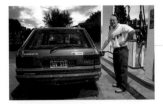

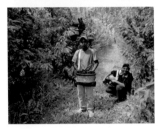

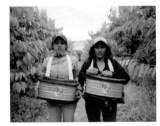

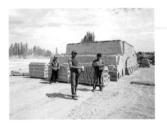

Roedd taid Jorge yn arfer cadw deg o wartheg, ond dydy Jorge a'i dad ddim yn cadw da o gwbl erbyn hyn. Maen nhw'n ddrud i'w prynu ac ni all y teulu Roberts fforddio'r tir pori ar eu cyfer. Yn amodol ar y gwres a'r hinsawdd, efallai y bydd Jorge yn dyfrhau'r caeau bob 10–15 diwrnod, ac mae'n gorlifo'r tir â dŵr am ei fod yn sychu gymaint.

Yn ogystal â gweithio'n galed ar y fferm, mae Jorge'n gweithio yng ngorsaf betrol YPF ar stryd fawr Gaiman. Mae'r oriau'n amrywio, ond yn aml, bydd yn gweithio tan 5.00 y bore felly, yn yr haf, yn ystod y tymor cynaeafu maglys, efallai mai dim ond dwy awr o gwsg bydd yn eu cael. Mae'n beth reit gyffredin i weld sticeri car 'Cymru' ar gerbydau y mae eu perchnogion wedi bod i Gymru neu sydd â pherthnasau yno. Maen nhw'n edrych yn rhyfedd wrth ymyl plât rhif Archentaidd.

Wedi cerdded yn hir heibio i resi a rhesi o goed, gwelais i'r bechgyn hyn yn medi cnwd olaf y flwyddyn honno. Mae dau ohonyn nhw ar ben ysgolion yn casglu'r ffrwythau uchaf sydd o fewn cyrraedd, ac mae'r bois ar y llawr yn dangos eu gwaith yn falch. Gwaith tymhorol ydy hwn, a dim ond am bythefnos mae'n para. Bydd y ceirios wedyn yn cael eu rheweiddio a'u hallforio i Ewrop.

Cefais sgwrs â dwy fenyw oedd yn casglu ceirios yn Lle Cul. Egluron nhw mai gwaith achlysurol ydy hwn, ac nad oes llawer o waith i fenywod yn yr ardal. Maen nhw'n casglu'r ceirios a'u gollwng i'r bwcedi sy'n cael eu dal gan strapiau am eu gyddfau. Pan fo'r bwced yn llawn, maen nhw'n ei wagio trwy wahanu'r ddau ddarn o gortyn sy'n dal y defnydd yng ngwaelod y bwced ar gau.

Caiff briciau – *ladrillos* – eu cynhyrchu mewn sawl lleoliad yn Nyffryn y Camwy. Y bobl gyntaf a'u cynhyrchodd oedd Edward Price a'i fab, oedd hefyd â'r enw Edward, a ddaeth draw ar y *Mimosa*. Cawson nhw hyd i'r clai gorau i wneud briciau ar un o'r bryniau cyfagos. Gadawodd yr Edward Price hynaf lai na dwy flynedd wedi iddo gyrraedd, a mynd i Río Negro. Arhosodd ei fab, a oedd yn 16 oed pan gyrhaeddon nhw, yn y dyffryn. Heddiw, disgynyddion Cymreig sy'n berchen ar y tir lle gwneir y briciau, ac maen nhw'n cyflogi gweithwyr mudol o Bolivia, sydd wedi canfod bywyd gwell yn yr Ariannin, gyda mwy o gyfleoedd i ddod o hyd i waith.

puede ser que Jorge riegue los campos cada 10-15 días, inundando completamente la zona con agua, porque la tierra llega a estar muy seca.

Además de trabajar en la granja, Jorge también trabaja en la gasolinera YPF de la calle principal de Gaiman. Los horarios durante el año varían, pero a menudo tiene que trabajar hasta las 5 de la madrugada. A veces, durante la temporada de alfalfa en el verano, duerme sólo dos horas por noche. Es común ver calcomanías que dicen 'Cymru' en vehículos de gente que ha visitado Gales, o que tiene familiares allá. Lucen bastante fuera de lugar junto a las matrículas argentinas.

Después de un largo paseo entre filas de árboles, me encontré con estos chicos recogiendo las últimas cerezas del año. Dos de ellos están en las escaleras recogiendo la fruta más alta, y los chicos desde el suelo muestran sus cosechas. Este es un trabajo temporal, dura sólo dos semanas. Después, se refrigeran las cerezas para exportarlas a Europa.

Interrumpí a dos mujeres que trabajaban recogiendo cerezas en La Angostura. Me explicaron que éste es un trabajo temporario y que no había mucho trabajo para mujeres en la zona. Recogen las cerezas, las ponen en los cubos que llevan con correas alrededor del cuello y después, cuando los cubos están llenos, abren la parte inferior desatando dos sogas que mantienen cerrado el fondo.

Se fabrican ladrillos en muchos lugares del Valle del Chubut. Las primeras personas que los hacieron fueron Edward Price padre y Edward Price hijo, quienes vinieron en la *Mimosa*. Descubrieron que el mejor tipo de arcilla para hacer ladrillos estaba en las colinas cercanas. Edward Price padre se fue a Río Negro antes de que pasaran dos años. Su hijo, que tenía 16 años cuando llegó, se quedó en el valle. Hoy en día, gente con ascendencia galesa es dueña de la tierra donde se hacen los ladrillos. Emplean muchos trabajadores emigrados de Bolivia, que han encontrado una vida mejor en Argentina, con más oportunidades de trabajo.

heat and the climate, Jorge might water the fields every 10–15 days, completely flooding the area with water as the ground gets so dry.

As well as working hard on the farm, Jorge also works at the YPF petrol station on Gaiman town high street. Hours vary, but often, throughout the year, he has to work until 5am, which means that during the alfalfa season in summer, he might only get two hours sleep a night. It is common to find 'Cymru' car stickers on the back of cars whose owners might have been to Wales or have relatives there. They look quite out of place with an Argentina numberplate.

After a long walk past rows and rows of trees, I found these boys picking the last of the year's cherries. Two are up ladders picking the highest out-of-reach fruit, and the boys on the ground show off their produce. This is seasonal work, and lasts for just two weeks. Later, the cherries are refrigerated and exported to Europe.

I stopped two women working, picking cherries in Angostura. They explained that this is casual labour and that there isn't much work for women in the area. They pick the cherries, drop them into the buckets they wear with straps around the neck, and then, when the container is full, they empty it by unfastening two strings which keep the material at the bottom of the basket closed.

Bricks – *ladrillos* – are made in many locations in the Chubut valley. The first people to make them were Edward Price Senior and Edward Price Junior, who came on the *Mimosa*. They found the best type of clay for brick-making on one of the nearby hills. Edward Price Senior left before the end of the first two years and went to Río Negro. His son, who was 16 when they first arrived, stayed on in the valley. Nowadays Welsh descendants own the land where the bricks are made, and they employ many migrant workers from Bolivia, who have found a better life in Argentina with more opportunities for work.

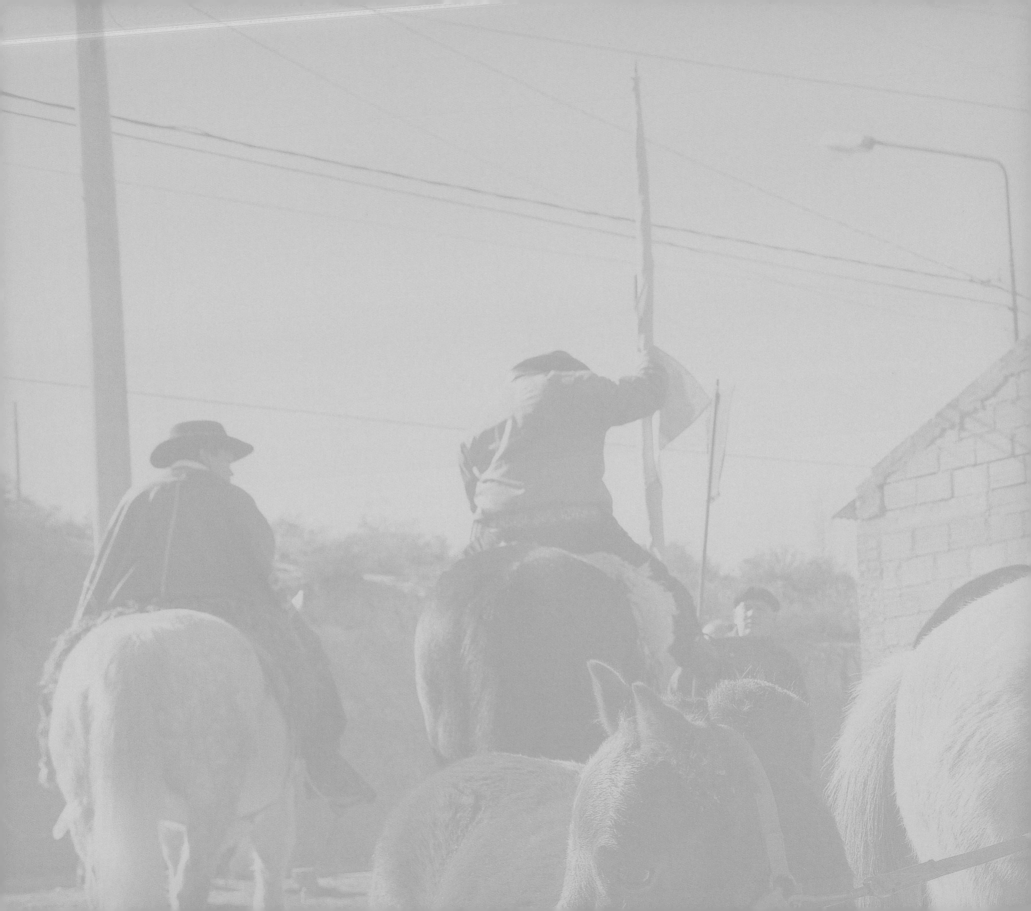

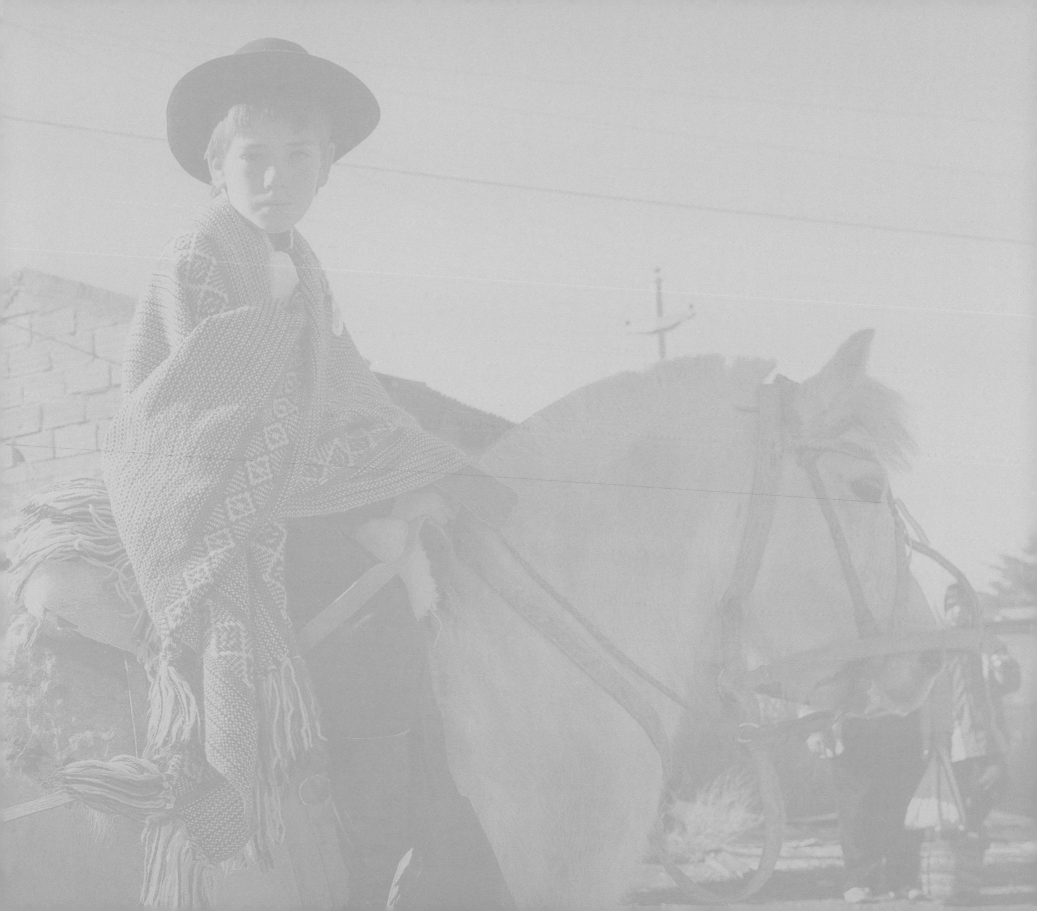